设计色彩

张磊 周小儒 吴杰 编著

化学工业出版社
·北京·

内容简介

《设计色彩》是一本工作手册式教材,以培养设计专业学生色彩运用上的艺术才能和创造力为目标,以典型案例引导学生完成课程作业并逐渐形成专业素质。本书从色彩的形成谈起,系统地介绍了色相、明度、纯度、色调等基本概念,常用的色彩体系,色彩的心理特性和色彩搭配的心理效应,色彩的人文形象和多色组合主题创作,色彩的文化感知,色彩的对比构成、调和构成和时空构成,色彩的空间感、时间感和流行感,以及艺术创作、设计表现和文化传承中的色彩。

《设计色彩》可供工业设计、产品设计、平面设计、数字媒体等专业本科、高职、专科教学使用,也可供设计专业人士参考。

图书在版编目(CIP)数据

设计色彩/张磊,周小儒,吴杰编著. —北京:化学工业出版社,2020.12(2022.11重印)
ISBN 978-7-122-38192-7

Ⅰ.①设… Ⅱ.①张… ②周… ③吴… Ⅲ.①色彩学-教材 Ⅳ.①J063

中国版本图书馆 CIP 数据核字(2020)第 243993 号

责任编辑:李玉晖 张 璇
责任校对:李雨晴
装帧设计:李子姮
出版发行:化学工业出版社
（北京市东城区青年湖南街 13 号 邮政编码 100011）
印　　装:北京瑞禾彩色印刷有限公司
787mm×1092mm 1/16 印张 13¼ 字数 257 千字 2022 年 11 月北京第 1 版第 4 次印刷
购书咨询:010-64518888
售后服务:010-64518899
网　　址:http://www.cip.com.cn

凡购买本书,如有缺损质量问题,本社销售中心负责调换。

定　价:78.00 元　　　　　　　　　　　　　　　　　　　版权所有　违者必究

前言

包豪斯学院是世界上第一所完全为发展设计教育而建立的学院，留给世界两笔遗产：一个完整的现代艺术设计教育体系和一个为大众设计的社会理想。

对设计色彩的研究，是从人对色彩的知觉和色彩的心理效果出发，用科学分析的方法，把复杂的色彩现象还原为基本要素，利用色彩在空间、量与质上的可变性，按照一定的规律去组合各元素之间的相互关系，再创造出新的色彩效果。色彩不能脱离形体、空间、位置、面积、肌理等而独立存在。

源于包豪斯的色彩教育至今已有一百年的历史，新的时代已经来临，设计需要适应时代的发展，新的设计内容已不断出现，而我们的设计教育更应当走在时代的前列。设计专业基础课程应更多样、完整、丰富。

设计色彩课程教学的目的在于培养学生对色彩的理解、感悟和运用的能力。本书沿袭了包豪斯在艺术设计教育形式上的主要特色，在一定程度上抓住了包豪斯在工艺上成功的本质，目的在于培养学生的创造力和艺术才能，强调理论与实践的统一，不单纯追求课堂作业的效果，而是要求学生掌握基本的色彩运用方法，挖掘视觉表现背后的理性成分。

本书编著者中有多年从事专业建设工作的专业带头人，对专业的发展动态以及市场对毕业生的能力要求十分熟悉；也有企业中实践经验丰富的设计主管。编写团队在色彩研究领域的科研和教学成果丰硕，这为本书实际案例的获取提供了有力的支持。

本书搜集整理了绘画艺术、摄影艺术、平面设计、服装设计、产品设计、室内设计、环境设计、建筑设计、装置艺术等类别的实际设计案例，并对其在色彩设计上的特点加以详尽的分析说明，引导学生挖掘视觉表象背后的科学原理。从编写内容上来看，"色彩的形成"等部分加强

了学生对基本的色彩形式原理的掌握;"设计表现中的色彩"等部分强化了学生运用能力的训练;"文化传承中的色彩"等部分充分体现了课程思政的指导思想。

本书编写受到以下资金资助:

(1) 2019年度职业院校文化素质教育研究课题立项项目(一般课题)"'数字化'视野下地方非遗活态化传承与衍生创新设计实践研究——以常州堆花糕团为例"(课题编号:2019YB09);

(2) 2020年江苏省大学生创新创业训练计划项目(省级创新训练一般项目)"基于文化自信的中国传统色彩文化传承与数字展示实践";

(3) 2018年常州工程职业技术学院专业教学团队"视觉传播设计与制作专业教学团队"立项建设项目(编号:常工职院人〔2019〕1号)。

南京铁道职业技术学院艺术设计学院相关专业的师生为本书编写提供了大量的设计案例。本书的编写还得到中国流行色协会和江苏有维文化科技有限公司的大力支持,在校企合作教材编写方面进行了一次有益的探索,获得了宝贵的经验。对本书编写出版中得到的支持与帮助,编者一并表示感谢!

由于编者水平有限,本书不足之处在所难免,欢迎同行和读者指正。

编者
2021年9月

目录

**第一章
认识色彩**

第一节 色彩概述 1
第二节 色彩的形成 3

**第二章
观察色彩**

第一节 色彩的类别与属性 8
第二节 色彩的体系 13

**第三章
感知色彩**

第一节 色彩的生理感知 22
 一、色彩的视觉感知特性 22
 二、色彩的对比错视 27
 三、色彩的同化 30
第二节 色彩的心理感知 33
 一、色彩心理的影响因素 33
 二、色彩的心理特性 35
 三、色彩搭配的心理效应 41
第三节 色彩的人文感知 46
 一、色彩的人文形象 46
 二、多色组合主题创作 54
第四节 色彩的文化感知 58
 一、红色系 58
 二、黄色系 65
 三、绿色系 69
 四、蓝色系 75
 五、紫色系 79
 六、黑色系 81
 七、白色系 83

**第四章
体验色彩**

第一节 色彩的混合构成体验 86
第二节 色彩的对比构成体验 92
 一、无彩色系的对比 92
 二、色相对比 96

三、明度对比　104
　　四、纯度对比　108
　　五、色彩的其他形式对比　112
第三节　色彩的调和构成体验　120
　　一、色彩调和概述　120
　　二、色彩调和理论　124
　　三、基于色相的色彩调和　126
　　四、不同明度的色彩调和　130
　　五、不同纯度的色彩调和　130
　　六、不同色调的色彩调和　132
　　七、其他形式的色彩调和　142
第四节　色彩的时空构成体验　151
　　一、时间里的中国色　151
　　二、空间里的中国色　159

第五章　运用色彩

第一节　形与色的综合表现　163
　　一、色彩的空间感　163
　　二、色彩的时间感　165
　　三、色彩的流行感　167
第二节　艺术创作中的色彩　175
第三节　设计表现中的色彩　180
　　一、各类设计中的色彩运用　180
　　二、设计配色方案　189
第四节　文化传承中的色彩　192

参考文献　205

第一章 认识色彩

第一节 色彩概述

1. 色彩与基础造型

基础造型，就是把所有造型活动中重要的、共同的、基础性的问题作为研究的对象。色彩正是造型艺术中一个非常重要的支柱。在艺术领域里，对绘画、雕塑、工艺品等，色彩都是非常重要的构成要素。在设计领域里，在平面设计、服装设计、工业设计、室内设计、建筑设计、环境设计、影视动画设计等各门类中，色彩都起着不可替代的作用。在日常生活中，人们并不仅满足于食品的味道和口感，而往往把食物的颜色、餐具的样式等视觉造型方面的要素作为席间欣赏的对象，从而将美食与造型艺术综合起来品味。(如图1-1)

总之，色彩存在于整个现实生活与全部文化艺术活动之中。色彩也是人类全部造型艺术活动中最基本、最重要的内容之一。

2. 色彩学习

色彩构成的主旨是提高人对色彩的审美感觉。每一位从事艺术或设计工作的人都希望自己有很强的色彩审美感。即使不直接从事艺术设计工作，如果能具有一定的色彩审美能力，则无论是选择服饰进行室内装修，还是购买家用电器等，都是非常有用的。要想培养自己优秀的色彩美感，理论与配色实践相结合的学习方法是最有效的。在学习各种配色方法的同时，更应该注意着重培养自己敏锐的色彩感觉能力。

英国的姆·斯盆萨 (Moon Spencer)、德国的奥斯特·瓦尔德 (Wihelm Ostwsld)、法国的修布鲁露 (M.E.Chevreul) 等色彩学家的色彩调和理论虽然非常出色，但也不是放之四海而皆准的。在艺术界，有成就的艺术家往往有打破常规的创作，作品的配色也常有超越已有色彩理论的独特风格。在设计领域，为了满足客户的特殊需求，有时也会出现完全不同于社会潮流的色彩设计。而也正是这时，常常可以出现独特的、出人意料的、令人叹为观止的色彩作品。从尊重艺术创造的立场出发，色彩的选择及搭配方法决不能单一化、固定化。(如图1-2、图1-3)

3. 色彩教育

从教育的观点出发，需要教授的知识是各种配色方法和技巧。实践证明，与其让学生去阅读文字，还不如让他们结合文字去看设计范例，去实践。感性认识与实践虽然重要，但也不能没有理性回归与理论指导。为了有效地教与学，需运用系统的教学内容与方式，让学生熟悉和体会各式配色效果，而色彩搭配的实践及创造，则由学生各自发挥与探索。(如图1-4)

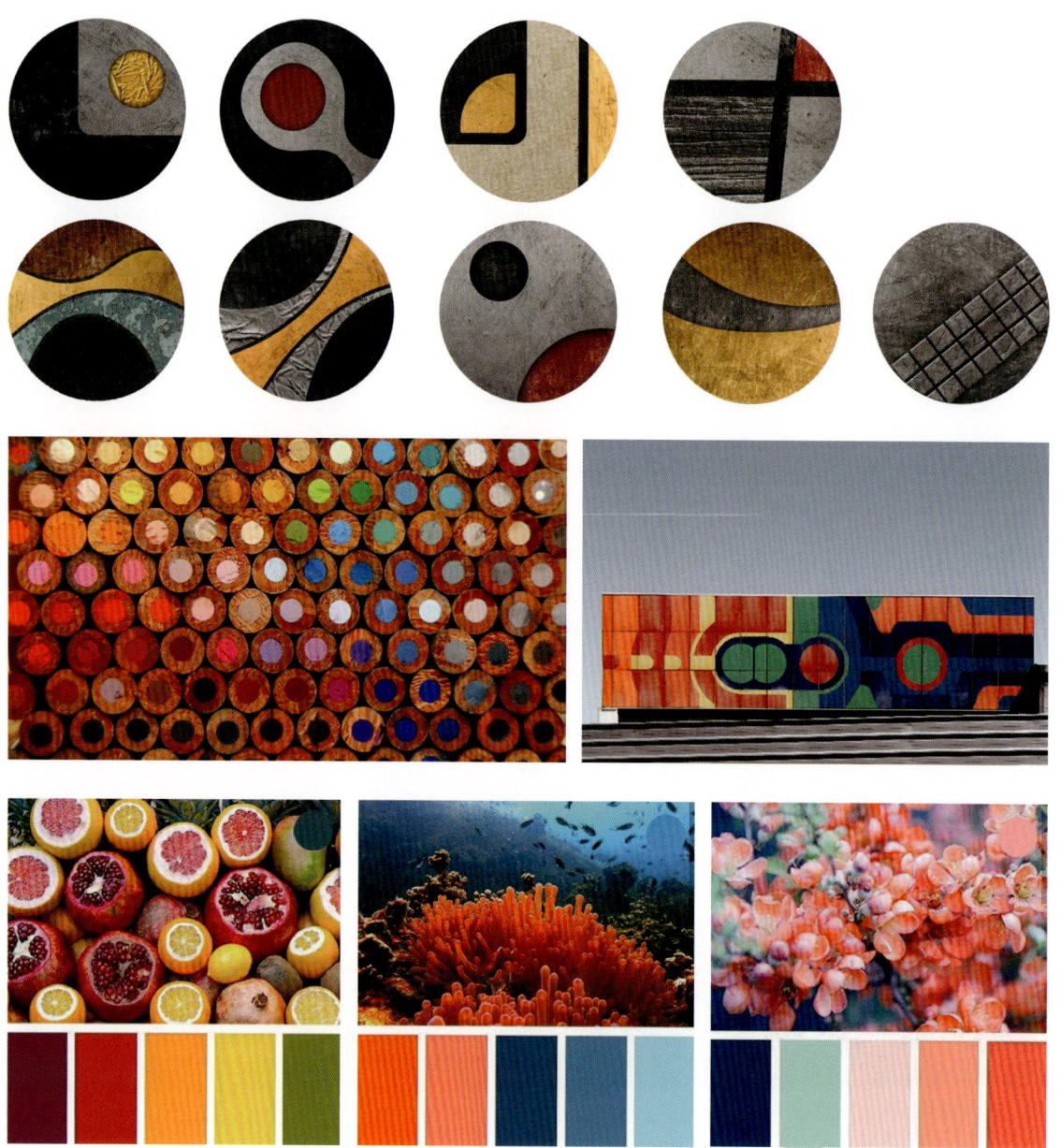

图 1-1
一组后现代风格的装饰画

图 1-2
敏锐地感受色彩的差异

图 1-3
打破常规的配色

图 1-4
色彩搭配

第二节 色彩的形成

(一) 光与色

没有光源便没有色彩感觉,光是一切色彩的主宰。人们凭借光才能看见物体的形状、色彩,从而认识客观世界。从广义上讲,光在物理学上是一种电磁波,它是客观存在的。电磁波包括宇宙射线、X射线、紫外线、可见光、红外线和无线电波等(如图1-5)。它们各有不同的波长和振动频率。在整个电磁波范围内,并不是所有的光的色彩我们肉眼都可以分辨。只有波长在380～780nm之间的电磁波才能引起人的色知觉,这段波长的电磁波叫可见光谱(如图1-6、表1-1)。其余波长的电磁波,都是肉眼所看不见的,称为不可见光。长于780nm的电磁波叫红外线,短于380nm的电磁波叫紫外线。

1666年,英国物理学家牛顿做了一次非常著名的实验,他用三棱镜将太阳光分解为红、橙、黄、绿、青、蓝、紫的七色色带。据牛顿推论:太阳光是由七色光混合而成。光通过三棱镜的分解叫作色散,彩虹就是许多小水滴对太阳白光的色散。(如图1-7)

实际上,阳光的七色是由红、绿、蓝(蓝紫)三色不同的光波按不同比例混合而成,我们把这红、绿、蓝三色光称为三原色光。光的物理性质由光波的振幅和波长两个因素决定。波长的长度差别决定色相的差别,波长相同,而振幅不同,则色相的明暗不同。(如图1-8)

(二) 物与色

在物体有没有固有色的问题上,人们争论很大,为避免争论,我们称其为"物体色"。不同物体反射不同色光,因为不同物体具有不同的反光曲律,这种曲律,人们称为色素。比如说,红色物体,它的曲律能反射红光,也就是它的曲律是能反射640～750nm的电磁波。如果红光照到它表面,即可产生同步共振的效应,使红光反射回来,只有一部分红光在共振时消耗了能量,所以人们看到它为红色,也称该物体反射红光。如果是黑色物体,它不能纯净地反射某种色光,只能反射干扰后的混合型较杂的电磁波,所以称它为黑色吸光体。色光照到黑色上面不能产生同步共振的返回,所有不同波长电磁波被干扰,干扰后将光能消耗在干扰之中,产生热量,这就是黑色吸光的原因。而白色物体能将七色光的电磁波大部分同步共振地反射回去,仅有一小部分在共振时消耗了能量,所以,它反射率高,有凉爽感。这就是物体反射不同色光的原理。(如图1-9、图1-10)

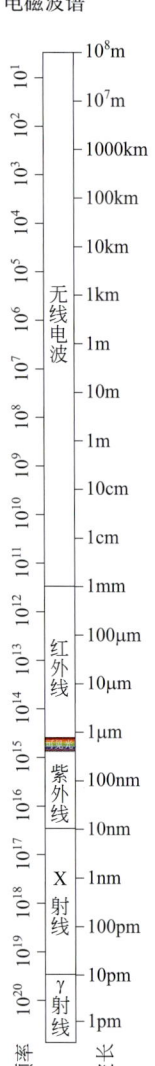

图 1-5
电磁波谱

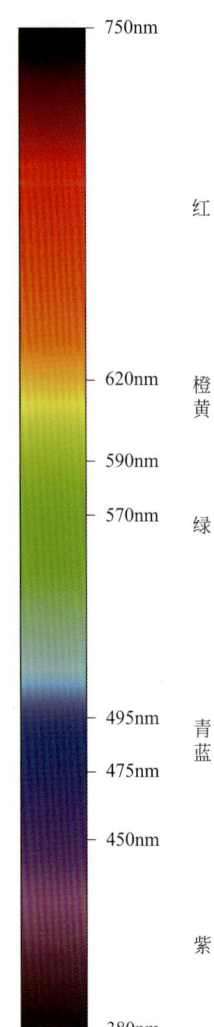

图 1-6
可见光波谱

图 1-7
牛顿色散实验

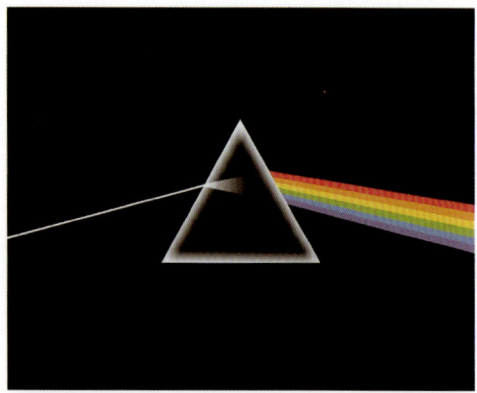

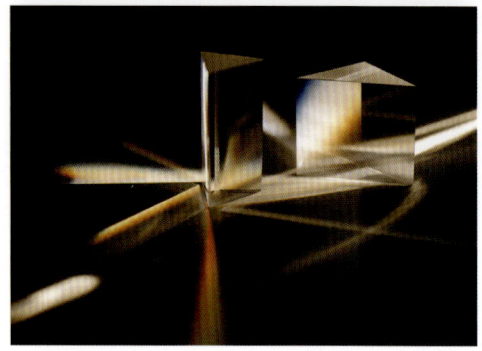

表 1-1　各色光波的波长

颜色	波长范围 /nm
红	640～750
橙	600～640
黄	550～600
绿	480～550
蓝	450～480
紫	400～450

图 1-8
光波的波长和振幅

图 1-9
各种颜色的水果

图 1-10
各种颜色的染料

图 1-11
清晨的太阳是红色的（亚马逊热带雨林）

图 1-12
蓝色的天空（天山山脉）

图 1-13
绿色的海水（加勒比海码头）

图 1-14
绿色的层次感（天山草原）

图 1-15
油画中的色彩透视

任何物体对光都具有吸收、透射、反射、折射的作用。在可见光谱中，红色光的波长最长，它的穿透性也最强。比如太阳光要照到我们身上需穿过大气层，清晨的空气中含有大量水分子，阳光穿过它时，其他色光大多被吸收、折射或反射，只有红光穿过大气层和水蒸气来到地面，所以太阳看上去是红的。（如图1-11）

在地球上看天空之所以是蓝色的，是因为太阳光中蓝紫色的光因其穿透性最弱而被空气吸收、折射、反射，从而散布在空气中。海水看上去是绿的，是因为阳光照入水中，大部分青绿色光折射在水中。在空气污染极少的山区，近山是绿色，中景山是青蓝色，而远景山则是蓝紫色，故称"青山绿水"。因此，绘画中就出现了"色彩的透视"，即近暖、远冷、近实、远虚、近纯、远灰。（如图1-12～图1-15）

（三）人与色

所有的色彩视觉（包括色相、明度、纯度）都是建立在人的视觉器官的生理基础之上，所以研究色彩还必须了解视觉器官的生理特征及其功能。

1. 人眼的构造及功能

人的眼球内具有特殊的折光系统，使通过角膜进入眼内的可见光汇聚在视网膜上。视网膜上含有感光的视杆细胞和视锥细胞。视杆细胞能够感受弱光的刺激，但不能分辨颜色。视锥细胞在强光下反应灵敏，具有辨别颜色的本领。这些感光细胞把接收到的色光信号传到神经节细胞，再由视神经传到大脑皮层枕叶视觉神经中枢，产生色感。

色彩视觉之所以有很大的个人差异与黄斑密切相关。黄斑的位置刚好在通过瞳孔视轴所指的地方，即视锥细胞和视杆细胞最集中的位置，是视觉最敏锐的地方。我们看到物体最清楚时，就是影像刚好投射到黄斑上。黄斑下面有盲点，因缺少视觉细胞，不能看到物体影像。

人的视觉产生于出生后约一个月左右，大致一年以后即可对所有色彩具备完全的感受能力。晶状体含黄色素，它随年龄的增加而增加，影响对色彩的视觉，大约30岁开始，其效力日趋衰退，50岁以后特别明显。（如图1-16）

2. 色彩的视觉原理

赫尔姆霍兹的三色学说认为，人眼视网膜的视锥细胞含有红、绿、蓝三种感光色素。当单色光或各种混合光投射到视网膜上时，三种感光色素的视锥细胞不同程度地受到刺激，经过大脑综合而产生色彩感觉。如果人眼缺乏某种感光细胞，或某种感光的视锥细胞功能不正常时，就会产生色盲或色弱。

赫林的对立色彩学说也叫四色学说。1878年他观察到色彩现象总是成对发生关系，因而认定视网膜中有三对视素：白－黑视素、红－绿视素、黄－蓝视素。这三对视素的代谢作用包括建设（同化）和破坏（异化）两种对立的过程，前者起建设作用，后者起破坏作用。根据这一学说，三种视素的对立过程的组合产生各种颜色感觉和各种颜色的混合现象。

第三种说法是：在人眼视网膜的视锥细胞中有一种感光蛋白和三种感色蛋白，光照感光蛋白使其破裂，产生神经脉冲传到大脑皮层使我们有了光的感觉，这样就完成一个视觉过程。三种感色蛋白分别吸收红、绿、紫的色光，感色蛋白破裂产生脉冲传到大脑皮层，使我们感到某种颜色。（如图 1-17）

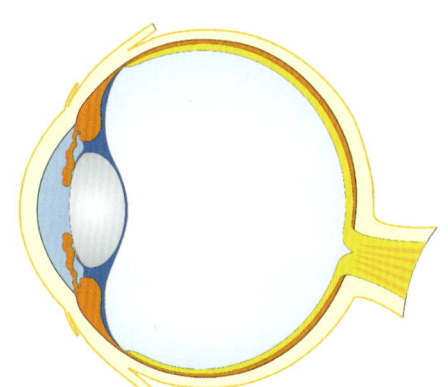

图 1-16
眼球剖面图

图 1-17
色彩来自视觉

第二章
观察色彩

第一节
色彩的类别与属性

我国古代把黑、白、玄（偏红的黑）称为色，把青、黄、赤称为彩，合称色彩。现代色彩学，也可以说是西方色彩学也把色彩分为两大类——无彩色系和有彩色系。

无彩色系是指黑、白、灰。对纯黑逐渐加白，使其由黑、深灰、中灰、浅灰直到纯白，均分为0～10共11个阶梯，构成明度渐变，成为明度标尺。明度在0～3阶（低明度）的色彩称为低调色，4～6阶（中明度）的色彩称为中调色，7～10阶（高明度）的色彩称为高调色。（如图2-1）

有彩色系有三个基本特征：色相、明度、纯度，在色彩学上也称色彩的三要素、三属性或三特性。

（一）色相

色相是指色彩的相貌，也就是依据光波的波长来划分的色光的相貌。可见色光因波长的不同，给眼睛的色彩感觉也不同，每种波长色光的色感就是一种色相。根据色散可分出色相的序列关系，即红、黄、蓝三原色加间色，即红、橙、黄、绿、蓝、紫，并可在色相环中进一步细分。（如图2-2～图2-4）

（二）明度

明度是指色彩的明亮程度。对光源来说可以称为"光度"，对物体色来说，还可以称为"亮度""深浅度"等。无论投照光还是反射光，在同一波长中，光波的振幅越大，色光的明度越高。在不同波长中，振幅与波长的比值越大，明亮知觉度就越高。不同色相的光的振幅不同。比如红色振幅虽宽，但波长也长，黄色虽然振幅与红色相当，但它的波长短。红色的振幅与波长的比值小于黄色，所以红色较黄色明度要弱。有彩色系中，黄色明度最强，紫色最弱。

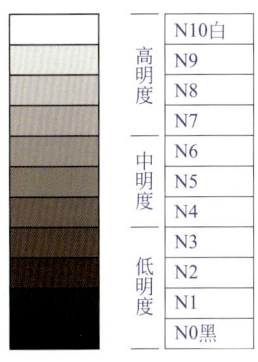

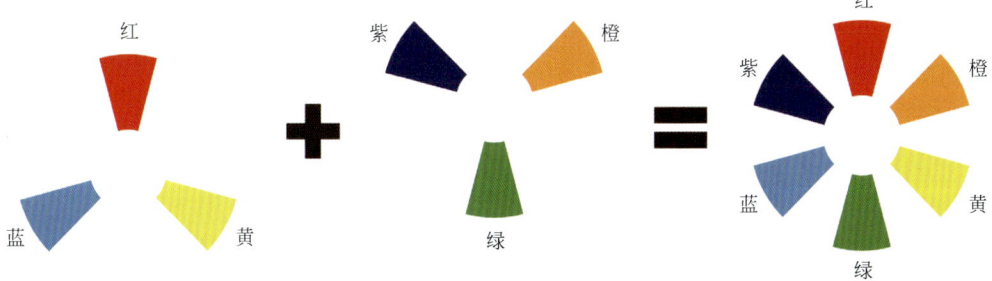

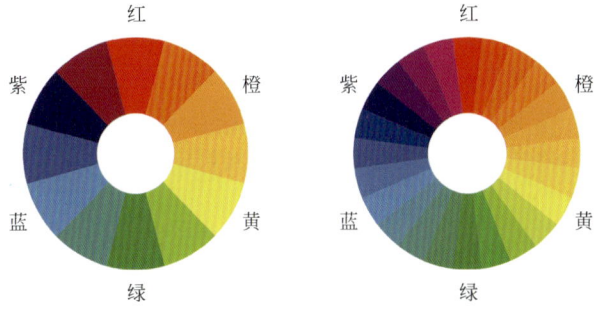

—
图 2-1
无彩色系明度标尺

—
图 2-2
三原色加三间色

— —
图 2-3 图 2-4
12 色色相环 24 色色相环

(三) 纯度

纯度是指色光波长的单纯程度，也可称之为"艳度""彩度""鲜度"或"饱和度"。七色相各有其纯度，七色光混合成为白光，七色颜料混合成为深灰色。黑、白、灰属无彩色系，即没有彩度。任一纯度的有彩色，加入任一无彩色混合，即可降低其纯度。七色中除各有各自的最高纯度外，它们之间也有纯度高低之分。

色相、明度、纯度测量如表 2-1 所示。

表 2-1 色相、明度、纯度测量

色相	明度	纯度	色相	明度	纯度
红	4	14	青绿	5	6
橙黄	6	12	青	4	8
黄	8	12	青紫	3	12
黄绿	7	10	紫	4	12
绿	5	8	紫红	4	12

CCS16 色色相环见图 2-5。CCS 色调（明度、纯度）见图 2-6。

(四) 色调

色彩的色调是以明暗、强弱的方式区分色彩的，是一个包括明度、纯度在内的综合概念。色调概念的引入对色彩构成大有益处，它可以方便地得到调和配色，从而进行各种类型的色彩表现。将色彩的明度与纯度联系在一起进行分析，得到色调的分类大致有四种：高明度／高纯度、高明度／低纯度、低明度／高纯度、低明度／低纯度。

(1) 高明度／高纯度配色（高／高配色）

此类配色可以创作出明亮、鲜艳的作品。（如图 2-7、图 2-8）

图 2-5
CCS16 色色相环

图 2-6
CCS 色调 (明度、纯度) 图

图 2-7
高明度／高纯度配色—
摄影艺术（一）

图 2-8
高明度／高纯度配色—
摄影艺术（二）

11

（2）高明度／低纯度配色（高／低配色）

这类配色可以调出明亮、沉着的配色。由于色彩的纯度并不高，所以不会显得太花哨，但处理得好，也绝不会死气沉沉。使用一些略显典雅的色彩，可以创造出润泽、朦胧、有趣的美感。如果加入少量浓重的色彩，比如黑色，则可以使画面变得生机勃勃。（如图2-9、图2-10）

（3）低明度／高纯度配色（低／高配色）

这是一种将鲜艳隐藏于厚重的配色。因为色彩的明度被大大降低，所以配色效果显得比较浓暗。但由于又纳入了许多纯度极高的颜色，因此完全可以获得充满活力的配色。（如图2-11、图2-12）

（4）低明度／低纯度配色（低／低配色）

这类配色比较昏暗、钝重，所以很容易营造一种沉闷、阴郁的气氛。但如果能够巧妙地运用此特点，就可以成功表现出深刻、厚重的感情世界。假如能选用一点相反的高明度且高纯度的色彩加以点缀，则可以使画面顿时变得清晰、悦目。（如图2-13、图2-14）

图2-9 高明度／低纯度配色—室内设计

图2-10 高／低配色加入少量黑色—室内设计

图2-11 低明度／高纯度配色—平面设计（一）

图2-12 低明度／高纯度配色—平面设计（二）

图2-13 低明度／低纯度配色—服装设计

图2-14 低／低配色加入少量点缀色—服装设计

第二节 色彩的体系

为了在实际工作中更方便地运用色彩，将各种色彩按照一定的规律和秩序排列起来，即为色彩体系。

（一）伊顿色相环

这是早期较为科学的表示方法。把太阳七色概括为六色，并把它们围成环形，头尾相接，成为六色色相环，将三原色与三间色明确地区分开来。红、黄、蓝三原色（色料三原色）被一个正放的等边三角形的三个角所指，而橙、绿、紫三间色也正处于一个倒置的等边三角形的三个角所指处。三原色中任何一种原色都是其他两种原色之间色的补色。也可以说，三间色中任何一种间色都是其他两种间色之原色的补色。（如图2-15、图2-16）

（二）色彩表示系统

1. 色彩的体系化

色彩的世界非常广阔，色彩的种类无穷无尽。但人们在语言中所能够表述出来的色彩数量则是非常有限的。事实上，语言中所能描述出来的色彩称谓，只不过是一个大致的说法。例如，"红色""绿色"的指向范围是非常广泛的，无法将其所指颜色的概念限定在某一点上。即使是像"玫瑰红""铁青"等一些稍微具体的说法，也只是一些模糊不清的色彩概念。在日常生活中，这些不清晰的色彩概念并不会带来不便，但在色彩的研究领域里，则需要对色彩给予明确、具体的命名。因此，将色彩进行条理化、体系化十分必要。（如图2-17、图2-18）

很早以前，人们从经验中了解到，色彩的变化是渐变的。在13世纪就有人提出设想，要把色彩的连续变化组织成一个体系，使色与色的关系归于明确易懂的条理之中。以某种色彩理论或法则为基础，将色彩的连续变化组织成体系，称为色彩体系。如果要想将色彩的连续变化制作成一个系统，一般有以下几种常用的方法。

（1）混合色法

以三原色为起点，用为数不多的原色进行各种混合，制作出色彩连续变化的系统。

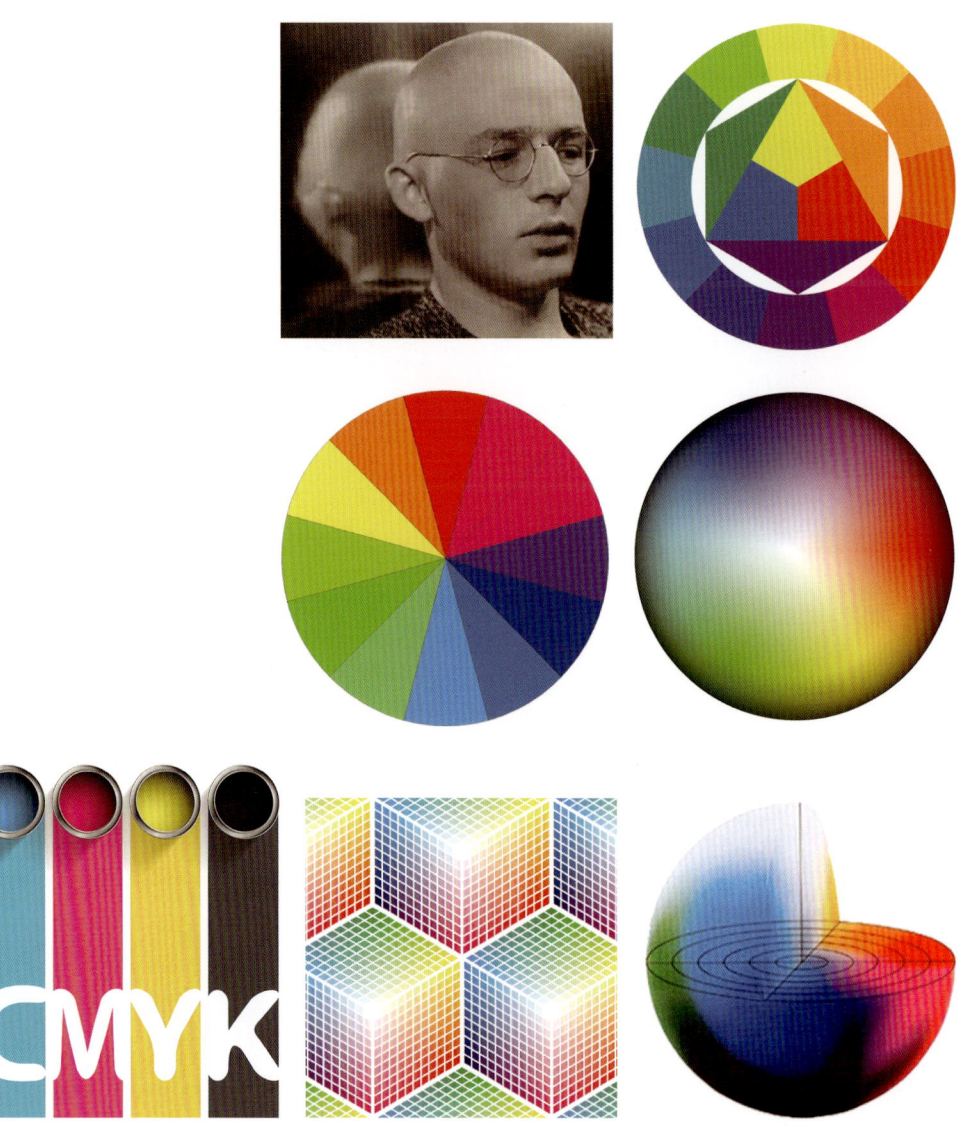

图 2-15
约翰内斯·伊顿（1888—1967）

图 2-16
伊顿色相环

图 2-17
一些常用的色彩

图 2-18
色彩的种类其实无穷无尽

图 2-19
印刷四色

图 2-20
印刷色立方

图 2-21
色球仪

(2) 着色剂混合法

使用各种颜料、染料中的黑、白及其他色彩，并以适当的比例进行各种混合，制作出色彩连续变化的系统。

(3) 网版多重印刷表示法

将几种印刷用的原色分别在几块网版上按一定比例进行网点密度变化，然后进行重叠印刷，制作出使色彩发生连续变化的系统。(如图2-19、图2-20)

(4) 显色法

将人的视觉感受到的色彩变化按色彩知觉心理的色相、明度、纯度这三个方向进行一定间隔的变化，并将这个色的连续变化制作成色彩系统。

作为色彩系统，使用者期待它有两个方面的功能：全部的色彩都能得到正确的指定；能够合理地选择出调和的配色。但至今还没有一个能同时满足这两个要求的色彩系统。各种色彩系统在共存中有各自的优势，人们只能根据自己的目的选择和运用相应的色彩系统。

2. 色立体

色立体借助于三维空间来表示色相、明度、纯度的概念。类似地球仪模型，色彩的关系可以用这样的位置和结构来表示：赤道部分表示纯色相环；南北两极连成的中心轴为无彩色系的明度序列，南极为黑，用S表示，北极为白，用N表示，球心为正灰；南半球为深色系，北半球为明色系；球的表面为清色系；球内为含灰色系（浊色系）；球表面任何一个到球中心轴的垂直线上，表示着纯度序列；与中心轴相垂直的圆的直径两端表示补色关系。但事实上纯度最大的黄色不在赤道上，而是偏向N极，纯度最大的紫色也不在赤道上，而是偏向S极，这样就构成一个波浪起伏式赤道有点偏移的色球仪。(如图2-21)

色立体的优势在于：

① 色立体相当于一本"配色字典"，它为用户提供了几乎全部色彩种类，从而丰富了色彩词汇，开拓了新的色彩思路。

② 各种色彩在色立体中都是按一定秩序排列的，色相、明度、纯度秩序都组织得非常严密，从而指示着色彩的分类、对比、调和的规律。

③ 如果建立一个标准化的色立体谱，将为色彩的使用和管理带来很大的方便。只要知道某种色的标号，就可在色谱中迅速而准确地找到它。

3. XYZ色彩表示系统

XYZ色彩表示系统是混合色系代表性的色彩系统，它是现代色彩科学的代表性成果，也是世界通用的色彩表示系统。

电视机就是运用色光三原色红、绿、蓝（蓝紫）的加法混色来再现所有色彩的。1931年，国际照明学会规定分别用X、Y、Z来表示红、绿、蓝之间的百分比。由于是百分比，三者相加必须等于1，故色调在色图中只需用X、Y两值即可表示。将光谱色中各段波长所引起的色调感觉在X、Y平面上做成图标，即得到色度图。白色可用等量的红、绿、蓝三色混合而得，因此图中越接近中心的部分，表示越接近于白色，也就是饱和度越低；而越接近边缘曲线部分，饱和度越高。因此，图中一定位置代表了物体色的一定色调和一定的饱和度。

彩色电视、彩色摄影、彩色印刷、彩色复印、电脑视觉设计等现代色彩再现技术，几乎都与XYZ色彩表示系统密切相关。色度图中用点线连成的三角形，是可以被现代色彩再现技术所再现的，实线三角形是可以被高清晰度彩色电视机再现的范围。这些三角形以外就很少有鲜艳的色彩了，所以一般影像的色彩在这个范围内完全可以被很好地展现。（如图2-22）

4. 奥斯特·瓦尔德系统

奥斯特·瓦尔德（图2-23）是德国化学家，对染料化学做出过很大的贡献，是诺贝尔化学奖获得者。他在1917年发表了这个在20世纪上半叶具有代表性的色彩系统。在美国的CCA发售了名为《色彩调和便览》的色标集后，这一色彩体系得以在世界范围内被广泛利用。奥斯特·瓦尔德色相环如图2-24所示。

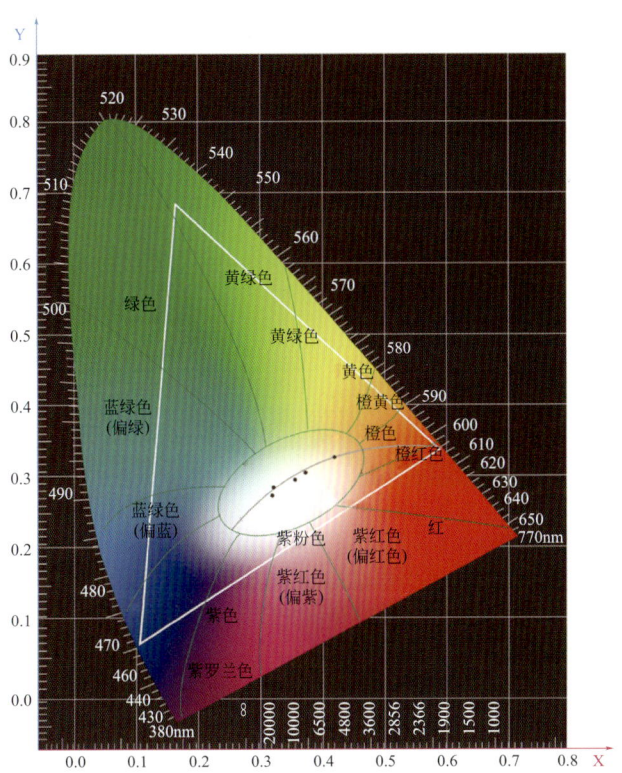

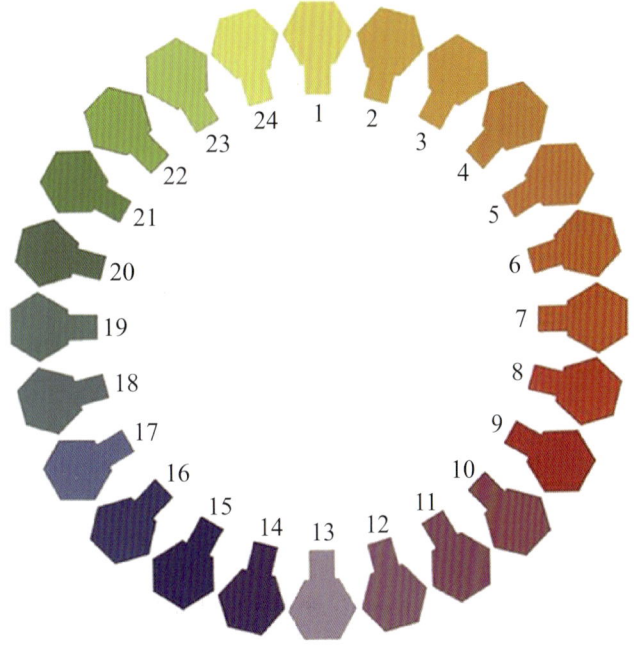

—
图 2-22
XYZ 色彩表示系统

—
图 2-23
奥斯特·瓦尔德（1853—1932）

—
图 2-24
奥斯特·瓦尔德色相环

将各个明度分成 8 份，分别用 a、c、e、g、i、l、n、p 表示，每个字母分别含白量和黑量。以明暗系列为垂直中心轴，并以此作为三角形的一条边，其顶点为纯色，上端为明色，下端为暗色，位于三角中间部分为含灰色。各个色的比例为：纯色＋白＋黑＝100%。方法是将纯色、白色、黑色按不同比例分别在旋转盘上涂成扇形，旋转混合，得出混合各种所需的色光，然后再以颜料凭感觉复制。该系统的色相环由 24 色组成，色相环直径两端的色互为补色，以黄、橙、红、紫、青紫、青、绿、黄绿为 8 个主色，各主色再分三等分组成 24 色相环，并用 1～24 的数字表示。每个色都有色相号、含白量、含黑量。如 8ga 表示：8 号色（红色），g 是含白量，由表查得是 22；a 是含黑量，查得是 11，结论是浅红色。将每片颜色订在一起，形成一个陀螺状的色立体。

奥斯特·瓦尔德的色彩系统可以说完全是其"调和等于秩序"色彩理论的实践。当然，也有一些艺术家反对这种虽然单纯明快但又过分刻板的调和论。但正是由于这个色彩体系可以简单合理地选择出调和的色彩，所以一度仍受到美术、建筑、设计以及教育界的广泛欢迎与支持。这一色彩体系现在已不再使用。在他的祖国——德国，把他的色彩体系改造成显色法的 DIN 色彩表示系统后，作为该国的工业规格使用。

等色相面如图 2-25 所示。奥斯特·瓦尔德色立体如图 2-26 所示。

5. 孟塞尔系统

孟塞尔色彩表示系统是显色法的代表性色彩体系，由孟塞尔在 1905 年首创。孟塞尔是美国著名的画家、色彩学家和美术教育家，长期从事美术教育工作。《孟塞尔颜色图谱》1915 年出版，1929 年和 1943 年分别由美国国家标准局和美国光学会修订出版《孟塞尔颜色图册》。最新版本的颜色图册包括两套样品，一套有光泽，一套无光泽。有光泽色谱共包括 1450 块颜色，附有一套黑白的 37 块中性灰色，无光泽色谱有 1150 块颜色，附有 32 块中性灰色。每块大约 1.8cm×2.1cm。

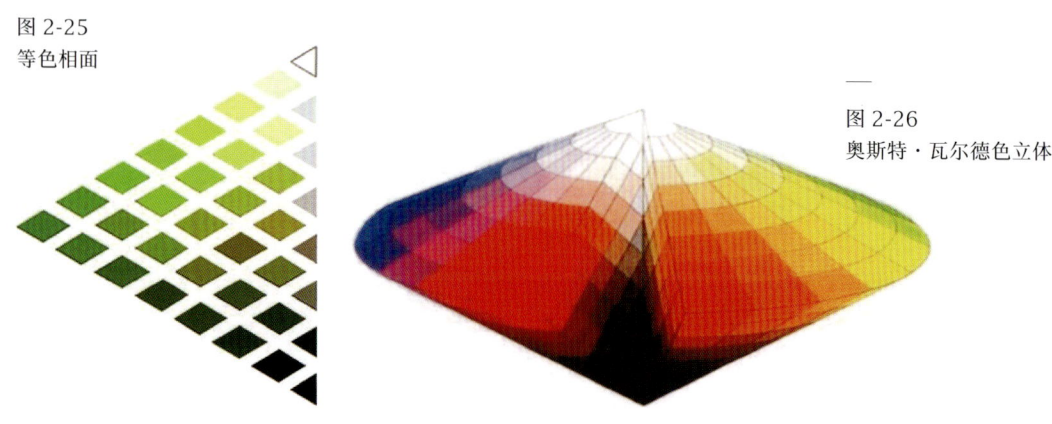

图 2-25
等色相面

图 2-26
奥斯特·瓦尔德色立体

孟塞尔把人对物体表面色彩直觉的三个心理属性进行了尺度化，并据此构筑了三维的色立体。关于各个心理属性的尺度化，孟塞尔当初的目标是，不管是哪种色的色标，都要求在外观上能够呈现色彩等间隔的连续变化。孟塞尔色谱是从心理学的角度，根据颜色的视知觉特点所指定的标色系统，目前国际上普遍采用该标色系统作为颜色的分类和标定的办法。孟塞尔色立体的中心轴无彩色系从白到黑分为11个等级，其色相环主要由10个色相组成：红（R）、黄（Y）、绿（G）、蓝（B）、紫（P）以及它们相互的间色黄红（YR）、绿黄（GY）、蓝绿（BG）、紫蓝（PB）、红紫（RP）。为了做更细的划分，每个色相又分成10个等级。每5种主要色相和中间色的等级定为5，每种色相都分出2.5、5、7.5、10四个色阶，全图册共分40个色相。任何颜色都用色相／明度／纯度（即H/V/G）表示，如5R/4/14表示色相为第5号红色，明度为4，纯度为14，该色为中间明度、纯色最高的红。

现在，孟塞尔色彩系统被广泛运用在色彩表示、工业产品的色彩管理上。同时它也作为一种尺度与工具去评价配色的色彩关系、配色效果，调查、记录社会上的色彩实用形态等。因此，它对色彩构成来说也是一份重要的参考资料。（如图2-27～图2-30）

6. PCCS——日本色彩研究所配色体系

1964年日本色彩研究所发表的色彩系统——Practical Color Co-ordinate System是显色法色彩体系的独特变种。它在日本是儿童、学生、色彩初学者的色彩教育体系，也作为配色设计、市场调查的工具被广泛使用。在国际上，它的简称"PCCS"为业内所熟知。

"PCCS"共有24个色相。明度从黑的1.5到白的9.5，共设置9个阶梯。虽然在视觉上各色相的纯度尺度明显参差不齐，但这个色彩系统的特点在于它不仅用正确的尺度构成了色彩的三属性，而且能够通过色相、色调这两个色彩的基本概念来说明全部色彩的连续变化。一般把具有这个特征的色彩系统称为"色调系统"。

各色相的最纯色都有作为色相本性的各自的明度关系。比如，黄色的色相明度最高，其次是黄色两侧的橙色与黄绿色，依次顺延，离黄色越远明度越低，直到蓝紫色明度最暗。而这种色彩的本性往往受到实际观察的影响。暗的黄色与明亮的紫色在明度上并没有差异，但色调是明度与纯度的复合概念，因此它能够表示这种由明度与纯度无法表示的色彩直观印象。这个色彩体系是为了方便地取得协调配色而创建的。如果能够正确领会其设计思想，则会给设计工作带来许多方便。（如图2-31～图2-33）

这些色彩体系是世界各国色彩学家长时间努力的智慧结晶，但这些优秀的色彩理论仍然不是万能的，并不能解决色彩设计中的所有问题。在运用它们时，应该根据自己的目的和要求，选择最适合的色彩体系。

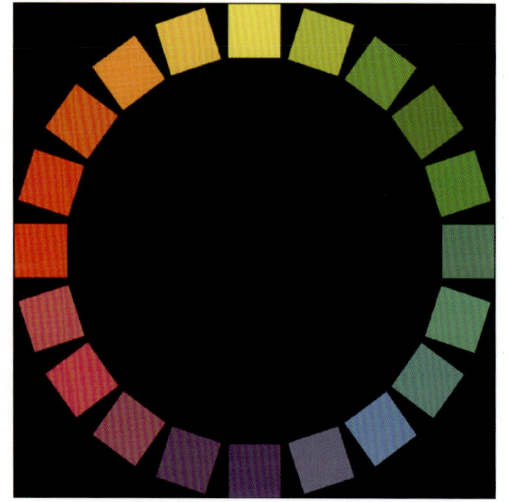

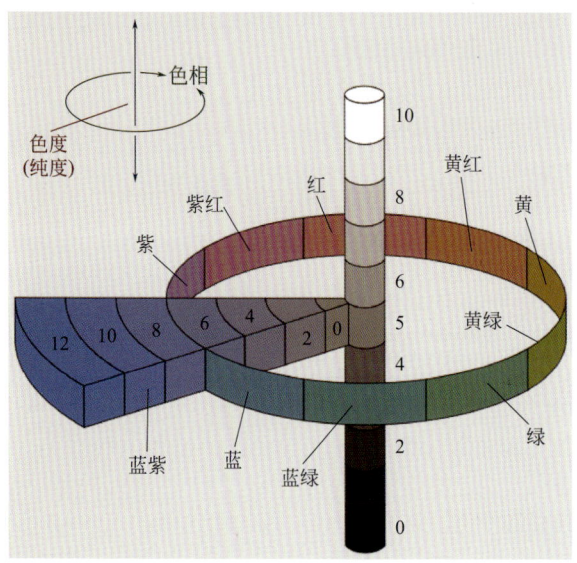

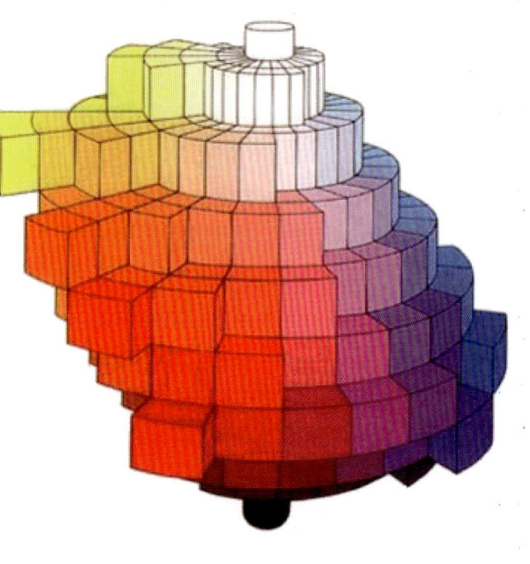

—
图 2-27
最高纯度的孟塞尔色相环

—
图 2-28
孟塞尔色彩系统的纯度轴（横轴）与明度轴（纵轴）

—
图 2-29
孟塞尔色彩系统中的色相环、黑白渐变色柱、纯度渐进带

—
图 2-30
孟塞尔色立体

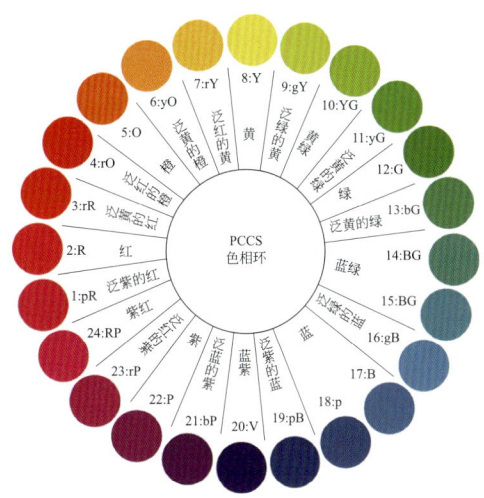

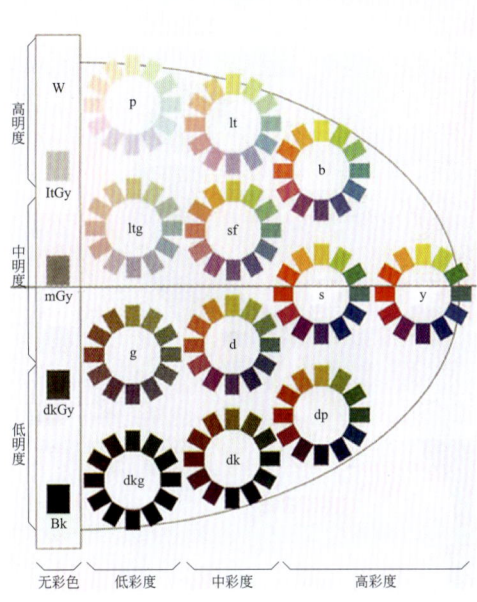

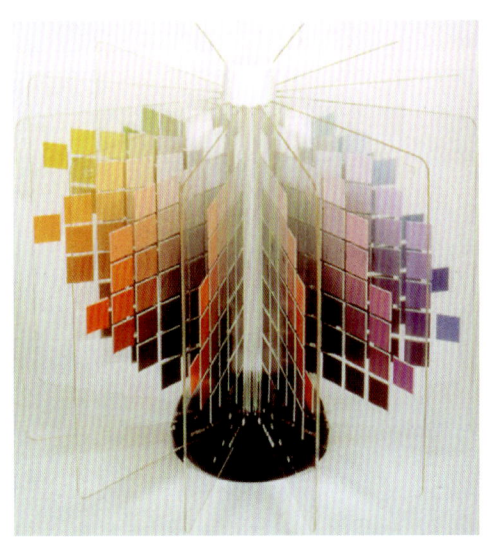

图 2-31
PCCS 色相环

图 2-32
PCCS 色彩系统明度、纯度表

图 2-33
PCCS 色立体

第三章 感知色彩

第一节 色彩的生理感知

一、色彩的视觉感知特性

物体是客观存在的,但视觉现象并非完全取决于客观存在,很大程度上是主观在起作用。当人的大脑皮层对外界刺激进行分析、综合、判断发生困难时会造成误判。当前知觉与过去经验发生矛盾时,或者思维推理出现错误时会引起幻觉。色彩的错觉与幻觉通常有以下几种情况。

1. 视觉后像

当视觉作用停止之后,感觉并不立即消失,这种现象被称为视觉后像。视觉后像一般有正后像和负后像两种。

(1) 正后像

在黑暗的深夜,先看一盏明亮的日光灯,然后闭上眼睛,那么在黑暗中就会出现那盏灯的影像,这叫正后像。日光灯的灯光是闪动的,它的频率大约是100次/秒,但由于眼睛的正后像作用,人眼并没有观察出来。电影利用该原理,以24帧/秒的速率进行放映,使人们看到银幕上物体的运动是连贯的。(如图3-1)

(2) 负后像

正后像是视觉神经尚未完成工作时发生的。负后像是视神经疲劳过度引起的,其反应与正后像相反。在阳光下长时间观察一朵鲜红的花,然后迅速将视线移到白纸上,会发现白纸上有一朵形状相同的绿花。这种现象存在的时间很短。负后像色彩错觉一般都是成补色关系的,如红—绿、黄—紫、橙—蓝,黑与白也会产生同样的现象。(如图3-2、图3-3)

2. 色彩的同时对比

同时对比是指眼睛同时受到不同色彩刺激时,色彩感觉发生相互排斥的现象。刺激的结果使相邻色改变原来性质的感觉向对应方面发展。比如同一灰色,在黑底上发亮,在白底上则变深。同一灰色在红底上呈现绿味,在绿底上则呈现红味,在紫底上呈现黄味,在黄底上则呈现紫味。同一灰色在红、橙、黄、绿、青、蓝、紫不同底色上呈现其补色的感觉。又如红与紫并置,红倾向于橙,紫倾向于青;红与绿并置,红显得更红,绿显得更绿。各种相邻的色在交界处,对比表现得更为强烈。(如图3-4、图3-5)

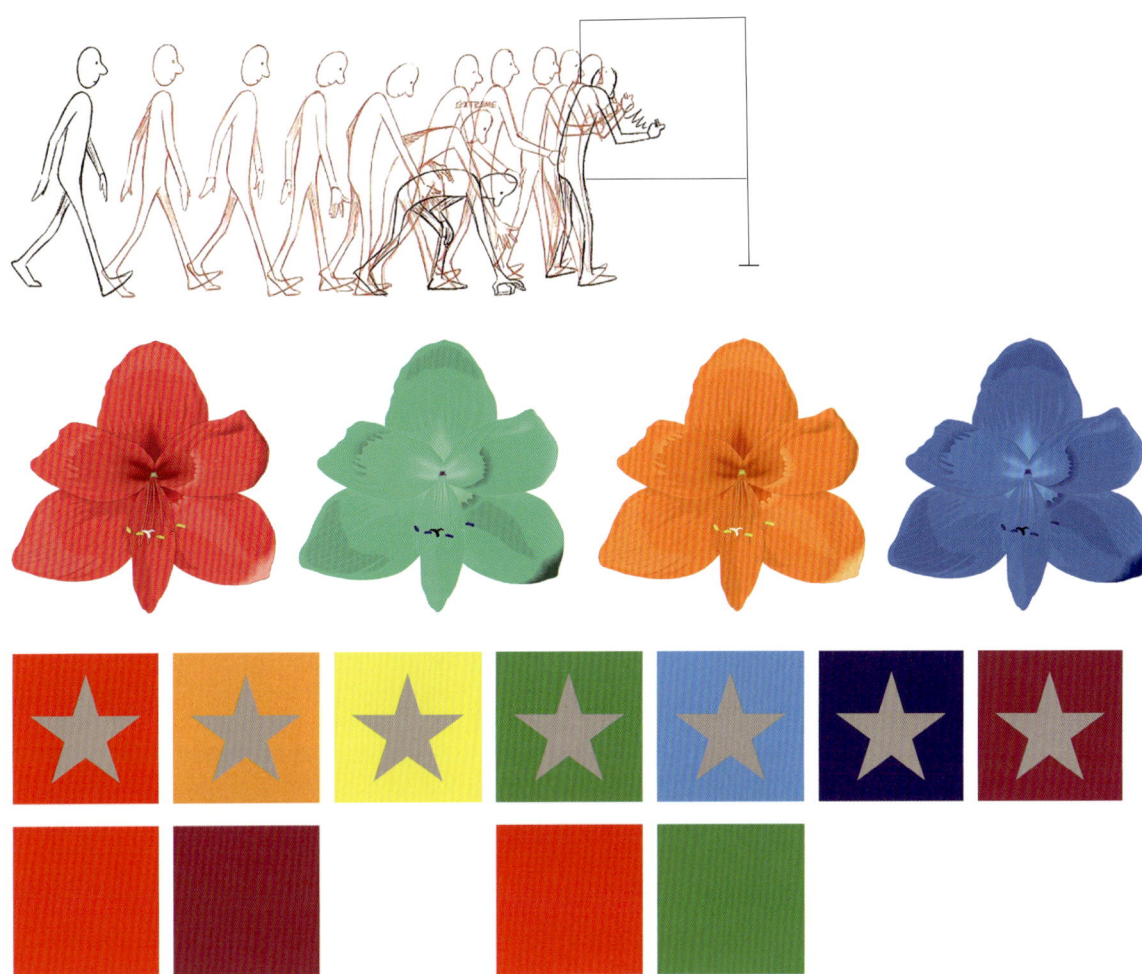

图 3-1
色彩的正后像—影像播放原理

图 3-2
色彩的负后像—红绿花卉

图 3-3
色彩的负后像—橙蓝花卉

图 3-4
色彩的同时对比（一）

图 3-5
色彩的同时对比（二）

—
图 3-6
斑马

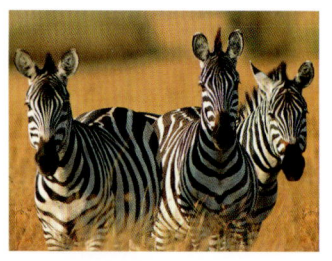

—
图 3-7
斑马纹

—
图 3-8
斑马纹—平面设计

色彩同时对比的规律：

① 亮色与暗色相邻，亮色更亮，暗色更暗；灰色与艳色并置，艳色更艳，灰色更灰；冷色与暖色并置，冷色更冷，暖色更暖。

② 不同色相相邻时，都倾向于将对方推向自己的补色地位。

③ 补色相邻时，由于对比作用，色彩的鲜艳度同时增加。

④ 同时对比的效果随着纯度增加而增加，相邻之处即边缘部分最为明显；

⑤ 同时对比的作用只有在色彩相邻时才能产生，其中一色包围另一色效果更为醒目。

设计中可以采取适当的方法将色彩同时对比的效果进行加强或抑制。加强的方法有：

① 提高色彩的纯度；

② 使对比色建立补色关系；

③ 使色彩集中而不分散，扩大面积对比关系。

抑制的方法有：

① 降低色彩的纯度，提高明度；

② 破坏互补关系；

③ 使色彩分散、间隔、渐变，缩小面积对比关系。

斑马的保护色与其他动物的保护色不同。一般来说动物自身的色彩尽量接近所生活的环境色，这样它的天敌就难以辨认。而斑马则采用同时对比时的错视和视觉后像效果来保护自己。原理是：当斑马快速飞奔，追逐捕捉它的狮子在观看时，由于同时对比的错视作用，斑马的前一个视觉印象还没有完全消失而身体实际已经离开，导致狮子不能正确判断斑马的位置而捕空。（如图 3-6～图 3-8）

3. 色彩的易见度

在白纸上写黄字不醒目而写黑字醒目,说明明度对比强,易见度高;明度对比弱,易见度低。光线弱,易见度低;光线过强,有炫目感,易见度也低。色彩面积大,易见度高;色彩面积小,易见度低。当两组光源与形相同时,形是否能看清楚,取决于形色与背景色的明度、色相、纯度上的对比关系,其中明度对比最强的对比作用最大,对比强的清楚,弱的模糊。

对比强的配色:白/黑、黄/黑、蓝/白、绿/白、黄/蓝、黄/紫……(如图3-9)。

对比弱的配色:黄/白、灰/绿、绿/青、黑/紫……(如图3-10)。

由此可见:色彩的色相、明度、纯度对比强,易见度高;对比弱,易见度低。

图底可见度强弱排序如下。

黑色底可见度强弱次序:白>黄>黄橙>黄绿>橙(如图3-11);

白色底可见度强弱次序:黑>红>紫>紫红>蓝(如图3-12);

灰色底可见度强弱次序:黄>黄绿>橙>紫>蓝紫(如图3-13);

黄色底可见度强弱次序:黑>红>蓝>蓝紫>绿(如图3-14);

绿色底可见度强弱次序:白>黄>红>黑>黄橙(如图3-15);

蓝色底可见度强弱次序:白>黄>黄橙>橙(如图3-16);

紫色底可见度强弱次序:白>黄>黄绿>橙>黄橙(如图3-17)。

掌握了这些规律,对设计中醒目度及易见度的把握将有指导作用。

图3-9 强对比色

图3-10 弱对比色

图 3-11
黑底易见度强弱排序

图 3-12
白底易见度强弱排序

图 3-13
灰底易见度强弱排序

图 3-14
黄底易见度强弱排序

图 3-15
绿底易见度强弱排序

图 3-16
蓝底易见度强弱排序

图 3-17
紫底易见度强弱排序

从远处看室外的标志或广告，由于着色的原因，有些作品清晰可见，而有些则不易看清。决定视觉认知性优良与否的诸条件中，视觉主体与背景的明度差是最重要的问题。以无彩色系为例：背景为黑色时，明度最亮的白色的视觉认知性最高；背景为白色时，明度最暗的黑色的视觉认知性最高。在有彩色系中也是一样，视觉主体与背景的明度差决定了视觉认知性的高低。

在背景为黑色的情况下，各色的视觉认知性由高到低排列为：黄＞黄绿＞橙＞红＞蓝绿＞蓝＞紫；在背景为白色的情况下，顺序刚好相反。(如图3-18)

一些易见度高、易见度低的图底配色如图3-19、图3-20，可供设计配色时参考。

二、色彩的对比错视

所谓错视，也就是眼睛的错觉，是指人的肉眼不能正确地认识外界客观事物的本质，错误地辨别了事物的大小、形状、色彩等要素的现象。错视的产生并不是因为人的生理缺陷，与观察者的主观意识也无关，而是由于客观对象的某类形态特点或是某种视觉刺激而引发的错误的知觉。

色彩的对比错视，是指两种以上的色并置，从而产生相互影响，使不同的色彩特征更加鲜明突出的现象。现实中，单独存在的色很少，往往都是成群或成组地出现，因而产生对比现象。对比的效果一般由色与色之间的距离、大小、强弱、形态等因素决定。一般情况下：色块的面积相差越大，对比效果越强；色彩相异的因素越多，对比效果越强；色彩明度相同时，纯度越高，对比效果越强；色块间空间距离越大，对比效果越弱。

1. 色相对比

两种色相并置时，会发现它们呈现出在色相环上向对方色相相反方向靠近的现象。但互补的两个色相并置时并不会产生这种现象。(如图3-21)

—
图 3-18
黑、白底上各色易见度高低排序

—
图 3-19
易见度高的图底配色

—
图 3-20
易见度低的图底配色

—
图 3-21
色相对比（红 - 蓝）—建筑设计

2. 明度对比

不同明度的色彩并置时，明度高的色彩显得更亮，明度低的色彩则显得更暗。色彩间的明度差越大，这种效果越强。（如图3-22）

3. 纯度对比

不同纯度的色彩并置时，纯度高的色彩显得更艳，纯度低的色彩则显得更浊。色彩间的纯度差越大，这种效果越强。（如图3-23）

4. 补色对比

补色并置时，会使双方显得更加鲜亮、艳丽。这是因为色彩在人眼视网膜上产生的色彩残像又重复地作用在补色上，使得在视觉上如同增加了双方色彩的纯度，所以显得更加鲜艳。（如图3-24）

5. 覆纱对比

在任意颜色的色纸上放置一块无彩色，并在其上覆盖一层像纱一样的半透明的材质，这时的无彩色将呈现出与背景有彩色成对比关系的色彩倾向。（如图3-25）

6. 边缘对比

是指色块间相连接部分产生的对比。这种对比只有在相接部位的对比效果才最强烈，离相接部分越远，对比效果越弱。必须在三种以上不同色相、明度、纯度的色彩有规律排列的条件下才能产生边缘对比效果。（如图3-26）

图 3-22
明度对比—网页设计

图 3-23
纯度对比—平面设计（日本童话画）

图 3-24
补色对比（红-绿）—摄影艺术

图 3-25
覆纱对比

图 3-26
边缘对比—平面设计

7. 动态对比

两色并置，其对比效果并不是特别强烈。当面积较大的色产生阶梯排列变化时，实际上并没有变化的面积较小的色同时产生波浪状变化的现象。两色在面积上相差越大，动态对比效果越强烈。（如图 3-27）

8. 色感应

无彩色处于周围有彩色的包围之中时，会感觉无彩色呈现出一种与周围有彩色形成对比关系的补色倾向，这种现象就叫色感应现象。有彩色越鲜艳，色感应现象越明显。（如图 3-28）

9. 面积的影响

色彩面积不同，其三属性效果也不同。面积非常微小时，其色相感将消失而趋向于无彩色系。面积越大，其明度感越高，面积越小，明度感越低。面积越大，其纯度感越强，面积越小，纯度感越弱。（如图 3-29）

三、色彩的同化

与对比一样，同化也是一种视错觉。色彩对比是色与色之间产生的一种反作用现象，比如在白色中放置一块灰色，会感觉这块灰色的明度比实际的要暗。而色彩同化则完全相反，在同化现象中，会觉得被白色包围的灰色的明度比实际的要亮。同化与对比是同一事物在不同条件下的转移，是同一事物在不同场合下反映出的不同特征。在色彩的对比与同化现象中，产生诱导对比或诱导同化的色叫"诱导色"，接受诱导效果的色叫"被诱导色"。

1. 同化的条件

诱导色在被诱导色的内部以线、小面积的圆点等形式扩散时，就会发生色彩的同化现象。诱导色密集程度的高低决定了同化现象的强弱。（如图 3-30）

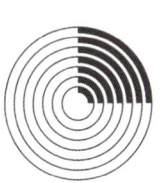
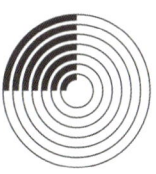

——
图 3-27
动态对比

——
图 3-28
色感应（蓝 - 灰）—工业设计

——
图 3-29
面积的影响—工业设计（童趣数字人字拖）

——
图 3-30
明度同化

——
图 3-31
波及效果

2. 波及效果

如果诱导色的面积比重足够大，那么无论其密集程度如何，同化现象都能被充分地显示出来。这种现象就像石头落水激起的水面波纹，所以被称为波及效果。（如图3-31）

3. 主观轮廓

形的轮廓通常是在色彩的色相、明度、纯度等要素发生变化时产生。但也会出现在这些要素不发生变化时仍能被感知的轮廓，这种轮廓被称为主观轮廓。同化现象在诱导色上出现后才能生成主观轮廓。而且主观轮廓的形状必须是规则、单纯、稳定的图形，比如圆形、三角形、方形等，即具有一定的完整性与明确性，这是形成主观轮廓的必备条件。（如图3-32）

4. 明度变形

产生同化现象的图形表面，尤其是环状部分与背景及周围其他部分的物理刺激虽然相同，但其明度看起来却明显不一样，这就是明度变形。这种现象随着同化效果的增强而越来越明显。（如图3-33）

图 3-32
主观轮廓

图 3-33
明度变形

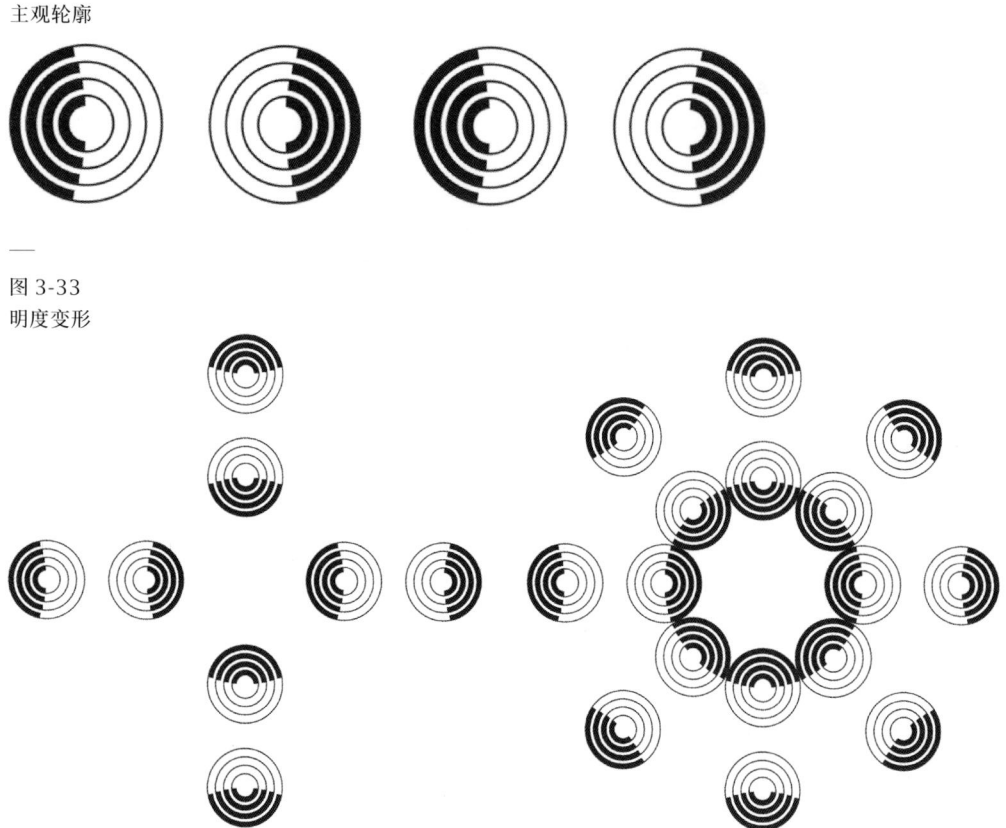

一、色彩心理的影响因素

色彩心理是人对客观色彩世界的主观反映。色彩生理和色彩心理过程是同时进行的，两者之间相互联系，相互制约。也就是说，色彩的美感与生理和心理上的满足感有关。

1. 色彩心理与年龄有关

人随着年龄的变化，生理结构也会发生变化，相同色彩对其所产生的心理影响也随之不同。比如，儿童大多喜爱鲜艳的颜色，而且年龄越小，喜爱的色彩越艳丽（如图3-34）。随着年龄的增长，人对色彩的喜好逐渐向复色过渡，向黑色靠近。年龄越大，所偏爱的色彩的纯度越低。原因为：儿童对世界的了解较少，阅历少，但思维活跃，好奇心强，因此需要强烈的色彩的刺激。随着年龄的增长，阅历的丰富，脑中的信息库已经被其他刺激占据了许多，对色彩刺激的需求也就相应地变得成熟和柔和一些。（如图3-35、图3-36）

2. 色彩心理与职业有关

体力劳动者喜爱纯度较高的色彩，脑力劳动者更喜欢调和色；长时间生活在农牧区的人喜爱极鲜艳的，甚至成补色关系的配色；知识分子则喜爱复色、淡雅色、黑色等纯度较低的颜色。（如图3-37～图3-39）

3. 色彩心理与社会环境有关

不同时代在社会制度、意识形态、生活方式等方面差异很大，导致人们的审美标准也大不相同。过去被认为是不和谐的配色在现代却被认为是美的。重大事件、科技新成果、新的艺术流派的产生，甚至自然界某种异常现象都可能对民众的色彩心理产生巨大影响。当一些色彩被赋予了时代精神的象征意义，又符合了大多数人的意识、审美、兴趣、追求甚至欲望时，这些色彩就会具有特殊的感染力，从而迅速流行。

第二节 色彩的心理感知

图3-34
儿童大多喜爱鲜艳的色彩—平面设计

—
图 3-35
中年人的色彩偏好逐渐向复色过渡

—
图 3-36
老年人更需要低纯度的柔和色彩

—
图 3-37
毡房内饰

—
图 3-38
体力劳动者喜爱纯度较高的色彩

—
图 3-39
知识分子喜爱纯度较低的色彩

图 3-40
宇航色来源——外太空的冷色调

图 3-41
宇航色图标—平面设计

20世纪60年代初,宇航技术大发展,开拓了进入宇宙空间的新纪元。色彩学家抓住人们的心理,发布了"宇宙色",一时流行于世。这种色彩是浅淡明快的高短调,无复色;不到一年,又开始流行低长调的成熟色,暗中透亮;一年后,又开始流行低短调,抽象表现,似是而非,体现出一种动态平衡的色彩审美循环。(如图3-40、图3-41)

20世纪60年代中期,抽象派的"光效应美术"在西方国家的美术界成为最有影响的艺术流派之一。1965年,在纽约举办的"感应视力"展览会引起了人们的重视,此后这种艺术形式立即在欧美、日本的实用美术领域产生了很大影响,在纺织图案设计、时装设计、商业美术设计以及建筑设计等领域广泛流行。(如图3-42)

20世纪80年代初,国际流行色协会发布的沙漠色象征着古丝绸之路。中国丝绸协会提出的"敦煌色"也曾受到欢迎(如图3-43)。1983年的春季流行女装中,法国提出的"巴洛克"风格色占有主要地位(如图3-44)。

二、色彩的心理特性

1. 色彩的冷暖感

红、橙、黄色常使人联想到太阳、火焰,因此有温暖的感觉;蓝、青色常使人联想到晴空、海洋、阴影,因此有寒冷的感觉。凡是带红、橙、黄的色调都有暖感;凡是带蓝、青的色调都有冷感。色彩的冷暖与明度、纯度也有关。高明度的色一般较冷,低明度的色一般较暖。高纯度的色一般有暖感,低纯度的色一般有冷感。无彩色系中白色有冷感,黑色有暖感,灰色的冷暖倾向不明确。(如图3-45、图3-46)

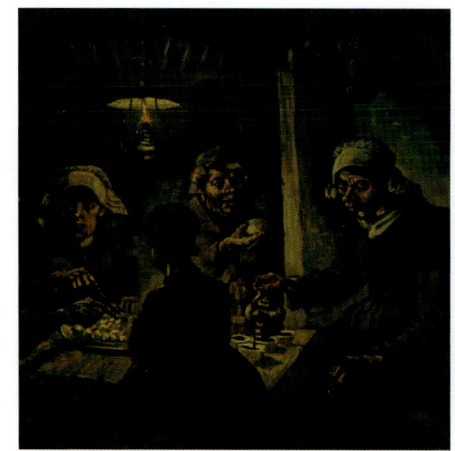

—
图 3-42
光效应艺术—绘画艺术
(《吃土豆的人》凡·高)

—
图 3-43
敦煌色

—
图 3-44
巴洛克风格的配色

—
图 3-45
暖

—
图 3-46
冷

图 3-47
轻—工业设计（摄像机）

图 3-48
重—工业设计（耳机）

2. 色彩的轻重感

色彩的轻重感一般由其明度决定。高明度的色彩具有轻感，低明度的色彩具有重感，其中白色最轻，黑色最重。同样，高明度基调的配色轻，低明度基调的配色重。但有时因心理作用的原因，对色彩的轻重判断与实际物体的轻重感并不一致。（如图 3-47、图 3-48）

3. 色彩的软硬感

色彩的软硬感与其明度、纯度都有关。明度较高的含灰色系具有软感，明度较低的含灰色系具有硬感；纯度越高越具有硬感，纯度越低越具有软感；色调对比越强越硬，色调对比越弱越软。（如图 3-49、图 3-50）

4. 色彩的强弱感

高纯度色有强感，低纯度色有弱感；有彩色系比无彩色系强，有彩色系中红色最强；配色与图底之间，对比度大的有强感，对比度小的有弱感。（如图 3-51、图 3-52）

5. 色彩的明快感与忧郁感

色彩的明快感、忧郁感与其明度、纯度有关。明度高、纯度高的色具有明快感，明度低、纯度低的色具有忧郁感；高明基调的配色易产生明快感，低明度基调的配色易产生忧郁感；强对比色调有明快感，弱对比色调有忧郁感。（如图 3-53、图 3-54）

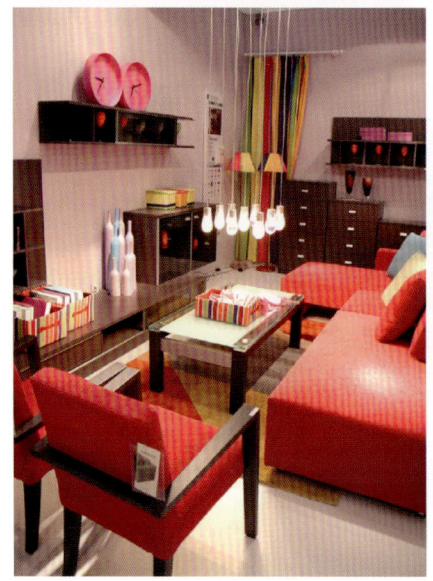
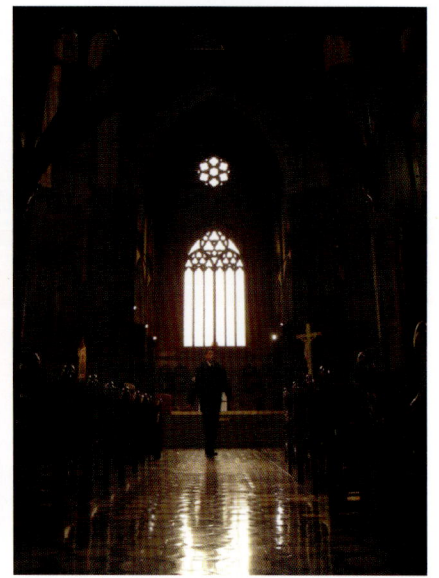

图 3-49
软

图 3-50
硬

图 3-51
强的配色

图 3-52
弱的配色

图 3-53
明快感—室内设计

图 3-54
忧郁感—室内设计
（澳大利亚悉尼市教堂内）

6. 色彩的兴奋感与沉静感

色彩的兴奋感、沉静感与其色相、明度、纯度都有关，而其中纯度的作用最明显。色相方面，凡是偏红、橙的暖色系具有兴奋感，凡是属蓝、青的冷色系具有沉静感；明度方面，明度高的色具有兴奋感，明度低的色具有沉静感；纯度方面，纯度高的色具有兴奋感，纯度低的色具有沉静感；强对比的色具有兴奋感，弱对比的色具有沉静感。（如图 3-55、图 3-56）

7. 色彩的华丽感与朴素感

色彩的华丽感、朴素感与其纯度关系最大，其次是与明度有关。纯度高、明度高的色具有华丽感，纯度低、明度低的色具有朴素感；有彩色系具有华丽感，无彩色系具有朴素感；强对比色调具有华丽感，弱对比色调具有朴素感；运用色相对比的配色具有华丽感，其中补色对比最为华丽。（如图 3-57、图 3-58）

8. 色彩的前进性与后退性

由于色彩的不同而造成的色块空间远近感的不同，即色彩的前进性与后退性。看起来比实际距离更近的色叫前进色，比实际距离远的色叫后退色。从色相来看，红、黄等暖色是前进色，蓝、青等冷色是后退色；从明度来看，高明度的色是前进色，低明度的色是后退色。（如图 3-59）

图 3-55
兴奋感—网页设计

图 3-56
沉静感—网页设计

图 3-57
华丽

图 3-58
朴素

图 3-59
前进色与后退色

9. 色彩的膨胀性与收缩性

在面积相等的条件下，看起来比实际面积大的色叫膨胀色，看起来比实际面积小的色叫收缩色。一般情况下，前进色是膨胀色，后退色是收缩色，因为近大远小。色彩的膨胀与收缩性有以下两点规律：等面积的暖色比冷色看起来要大；明度高的色比明度低的色显得大。在画面上，底色的明度越大，图色的面积就越显得小；在暗背景上，高明度色彩的面积看起来比实际要大。因此，进行各种色彩设计时，为了达到各种色块在视觉上的大小一致，就必须按色彩的膨胀与收缩规律进行调整。比如法国国旗的红、白、蓝三色条纹，当三色比例调整至红35、白33、蓝37时，才感到宽度相等。（如图3-60、图3-61）

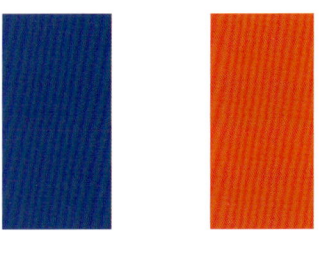

图 3-60
膨胀色与收缩色—法国国旗

图 3-61
膨胀色与收缩色—荷兰国旗

三、色彩搭配的心理效应

1. 色彩组合的心理效应

(1) 传统的、高雅的、优雅的（图3-62）
(2) 传统的、稳重的、古典的（图3-63）
(3) 高尚的、自然的、安稳的（图3-64）
(4) 活泼的、快乐的、有趣的（图3-65）
(5) 简单的、洁净的、进步的（图3-66）
(6) 简单的、时尚的、高雅的（图3-67）
(7) 可爱的、快乐的、有趣的（图3-68）
(8) 冷静的、自然的（图3-69）
(9) 轻快的、华丽的、动感的（图3-70）
(10) 柔和的、洁净的、爽朗的（图3-71）
(11) 柔和的、明亮的、温和的（图3-72）
(12) 运动型的、轻快的（图3-73）
(13) 忠厚的、稳重的、有品味的（图3-74）

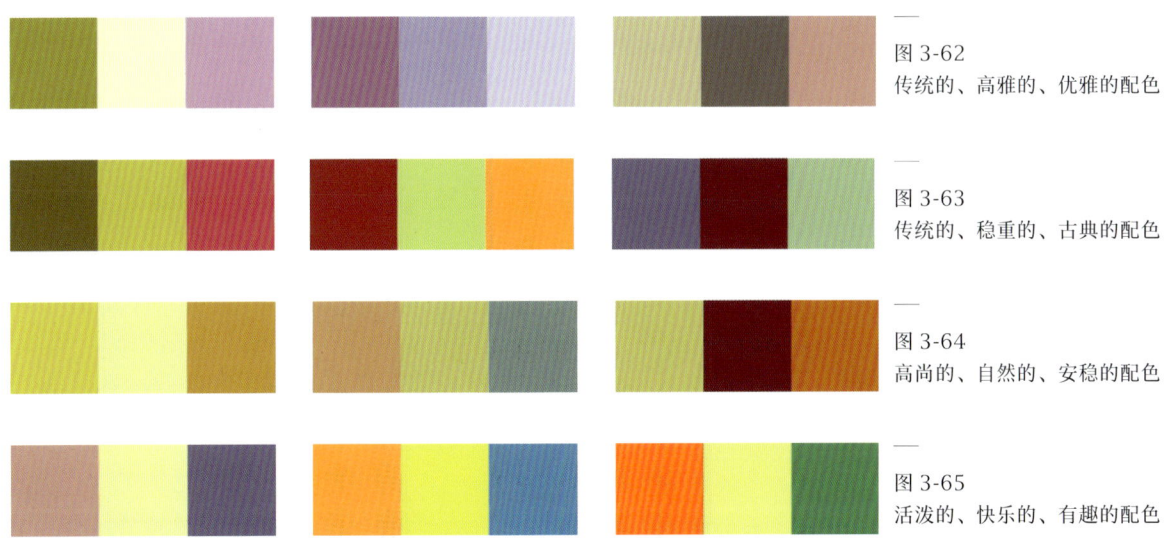

图 3-62 传统的、高雅的、优雅的配色

图 3-63 传统的、稳重的、古典的配色

图 3-64 高尚的、自然的、安稳的配色

图 3-65 活泼的、快乐的、有趣的配色

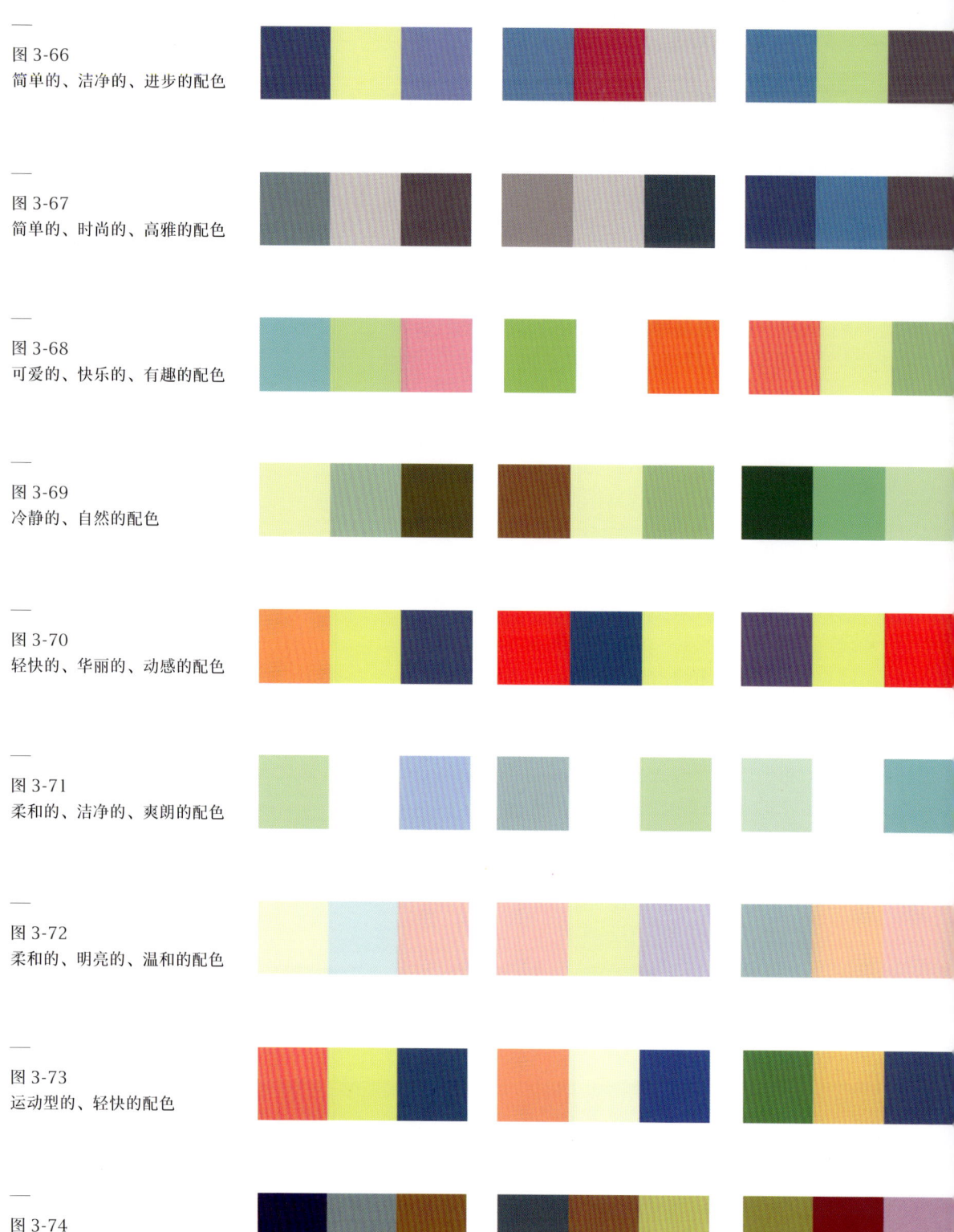

图 3-66
简单的、洁净的、进步的配色

图 3-67
简单的、时尚的、高雅的配色

图 3-68
可爱的、快乐的、有趣的配色

图 3-69
冷静的、自然的配色

图 3-70
轻快的、华丽的、动感的配色

图 3-71
柔和的、洁净的、爽朗的配色

图 3-72
柔和的、明亮的、温和的配色

图 3-73
运动型的、轻快的配色

图 3-74
忠厚的、稳重的、有品味的配色

2. 版式配色的心理效应

版式配色包括简洁系、时尚系、自然系等风格。使用同色系可使画面统一，色相差越大越活泼，色相越靠近越稳定，大面积的红绿对比带来过分的冲突，单纯的红与黑搭配则产生稳定的对比。每一个色相都有所表现的配色形式被称为"全色相型"，这样的配色充分释放了色彩的活力，给人既华丽又自然的效果。

（1）简洁系

颜色的使用上以色相接近、明度对比较大的色彩搭配为主，有职业化的特点。色调感觉：清爽、干脆、明快、直接、洗练、严肃、简洁、正式、可靠。配色注意：以低纯度色色彩为主，灰色调作为基础色多有使用。（如图3–75～图3–77）

（2）时尚系

以鲜艳有活力的纯色系为主。色调感觉：活力、自由、新鲜、热闹、积极、朝气、健康、愉快。配色注意：明快的色彩搭配，色彩大面积的对比简洁强烈。（如图3–78～图3–80）

（3）自然系

以纯度不高、柔和自然的色彩搭配为主。色调感觉：稳重、淳朴、微妙、自然、含蓄、内敛、丰富。配色注意：以低明度色彩为主，多使用自然界的色彩，色相间对比不强烈。（如图3–81、图3–82）

3. 居室配色的心理效应

居室的配色包括现代系、复古系、田园系等风格。在色彩缺少变化、过分统一的画面中加入强调色彩能使画面产生强烈的效果。色彩的明度变化对画面的影响表现在：明度高的色彩带来明快感，而暗色带来凝重感，表达柔和的居室效果应该多使用明色系。

（1）现代系

简洁时尚的风格，颜色的使用上以有活力的、高对比的纯色系为主。色调感觉：活力、开放、自由、新鲜、热闹、积极、朝气、健康、愉快、简洁。配色注意：明快的色彩搭配，色彩大面积的对比简洁强烈。（如图3–83～图3–85）

(2) 复古系

庄重典雅，颜色的使用上以稳重的暗色系为主。色调感觉：稳重、正式、自然、含蓄、内敛、丰富。配色注意：以低明度色彩为主，多使用华丽的暖色调，色相对比不强烈。（如图 3-86～图 3-88）

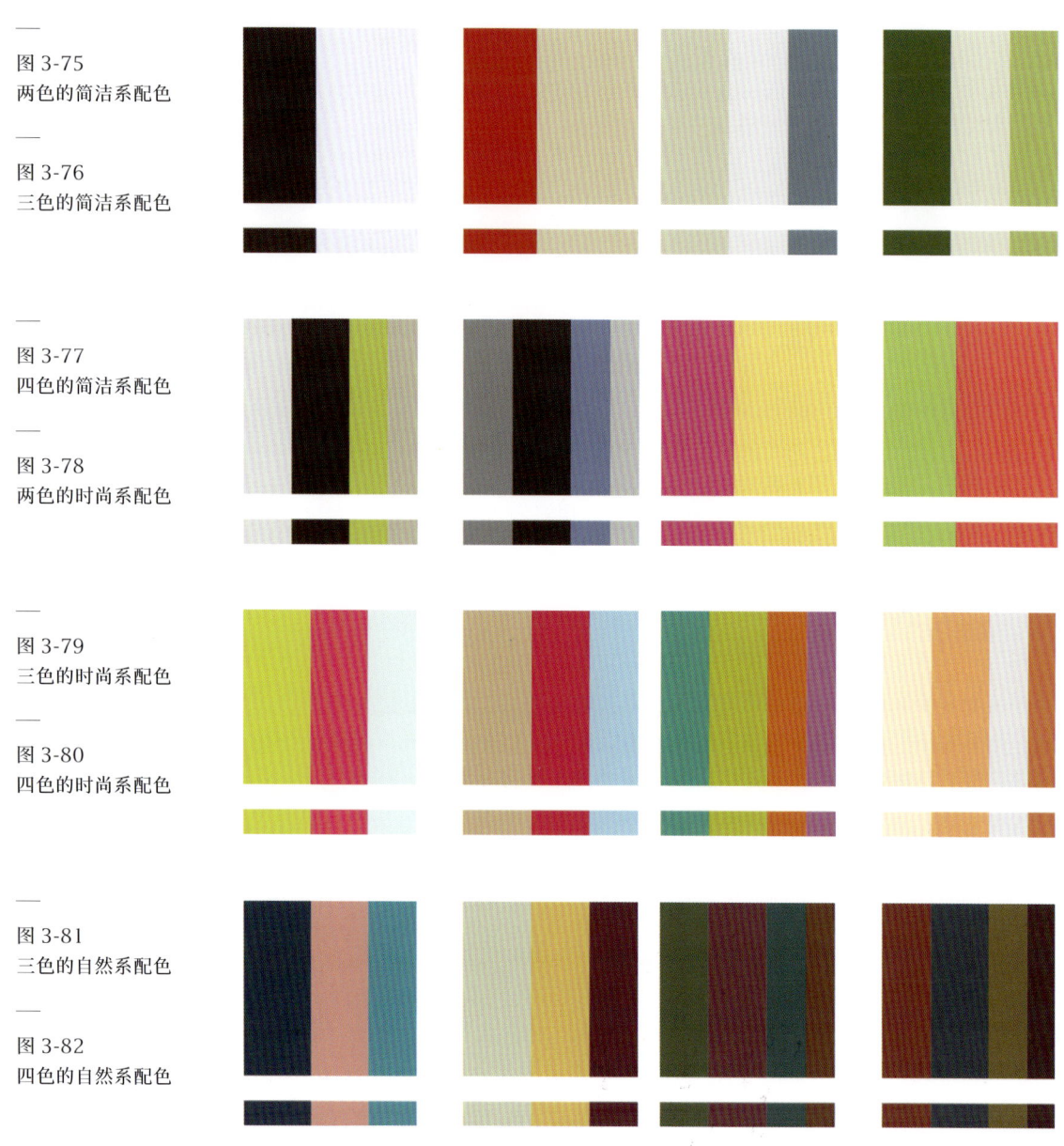

图 3-75
两色的简洁系配色

图 3-76
三色的简洁系配色

图 3-77
四色的简洁系配色

图 3-78
两色的时尚系配色

图 3-79
三色的时尚系配色

图 3-80
四色的时尚系配色

图 3-81
三色的自然系配色

图 3-82
四色的自然系配色

(3) 田园系

田园系柔和明快，颜色的使用上以明度较高的色系为主。色调感觉：优美、纤细、大方、温馨、女性化、浪漫、平和、优美、温柔。配色注意：高明度的色彩搭配，柔和的对比，小面积的纯色做点缀。（如图 3-89、图 3-90）

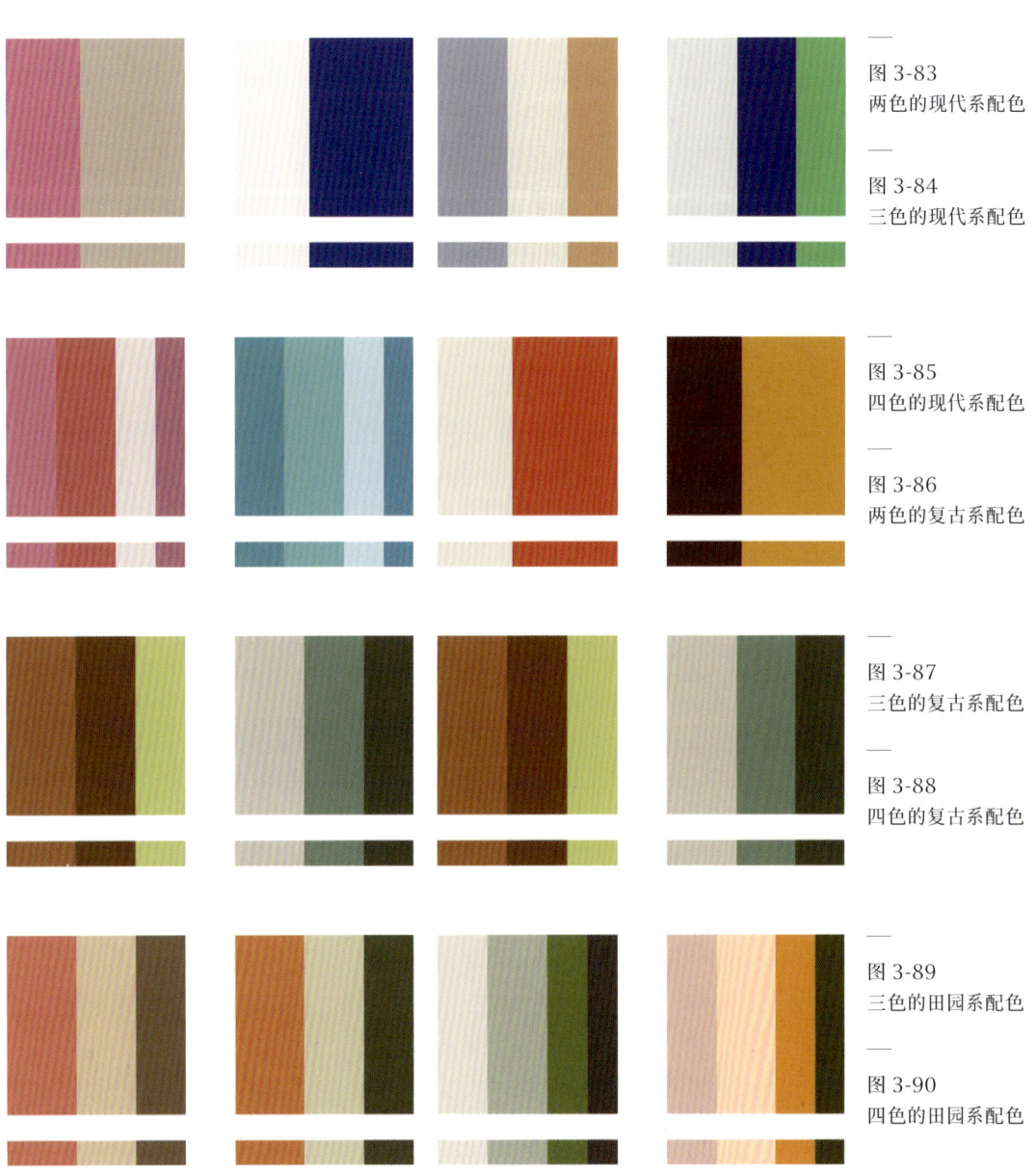

图 3-83
两色的现代系配色

图 3-84
三色的现代系配色

图 3-85
四色的现代系配色

图 3-86
两色的复古系配色

图 3-87
三色的复古系配色

图 3-88
四色的复古系配色

图 3-89
三色的田园系配色

图 3-90
四色的田园系配色

第三节
色彩的人文感知

一、色彩的人文形象

色彩以视觉语言的形式,将感受、心情等用视觉形象加以表现。色彩的形象、情感在信息社会中非常重要。在色彩形象信息的传达中,多色搭配要比单色表达更为复杂和丰富。(如图 3-91~图 3-93)

每种色彩不仅有其独特的性格,还有不同的象征意义。单色有,多色组合也有,这就是色彩的功能。有时,单色的功能易辨,多色混合或组合后,就会有所改变。(如图 3-94、图 3-95)

单色是表现人的表情和心情及进行相关联想与象征的基本形象。

1. 红色

可见光谱中,红光的波长最长,处于可见光谱的极限附近,容易引起注意、兴奋和激动,常用于信号色。红光能导热,给人温暖,称为暖色。但长时间的红光刺激很容易造成视觉疲劳。红光穿透力极强,而且穿透大气时折射角度小,所以在空气中辐射的距离远,给视觉以迫近感和扩张感,为前进色。

自然界中,不少芳香的鲜花、丰硕的果实和美味的肉类都呈现红色,因此红色给人留下艳丽、活力、饱满之感,能引起食欲。而且紫红色的脸膛显得健康、青春,所以红色又有主动和激进感。在社会生活中,不少民族把红色作为欢乐、喜庆、胜利的庆祝用色。(如图 3-96)

2. 橙色

在可见光谱中,橙色光波位于红、黄光波之间,色性也在两者之间,既温暖又光明。准确地讲,火焰、钢水、岩浆等并不是红色而是橙色,所以橙色较红色更暖,是色相环中最暖的色。它明亮、华丽、兴奋、温暖,最易动人。橙光在空气中的穿透力仅次于红光,而明度较红色却更亮,因此其注目性高于红色,所以也被用为信号色、标志色和宣传色,但同样也容易造成视疲劳。(如图 3-97)

成熟的橘子、玉米、南瓜、柿子、杏子等都是橙色,给人以香甜感,使人感觉成熟、芳香和富有营养,能引起食欲(如图 3-98)。橙色在历史上曾被帝王和宗教势力所垄断过,因为它给人以庄严、富丽、华贵、神秘、不可侵犯的感觉。

3. 黄色

在可见光谱中，黄光波长适中，与红色相比，眼睛更容易接受些。黄色光常用于照明，阳光、灯光、火光都趋于黄色。黄光的明度高、光感强，有辉煌、灿烂、充满希望的感觉。黄色光波不易被人眼分辨，有轻薄、软弱等特点，黄色物体在灯光下很容易失色。

自然界中的许多花卉，比如蜡梅、迎春、秋菊、油菜花、向日葵等都呈现出鲜艳的黄色，所以黄色也是芳香色。秋收的稻谷和很多水果、糕点等都能给人以香甜、甘美等感觉。某些未熟透的水果和柠檬呈黄色，所以又有酸味感。黄土、土豆、芋头等的黄色给人以朴实、实惠、不矫揉造作的印象。（如图 3-99）

植物呈现黄褐色表明其临近衰败，人的面部呈现黄色说明身体欠佳，天空暗黄预示着风雨、黑夜即将来临。

图 3-91
自然界中的色彩

图 3-92
生活中的色彩

图 3-93
绘画中的色彩

图 3-94
构成中的色彩

苹果白　粉红　桃红　中国红　橙色　草绿　天蓝　浅蓝　罗兰紫　钢琴黑

图 3-95
设计领域的色彩

4. 绿色

太阳光是地球上最主要的光源，它投射到地球上的光线中绿光占50%以上。人眼最适应绿光的刺激，对绿色光波的微差分辨能力也最强。绿光在可见光谱中波长居中，在各高纯度色光中，绿光最能使眼睛得到放松与休息，所以人对绿色的反应最平静，医生让眼疾病人多看绿色，就是这个道理。自然界中，绿色是植物色、生命色，所以也是农业、林业、牧业的象征色。绿色植物可以给人以清新感，有益于镇定与健康，所以绿色是旅游业的象征色。绿色植物从种植、发育、成长、成熟、衰老到死亡，每个阶段呈现不同的绿色。嫩绿、淡绿、草绿等象征春天、生命、成长、活力，具有旺盛的生命力，是表现活力与希望的色彩。英语中"green"还有另一层含意为青春的、旺盛的、未成熟的、幼稚的。艳绿、盛绿、浓绿等象征盛夏、成熟、健康、兴旺。而灰绿、土绿、黄绿等意味着秋季、收获和衰老。在各纯色相中，绿色处于中庸、平静的地位，又象征生命与希望，所以人们又把它与和平事业和邮电事业联系在一起。由于自然环境的因素，绿色又是一种很好的保护色，许多国家用它来做作战服的掩护色。（如图3-100、图3-101）

5. 蓝色

空气中折射着大量的蓝色光，因而天空、远山等都是蓝色的。蓝色很容易使人联想到天空、海洋、湖泊，让人有深远、纯净、透明、冷漠、流动、轻快的感觉。天蓝色是心理学的冷极色。（如图3-102）

蓝色还令人感到神秘莫测。如宇宙、深海，古人认为那是天神和龙宫所在，现代人将其看作是科学探索的领域，因此蓝色就成为现代科学的象征色。它给人以冷静、沉思、理性、智慧之感。青年人处在成长之中，单纯、充满希望、富于幻想，人们习惯用纯洁的蓝色比喻青年人，象征青春年华。而在我国广东、广西、福建等一些省及东南亚部分国家，安葬和哀悼去世的人时，习惯用群青色，那里的人对蓝色有一种死亡、悲伤、感情被压抑的联想。英语中的"blue"还有一层含意是忧伤的、沮丧的。

在商业美术设计中，蓝色虽不能引起食欲，却能表示寒冷，故与白色一起成为冷冻食品的标志色，在食品包装中一般只作为食欲色的陪衬色。蓝色也常成为医疗器械和药品的包装用色。（如图3-103）

6. 紫色

在可见光谱中，紫光的波长最短，因此，眼睛对紫色光的知觉度最低，长时间受紫光刺激容易感到疲劳。紫色光不导热，无法用来照明，纯度最高的紫色同时也是明度最低的色。

图 3-96
热情、喜庆的红色—服装设计

图 3-97
橙色令人兴奋—工业设计

图 3-98
橙色是美味的颜色

图 3-99
黄色调的室内感觉明亮、华丽—室内设计

图 3-100
绿色是自然界的生命色

图 3-101
绿色象征和平—建筑设计（上海和平饭店的绿色屋顶）

无论自然界还是社会生活中，紫色都是较稀少的。紫色花稀有、妩媚。在我国封建社会，高官才能穿紫袍。紫色给人以高贵、奢华、幽雅等感觉。明亮的紫色像天上的霞光，动人心神，使人兴奋，象征爱情。（如图3-104）

英语中"purple"的另一层含意为华而不实的、亵渎的。有人认为紫色有一种怀情不遇和被爱情抛弃的伤感。类似鱼胆色的浅灰紫色有苦涩、腐败、有毒的意味。灰暗的紫色容易引起伤痛、疾病的联想，易造成心理上的忧郁、痛苦与不安。有些民族把它看作是消极的不祥之色。在某些地方乱用紫色，会给人留下低级、淫秽和丑恶的印象。因此，紫色要慎用，少用贵而艳丽，多用则庸俗不堪。（如图3-105）

7. 黑色

从理论上讲，黑色是无光之色。但在现实生活中，并不存在纯正的黑色，我们看到的黑色其实都是含有一定量白的深灰。光照弱或反光弱的物体，都呈现出黑色或是暗色。无光对人的心理影响有两类：一类是消极的，令人想到漆黑的地方、阴森、恐怖、烦恼、忧伤、沉重、悲痛、迷惑、沉闷，甚至死亡；另一类是积极的，使人安静、沉思、坚持、准备、严肃、庄重、坚毅。同时，它还具有博大、重量、神秘、威严、稳定、庄严、不可征服、无坚不摧之感。（如图3-106）

黑色又有捉摸不定的心理效应。作为色料使用，黑色有两个特点：首先，用它去衬亮色，亮色显得更亮；用它去衬暗色，暗色显得更有层次；用它去衬艳色，艳色显得纯度更高；用它去衬复色，复色显得更沉着。其次，如果单用黑色，会显得高雅。如黑色卧车是同等卧车档次感觉最高的，黑色皮鞋最大方，黑色皮包最雅致等。但在与其他色彩并置使用时切忌太频，用多了会降低设计的档次。（如图3-107）

8. 白色

白色由全部可见光混合而成，称为全色光，是阳光之色，光明的象征。现实生活中并不存在纯白色，都是含有一定量黑的浅灰。物体之所以呈现白色，是因为其表面反射率高，反射了照射在其上的绝大部分的光。因此夏天穿白色、浅色衣服比较凉快。

白色又是冰雪、云朵的颜色，使人感到寒凉、轻盈、单薄、爽快。糖、盐、白醋和许多化学药品也都是白色。白色本身没有味感，但在运用食欲色时可以配上白色，以衬托主色，使食欲色个性更强。白色明亮、干净、卫生、畅快、朴素、雅洁、直率、坦荡、明洁、圣洁、一尘不染，所以又是医疗卫生的象征色。

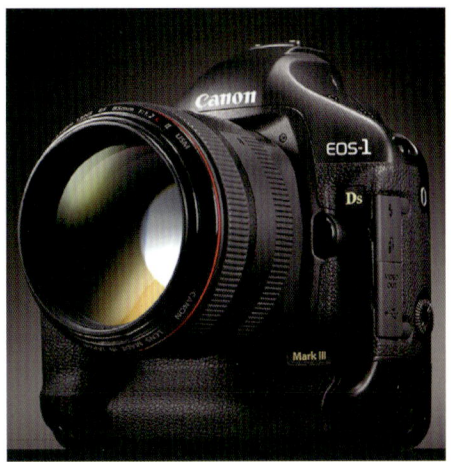

图 3-102
蓝色被视为现代科学的象征

图 3-103
以蓝色为主的电子展示中心—环境设计

图 3-104
中国清代官服纹样

图 3-105
油画中的紫郁金香—绘画艺术

图 3-106
黑色显得庄重、威严

图 3-107
黑色数码产品更显高档、精致—工业设计（佳能 EOS-1）

在我国，白色是葬礼用色，穿白衣、戴白花、缅怀、哀悼亡灵，因此白色能给人带来哀伤感。在西方，婚纱是白色的，象征爱情的纯洁和坚贞。

从色彩的设计来看，白色的性格最为谦逊。作为衬色，白色可使其他颜色显得格外纯净、美丽、个性强烈。衬红色，红色显得更鲜艳；衬绿色，绿色显得更可爱；衬灰色，灰色显得更高雅，衬黄色，黄色显得更娇嫩；衬黑色，黑色显得更醒目；衬复色，复色显得更成熟，沉着。纯色混入白色，可提高明度，降低纯度，削弱对比，增强调和。可见，白色是作用极大的重要色彩。（如图3-108）

9. 灰色

灰色，即灰尘之色。从光学上来看，它位于黑、白之间，属于中明度无彩色系。从生理上来看，它对眼睛的刺激适中，既不炫目，也不暗淡，使视觉不易疲劳（如图3-109）。人的视觉及心理对它的反应一般是平淡、乏味、抑制、枯燥、单调、无趣，甚至沉闷、寂寞、颓丧。

生活中，灰色的鲜艳程度很低，最不引人注目。鲜亮的纯色一旦与灰相混合，则表现出脏、旧、衰败、枯萎，显得很消极，灰色有时用来比喻丧失斗志、没有进取心、意志动摇、颓废不前。灰色并非一无是处，高级毛料、高级汽车、精密仪器等很多都用灰色作单色装饰，适度的灰色显得高雅，给人以精致、含蓄、耐人寻味的印象。(如图3-110)

10. 土色

土色包含土红、土黄、土绿、赭石、熟褐等色彩。它们中有大地的色彩，深厚、博大、稳定、沉着、孤寂；也有岩石、矿物以及持久性颜料的颜色，坚实、牢固、持之以恒；还是很多植物果实与块茎的色彩，充实、饱满、肥美、朴实，不哗众取宠；也包括动物皮毛的颜色，厚实、温暖、防寒，是一种保护色；甚至是劳动者、运动员健康的肤色，刚劲、健美、敦厚。（如图3-111、图3-112）

图 3-108
白色是冰雪色

图 3-109
灰色是百搭色—服装设计

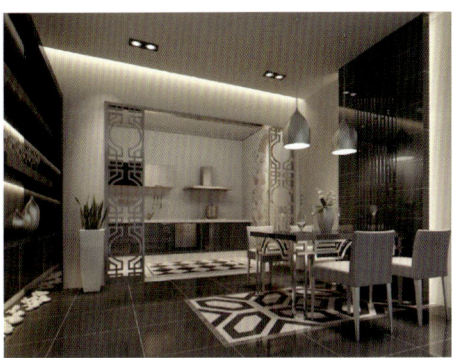
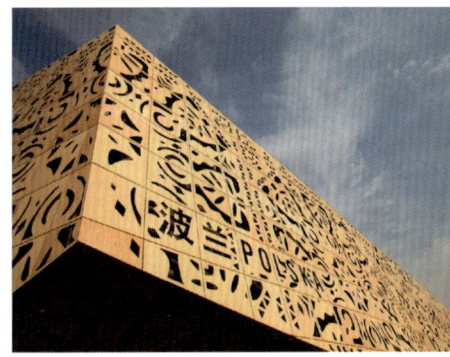

图 3-110
适度的灰色调显得高雅—室内设计

图 3-111
上海世博会波兰馆—建筑设计

图 3-112
档案袋—平面设计

图 3-113
光泽色—平面设计

图 3-114
荧光色需用黑色背景衬托—平面设计

11. 光泽色

光泽色是指质地坚实、表面光滑、反光能力很强的物体色，主要有金、银、铜、铬、铝、光滑塑料、有机玻璃及彩色玻璃等材质的色泽。这些色彩与颜料相比，明度与纯度的高低差特别大，最深色比颜料暗得多，而最浅色比颜料要亮得多。其中，尤以金、银等贵金属色给人以辉煌、高贵、华丽的感觉。而塑料、有机玻璃、碘化铝等色泽给人以科技发达的时代感。（如图3-113）

12. 荧光色

荧光色一般只有浅色，没有深色，如橘红、朱红、柠檬黄、淡黄、中黄、橘黄、淡绿等。在使用时如果能用深色相衬托，则更加能显示出它们的耀眼夺目。荧光色一旦与其他颜料相混合，则荧光效果会立刻消失。此类色彩在设计中不宜过多使用，否则会使画面显得低劣；并且只能在白底上使用，因为它们的覆盖力不强。如果能用深色加以衬托，荧光感就会更加明显。（如图3-114）

二、多色组合主题创作

与单色相比，多色的组合构成表现出更加微妙、丰富的色彩变化。如果在色相、明度、纯度的基础上再加入色彩的形状、位置、面积等对比，以及运用渐变色、重点色、支配色等色彩处理技巧，则可以创作出更加精彩的作品。

1. 春、夏、秋、冬（如图3-115）

春：用明亮的色彩来表现自然界中的青春焕发和蓬蓬勃勃的生机。黄色是最接近于白光的色彩，黄绿色是黄色的强化色，浅粉红色和浅蓝色调子扩大并丰富了这种和谐色，黄绿光、浅粉色调创造出一片具有新意的情景。

夏：自然界形成极其丰富的形状与色彩，色彩达到最浓密的程度，应使用暖调的、饱和的、积极的色彩。

秋：秋季的色彩同春季的色彩对比最为强烈，草木的绿色已消失，即将衰败而变为阴暗的褐色和紫色。常用土红、灰黄等色彩描绘天高云淡，金风送爽。田地间袒露熟褐，硕果累累，到处铺红挂绿，满地金黄，表现出一片丰收繁忙的景象。

冬：通过大地力量的收缩性内向运动，显示自然界典型的消极无为的季节。色彩要能暗示退缩、寒冷和内向的光辉，用透明和稀薄的冷色调来表现冰天雪地与洁净。

2. 酸、甜、苦、辣（如图 3-116）

酸：多用柠檬黄、橘子橙、青梅绿、葡萄紫等色表现这种刺激性较强的味道。

甜：熟透的苹果、西瓜、樱桃是红的，杏子是橙的，橘子、香蕉、蜂蜜是黄的，说明红、橙、黄有甜味感，要表现出这些色相的鲜、浓、纯、透明、温暖的感觉。

苦：鱼胆紫中带蓝，苦瓜是绿色的，腐烂的食物中带黑色、生赭、灰，这些颜色用得较多。

辣：辣椒大红大绿，热烈、刺激。表现辣味，应以红色为主，表现出对比关系。

3. 早、午、晚、夜（如图 3-117）

早：空气清新，雾气比较重，阳光透过绿树，色彩较为清冷。

午：烈日当空，光感很强，植物葱郁，色彩的明度要高，对比要强烈。

晚：天渐暗，晚霞满天，太阳很快落山，色彩偏暖，注意色彩明度的层次感。

夜：万籁俱寂，明月当空，繁星点缀，黑暗笼罩大地，用色应该清冷、孤寂。

4. 男、女、老、少（如图 3-118）

男：体格较大，肌肉结实，皮肤较糙，体态多直线条，棱角分明。性格刚毅、主动、沉着、直率、坦荡、外露，做事果断。用红、蓝、黑作象征色，多用方形，表现出明快、热烈、质朴的感觉，明度设置为中长调。

女：体态娇小、丰满，皮肤细润。性格温柔、被动、轻盈、柔媚、飘逸，如同杨柳拂风。表现女性应多使用娇艳、柔和的色彩，比如淡粉、桃红和淡绿等，明度对比为高短调。

老：老年人的体力与精力都不如青年人旺盛，但有阅历，经验丰富、朴素、敦厚、老成、坚定、有远见，喜怒不形于色。应选用素净、含蓄、沉着、低纯度的色彩，比如赭石、黑色，明度对比为低中调或低短调。

图 3-115
春、夏、秋、冬

图 3-116
酸、甜、苦、辣

图 3-117
早、午、晚、夜

少：娇嫩、细弱、天真、活泼、单纯、好动、善变、好奇心重、思维简单。应用鲜明、艳丽、活泼、高纯度的明亮色彩，明度对比为高中调或高短调。

5. 喜、怒、哀、乐（如图 3-119）

喜：轻松、愉快、温暖、柔和，与女性配色相近，有甜、暖的感觉。

怒：冲动、强烈，要选用对比强烈的暖色调。

哀：消极、冷漠、悲哀、痛苦，用暗淡的低纯度色彩表现为宜。

乐：活跃、跳动、兴奋、明朗，使用鲜艳的纯色，但要轻快，且勿浓重。

图 3-118 男、女、老、少

图 3-119 喜、怒、哀、乐

图 3-120 轻、重、软、硬

6. 轻、重、软、硬（如图 3-120）

轻：空气、棉花、气球、薄纱、炊烟、晨雾都是具有轻飘感的，要选用高明度、色相偏冷、淡、轻、薄的色彩，明度对比为高短调。

重：例如钢、铁、岩石等，特点均为密度大、厚重、稳定、坚毅，应选择黑、红、褐色等为象征色，近似于男性色的表现。

软：与轻、女性的表现相近。形状上多用曲线，富有弹性，显得柔和。配色上要对比弱，纯度低，较女性表现更暖一些。

硬：形状上多用方形、直线、棱角。配色上对比要强，色阶跨度要大。

第四节
色彩的文化感知

中国古典文学名著《红楼梦》展现了一幅中国古代社会生活的宏大画卷，历史、民俗、园林建筑、诗词文赋……蕴含其中，包罗万象。本节通过《红楼梦》的色彩解读，感受中国传统文化中色彩的无限魅力。

一、红色系

红色是《红楼梦》的主色调。中国传统文化中红色多用以彰显喜庆吉祥。而《红楼梦》的尚红，又有别样的意味。红色首先象征了富丽与高贵。唯有层层叠叠各式各样的红，能织出这样一场梦。红色也是爱情的象征。绛珠草之"绛"，绛芸轩之"绛"，都是凝结出的爱情之色。红色更是青春，是生命。香菱的石榴红裙，芳官的海棠红小棉袄，平儿理妆时手心里打的一点儿胭脂，无一不是年轻而美好的。

我们用丰富的词汇来定义深浅不同的红色。红、绛、朱、赤、丹均属于红色系。"红"为浅红；"绛"指大红，是浓度较重的红；"朱"为正红，介于"红"与"绛"之间；"赤"比"朱"深；"丹"是鲜亮的红色。不同红色所蕴含的意义也有所不同。赤色为太阳之色，古人敬天，在上古时代，赤为神圣的颜色，主宰南方的神灵为"赤帝"。朱也是高贵之色，周礼要求天子、诸侯在祭祀时要穿朱色服装。红色最初只代表颜色较浅的红色，直到汉朝开始与"赤"分庭抗礼，在唐代渐渐取代"赤"的概念。（如图 3-121～图 3-122）

1. 粉红色

粉红
C:0 M:41 Y:27 K:0
R:255 G:179 B:167
#ffb3a7

粉红为红、白混合之色，也称淡红。在汉代，粉红还是以"红"来表示。粉红色温柔浪漫，深受古代女子青睐，时至今日，仍是少女专属色。《红楼梦》中提到粉红色的两处均为笺纸，历史上有薛涛笺和十样鸾笺等有色笺纸，其中便有粉红色的。宝玉爱红，妙玉终身以闺阁身份自居，二人平时均用粉红色笺纸。（如图 3-123、图 3-124）

2. 酡色

酡颜
C:0 M:57 Y:53 K:0
R:249 G:144 B:111
#f9906f

"酡"为形声字，从"酉"，从"它"。"酉"指酒，由酒而生的酡色也就是饮酒后脸上泛出的红色。在诗词中酡色已成为醉酒后面色的专属色。酡色在《红楼梦》中仅出现一次，是第六十三回中芳官所穿的玉色红青酡绒三色缎子斗的水田小夹袄。巧合的是，在这一回中她开了酒戒。（如图 3-125、图 3-126）

图 3-121
红是《红楼梦》的主色调

图 3-122
南方的赤帝

图 3-123
粉色薄衫

图 3-124
粉红色的笺纸

图 3-125
贵妃醉酒

图 3-126
红楼十二官之芳官

3. 杨妃色

杨妃 C:0 M:82 Y:84 K:0
R:237 G:87 B:54
#ed5736

杨妃色，即淡绯色。"绯"这个字出现较晚，隋唐时始见于诗文，到宋代才被徐铉补入《说文解字》，释义为"帛赤色也"，指染在丝织品上的赤色。赤色，"火色也"。绯色在唐代是官服的颜色之一。《红楼梦》中的诗句以莲花作比，可见杨妃色应是淡红色。（如图 3-127、图 3-128）

4. 水红色

水红色是红色系中偏浅的色彩，以"水"形容"红"色，鲜明水润之感如在眼前，生动形象。中国传统绘画颜料中有水色和石色之分，水色指有通透感的颜色，水红色也如水一般澄澈，区别于粉红色偏石色的遮盖感。水红色在红楼中有四处描写，皆用于服饰配件，所用者也都是年轻美丽的女性。（如图 3-129、图 3-130）

5. 银红色

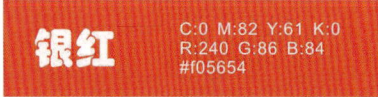

银红为银朱和粉红色颜料配成的颜色，浅淡的红色中泛白，不同于大红的热烈或粉红的轻灵，自带贵气而不俗。《红楼梦》中出现银红八次，均在前四十回。宝玉穿银红大袄，袭人也穿银红袄儿。还有室内装饰上，比如银红软烟罗，又叫"霞影纱"，又如糊窗屉、做被、做帐子。（如图 3-131、图 3-132）

6. 胭脂色

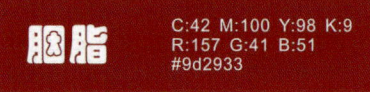

相传胭脂原名"燕脂"，产于燕地而得名，后多用于面颊，故从"月"。南北朝时人们在这种红色颜料中加入牛髓猪胰等，使其成为一种稠密润滑的脂膏，"脂"字有了真正的意义。胭脂是女子用物，胭脂色自然是女儿们专属的颜色。《红楼梦》里有两处以胭脂形容脸色，一处是晴雯，一处是芳官。而栊翠庵的红梅也如胭脂一般，映着雪色分外精神。（如图 3-133、图 3-134）

图 3-127
古代绯色官服

图 3-128
着淡红装的林黛玉

图 3-129
国画中水红色牡丹花

图 3-130
水红配柳绿

图 3-131
银红色软烟罗糊窗屉

图 3-132
银红色软烟罗做帐子

图 3-133
胭脂红珐琅彩

图 3-134
栊翠庵的红梅

61

7. 杏红色

杏红 C:0 M:58 Y:84 K:0
R:255 G:140 B:49
#ff8c31

和"桃红""石榴红""海棠红"一样，杏子红也是用水果命名的颜色。黄杏趋于成熟时，深黄色的果皮会渐渐沁出红意来，如同被注视的少女红了的脸颊。这种红色，比橘红稍黄，比杏黄稍红，微妙而富有质感。杏子红在《红楼梦》中出现，是黛玉所用绫被的颜色。（如图 3-135、图 3-136）

8. 桃红色

桃红 C:0 M:67 Y:33 K:0
R:244 G:121 B:131
#f47983

桃红色即桃花的红色，较粉红色更鲜润。桃之夭夭，灼灼其华。桃红娇艳，须是年轻美丽的女子才能压得住，否则便成了喧宾夺主。红楼里穿桃红的只有三位——凤姐、柳五儿、袭人。《红楼梦》中的色彩论，松花与桃红的搭配，正是曹雪芹一向的审美。（如图 3-137、图 3-138）

9. 海棠红色

海棠红 C:9 M:80 Y:44 K:0
R:219 G:90 B:107
#db5a6b

海棠红以花色命名，海棠开在春天，海棠红也是春天的颜色。《红楼梦》里的海棠红，最直接的，是怡红院里的那棵女儿棠。海棠红在《红楼梦》中用作服饰是第五十八回中芳官穿的海棠红的小棉袄。（如图 3-139、图 3-140）

10. 朱红色

朱红 C:0 M:85 Y:100 K:0
R:255 G:76 B:0
#ff4c00

朱红介于橙色和红色之间，明亮、庄严。在道教里，朱红象征永恒。制作朱红所用的朱砂，是道教的丹药。《红楼梦》中两府的年节，焕然一新。宁国府内一路正门大开，这条朱红色的道路，只出现在一年中最重要的时刻。饱满、明亮的朱红色，照亮了一年的光阴。（如图 3-141、图 3-142）

图 3-135
杏子红绫被

图 3-136
杏子红

图 3-137
桃红配松花

图 3-138
桃花的红

图 3-139
怡红院的女儿棠

图 3-140
海棠花的红

图 3-141
朱砂画《流水生财》，
120cm×70cm，王志进

图 3-142
宁国府的年节

11. 石榴红色

石榴红 C:0 M:100 Y:100 K:0
R:242 G:12 B:0
#f20c00

石榴红色近大红，但更为明亮。梁元帝有诗句"芙蓉为带石榴裙"，"石榴裙"由此而生。石榴红的热烈，象征唐代女子的大胆性情。《红楼梦》里有两处石榴红，一处是风情，一处是纯真。第九十一回，宝蟾露着石榴红撒花夹裤，成了卖弄，而香菱的石榴红裙引发了美丽的意外。（如图 3-143、图 3-144）

—
图 3-143
石榴红

12. 大红色

大红 C:0 M:96 Y:92 K:0
R:255 G:33 B:33
#ff2121

如果要选一个颜色来形容《红楼梦》，那一定是大红色。古书中指代红色的字很多，单一个"红"字，起初并非如今的大红色，而是指粉红、桃红一类红白混合的颜色。岁月更迭，"红"取代了"赤""朱""丹"等色彩，成为这一色系的代表。

大红即为正红，饱和而热烈。过年的春联，节日的鞭炮，新娘的嫁衣……，大红色是中国人喜庆的符号。贾母八十寿辰上收到甄府送来的大红缎子的围屏，是极要紧的寿礼。下雪天女孩子们都穿大红色，十来件大红衣裳映着白雪，很是齐整。白与红的对比最为抢眼，白雪红梅的组合因此惹人怜爱，贾府的女孩子们在雪中穿红也是如此。最爱大红的，自然是宝玉。无论是穿在外头的箭袖，还是贴身的小袄，甚至是汗巾子，都少不了大红色。宝玉的人生底色就是大红，他含玉出生，从小被宠若珍宝，拥有大红色的纯粹和热情。（如图 3-145 ～图 3-147）

—
图 3-144
香菱

—
图 3-145
贾府贾母八旬大庆

图 3-146
红袄配白雪

图 3-147
最爱大红的宝玉

二、黄色系

黄色是中国传统五正色之一,《说文解字》中黄色被释为土色,在五行里居中。黄色是古代皇室的象征。元春省亲时的仪仗里有金黄大伞,玫瑰清露的精致小瓶上贴着鹅黄笺子。曹雪芹避免了那些张扬耀眼的色彩,他笔下的黄色大多低调,是末世中淡淡的温暖。蜜合,葱黄,是他为宝钗精心挑选的颜色,淡雅又不失质感。袭人的松花色一如她的温柔贤惠。柳黄难得明媚,却是短暂的春色。整个黄色系,就如荏苒秋光。(如图 3-148、图 3-149)

1. 石黄色

雌黄
C:0 M:28 Y:80 K:0
R:255 G:198 B:70
#ffc646

石黄的色名不为大众所知,它的别名却广为知晓,即"信口雌黄"的雌黄。古人书写多用黄纸,一旦写错便用雌黄涂改重写,由此衍生出"信口雌黄"一词。石黄属石色,遮盖力很强。(如图 3-150、图 3-151)

2. 鹅黄色

鹅黄
C:2 M:0 Y:82 K:0
R:255 G:241 B:67
#fff143

鹅黄是一种淡黄色,如同小鹅的绒毛,微微有些发红。清代皇室尚黄,鹅黄就成了高贵的颜色。《红楼梦》中的鹅黄,因此带上了富丽的色彩。贴在容器上的鹅黄笺子,表明这是进士的荣耀。张道士专程向凤姐讨的鹅黄缎子,是用于重大仪式。鹅黄用于妆饰,又是一种意趣。湘云下雪天戴了一顶以大红猩猩毡子为帽面,以鹅黄片金为帽里的女用风帽。外为大红,内为鹅黄,两种亮色交相辉映,在大雪天分外惹眼。(如图 3-152、图 3-153)

图 3-148
黄色为土色,五行居中

图 3-149
元春省亲

图 3-150
古人书写用的黄色纸张

图 3-151
红楼梦绘本中的石黄色

图 3-152
小鹅绒毛的淡黄色

图 3-153
鹅黄色用于重大的仪式

3. 金黄色

金黄象征了权力与财富。清代明确规定了金黄色的使用人群，规定以金黄带和红带区别宗室与觉罗，只有亲王以下、宗室以上才允许系金黄带。在后宫之中，也有后妃们所用仪仗的明确规定。元春是贵妃，因此省亲仪仗里有"曲柄七凤金黄伞""金黄绣凤版舆"。（如图3-154、图3-155）

4. 葱黄色

大葱本为绿色，已长成的大葱植株定植在保护设施中，完全避光，给予适当的温度，大葱依赖自身贮藏的营养继续生长，就会长成黄白色，即葱黄色。这是一种较浅的淡黄色，微微泛绿。葱黄在《红楼梦》中出现在第八回中宝钗穿的葱黄绫子棉裙。（如图3-156、图3-157）

5. 柳黄色

柳芽初生的嫩黄色。柳芽早一时尚未生，迟一刻又抽了叶成了柳绿。柳枝上的柳黄色，极为短暂。莺儿论色彩搭配"葱绿柳黄是我最爱的"。葱绿柳黄，都是明快而富有生机的颜色。（如图3-158、图3-159）

6. 秋香色

秋香色是绿色走进黄色的最后一程，它的前脚已踏在大地的色域里，后脚却难舍绿色的缠绵，融合着绿色、黄色和红色，散发着秋天的芬芳。《红楼梦》中秋香色出现多次，写贾府的侯门气派时，它消减着大红猩红与石青的醒目，黯淡着金钱蟒的张扬；写"软烟罗"，它和银红、雨过天晴、松绿凑齐了红、黄、青、绿；写赏雪时湘云的装扮，它是一件绣龙的衣裳，妥妥的男子英气；写妙玉的丝绦，它转身成为一位槛外人的顾盼，在冷调的底色里又摇曳着一丝暖的张望。（如图3-160、图3-161）

图 3-154
康熙的金色龙袍和龙椅

图 3-155
贵妃贾元春

图 3-156
大葱的淡黄色

图 3-157
红楼梦绘本中的葱黄色

图 3-158
柳芽初生的嫩黄色

图 3-159
红楼梦绘本中的柳黄色

图 3-160
秋香色

图 3-161
史湘云

三、绿色系

《说文解字》对"绿"的解释为"帛青黄色也",即丝织品上染就的绿色。古时候没有绿色的染料,要想得到绿色得先染青色,再套染黄色,因此用"青黄"来定义。绿作为颜色在诗文中用得极多,并且常和红成对出现。比如白居易的"日出江花红似火,春来江水绿如蓝",蒋捷的"流光容易把人抛,红了樱桃,绿了芭蕉",画面鲜明而深刻。(如图3-162、图3-163)

《红楼梦》中的绿色常与红色相伴而行。宝玉看到蕉棠内植所说的"有蕉无棠不可,有棠无蕉更不可"点破了书中绿与红的关系。绿色在书中出现极多,用在衣着用具乃至房屋院落,或明或暗,各有所表。宝玉的《红豆曲》就是绿与红的交响。用在衣着上的绿更是极多,和红也更为亲近。浓淡各异的红与绿在碰撞与交错中创造了无数富有包孕性的瞬间。(如图3-164、图3-165)

1. 玉色

玉色 C:63 M:0 Y:51 K:0
R:46 G:223 B:163
#2edfa3

"玉,石之美者。"好看的石头被称作玉,并没有限制颜色。诗文中写到玉色的很多,含义各异。用来形容或指代人的容貌是最常见的用法。用来比拟颜色的玉色也有多义,有绿玉的颜色、新月的白玉色、浅黄玉色等。(如图3-166、图3-167)

《红楼梦》里,玉色作为织物的颜色出现,一处是第五十一回,袭人要出园探望病危的母亲,王熙凤亲自为其安排行装;另一处是六十三回,怡红院夜宴时,芳官穿着玉色红青酡绒三色缎子斗的水田小夹袄,和倚着玉色夹纱新枕头的宝玉划拳。

图 3-162
绿色植物

图 3-163
红了樱桃，绿了芭蕉

图 3-164
绿与红相伴而行（红楼梦绘本）

图 3-165
绿与红相伴而行（喜鸾）

图 3-166
玉石色

图 3-167
玉色的手绘荷叶瓷杯

2. 碧色

碧色 C:67 M:0 Y:49 K:0
R:27 G:209 B:165
#1bd1a5

《说文解字》里说："碧，石之青美者"，可见碧的原意是青色的美玉。古人用碧形容水色、山色、天色、草色、木色、苔色，只要是青绿色系里有灵气，让人睹之有所沉吟的颜色，不论深浅，似乎都可以用碧形容。《红楼梦》中的碧有宝玉在梨香院喝的"碧粳粥"，柳嫂子给怡红院送的"碧荧荧"绿畦香稻粳米饭，还有时不时就出现的"碧纱橱"。清代的碧纱橱是指室内的隔断，用于室内空间的分隔，用料轻巧，雕工精致。（如图 3-168）

3. 豆绿色

豆绿 C:45 M:0 Y:87 K:0
R:158 G:208 B:72
#9ed048

豆绿是一种有灰度的黄绿色，因接近绿豆粉的颜色而得名。第三回中凤姐给我们留下的印象是触目和张扬。但如果仔细看她的装束，会发现有一缕平和安静的豆绿色寄身于荡漾的宫绦之上。绿色如水，再怎么强悍，也仍然是水做的女儿。（如图 3-169、图 3-170）

4. 葱绿色

葱绿 C:45 M:0 Y:100 K:0
R:158 G:217 B:0
#9ed900

葱绿，像葱管一样的绿色，像葱管一样翠生生，轻易就能折断，也让人想到晴雯临终时留给宝玉葱管一般的指甲。葱绿在《红楼梦》中另一处触目的出场是在六十五回，也是和大红色搭配，衬托尤三姐的风华。葱绿和大红在这里构成了讽刺——青春在这里只是玩物。（如图 3-171、图 3-172）

图 3-168
碧纱橱

图 3-169
豆绿色陶瓷花瓶

图 3-170
王熙凤

图 3-171
葱管的绿色

图 3-172
尤三姐、尤二姐（红楼梦老年画）

5. 柳绿色

柳绿 C:39 M:0 Y:95 K:0
R:175 G:221 B:34
#afdd22

柳绿是指柳叶初长成后的绿。桃红对柳绿是深入人心的中国文化传统，有烟柳的地方多会植有夭桃。柳绿搭着水红，是芳官在宝玉生日宴上的装束。（如图 3-173、图 3-174）

6. 翡翠色

翡翠 C:61 M:0 Y:47 K:0
R:61 G:225 B:173
#3de1ad

《说文解字》里说翡是雄鸟，叫赤羽雀；翠是雌鸟，叫青羽雀。诗词中，翡翠常与鸳鸯成对出现。现代人看到翡翠这个词首先想到的大多是玉。《红楼梦》中写到大荷叶式的翡翠盘子正是当时身份和财富的象征，用翡翠来形容凤姐撒花洋绉裙的颜色也是那时风尚的反映。（如图 3-175、图 3-176）

7. 石绿色

石绿 C:78 M:2 Y:92 K:0
R:22 G:169 B:81
#16a951

《红楼梦》第四十二回里，宝钗一口气报出许多国画材料，颜料分矿物颜料、植物颜料和金属类颜料，由各色矿石和蛤蚌壳制成的颜料，不溶于水，俗称"石色"。石绿由孔雀石研磨而成，山水画常用。青绿山水就是因为以石青、石绿为主色而得名。（如图 3-177、图 3-178）

8. 松绿色

松柏绿 C:78 M:8 Y:69 K:0
R:33 G:166 B:117
#21a675

关于松绿，有两个说法。一说是用绿松石经研磨水飞法制成的矿物颜料，作画时加槐黄水调制，为淡雅的浅绿色；另一说是用来画松枝的深绿色，两种都是颜料色。既有松的苍劲，也有叶的娇嫩。松绿在《红楼梦》中用来形容"软烟罗"。（如图 3-179、图 3-180）

图 3-173
柳叶初长成后的绿

图 3-174
柳绿搭着水红

图 3-175
翡翠瓶

图 3-176
王熙凤的撒花洋绉裙

图 3-177
孔雀石饰品

图 3-178
红楼梦绘本中的石绿

图 3-179
红楼梦绘本中的松绿

图 3-180
用松绿软烟罗糊的窗屉

四、蓝色系

《劝学》里有著名的"青取之于蓝而青于蓝","青"是染制青色的染料,"蓝"却是用来制备青色染料的蓝草。作为色名的青,涵盖的范围极广,可以是植物的绿,比如青草、青山;可以是天空的蓝,比如青天、青云;还可以用来形容头发眉毛的黑,比如红楼里的"佛青""靛青"和"烟青"。(如图 3-181)

蓝色在色彩世界的登场大约要到隋唐,杜甫有"上有蔚蓝天,垂光抱琼台"的诗句。明清时期的笔记、小说中记载了相当数量的蓝色,石青、宝蓝、月白、天青,不同阶层的人们无差别地使用着蓝色。(如图 3-182)

如果说色彩是红楼里的另一批人物,那么蓝色总是以其沉静冷峻的气质和红与绿保持着距离,平衡着红与绿的张扬。无论是月白对于生命终点的浅淡提示,还是宝蓝、石青相对于大红、翡翠的克制理性,抑或是天青的高远恬淡,蓝色以它的意味深长在红楼情与色的时空里浅吟低唱,从未缺席。

1. 月白色

月白　C:19 M:0 Y:7 K:0
R:214 G:236 B:240
#d6ecf0

月亮是白色的,但又不是一览无余呆板的白。为了表达那种幽微的白,古人参考白花在月下所呈现的颜色,选择了一种浅到接近于白的淡蓝色,命名为月白。《博物汇编·草木典》里记载了一种叫"月下白"的菊花:"月下白,一名玉兔华,花青白色,如月下观之。"(如图 3-183)

《红楼梦》中凤姐穿过月白缎袄,送过刘姥姥月白纱;妙玉穿过月白素绸袄儿,雪雁有件被收在箱子里的月白缎子袄。第八十九回林妹妹穿着月白绣花小毛皮袄,虽然淡雅,贾母却说,年轻姑娘太素净了,忌讳。(如图 3-184)

图 3-181
佛青色

图 3-182
《仙山楼阁图》中使用了石青色

图 3-183
"月下白"菊花

图 3-184
月白缎袄配白绫裙

2. 宝蓝色

宝蓝即宝石蓝，像蓝宝石一样鲜璀的蓝色。从现存的一些文史资料看，宝蓝色在清代颇为流行。第九十回，王熙凤将自己的衣物送给邢岫烟御寒，考虑她二人的身份，稳重而体面的宝蓝色自然成为合适的选择之一。稳重也是书中对岫烟的评价。宝蓝是冷色，冷静、冷清、冷暖、冷落，这些词与邢岫烟其人其事均可连缀。（如图3-185、图3-186）

3. 青金色

青金在《红楼梦》中出现过两次，一次是第四十二回宝钗论画时提及的绘画材料"青金二百帖"，是金箔的一种，"青"指金的成色。另一次是第四十九回众钗盛装雪中赏梅，黛玉腰上束的"青金闪绿双环四合如意绦"，是用青金的金箔制作的金线和着绿色丝线一起编成的鸳绦。（如图3-187、图3-188）

4. 石青色

石青又叫蓝铜矿，常与孔雀石一起产于铜矿床的氧化带中，可作为铜矿石来提炼铜。除此之外，石青还是非常重要的国画颜料，山水画中青绿山水即是因为以石青、石绿为主色而得名。石青亦作颜色名，指石青颜料的那种蓝色。这种明亮的深蓝色在清代深受皇室贵族喜爱。（如图3-189）

石青在《红楼梦》中多与大红色一起出现，用莺儿的话说，大红色就得黑色或石青色才能压得住。以宝玉和凤姐的年纪，穿黑色未免有些黯淡，石青颜色虽深，却有艳光，和大红搭配起来稳重高贵，又不失年轻人的英气。（如图3-190）

图 3-185
蓝宝石鲜璀的蓝色

图 3-186
稳重体面的宝蓝色

图 3-187
青金彩釉瓷器

图 3-188
红楼梦绘本中的青金瓷器

图 3-189
石青结晶

图 3-190
石青配大红

5. 靛青色

C:85 M:44 Y:14 K:0
R:23 G:124 B:176
#177cb0

靛青有两层意思，一是指用蓝草浸沤而成的染料，这种染料可以用来制染各种蓝色到织物上；另一层意思是指这种染料本身的颜色，即深蓝色。（如图 3-191）

不知是因为年轻人的黑发的确泛有青绿色的光泽，还是由于"青"和"绿"这两个字所蕴含的"生长""生命"的意味，我们用青丝、绿鬓形容黑发。《红楼梦》第七十八回里用靛青形容宝玉乌黑的头发。（如图 3-192）

五、紫色系

"紫"早在周秦时代就成了基本颜色词。《说文解字》曰："紫，帛青赤色。"意即紫色是蓝和红合成的颜色。紫色自带神秘感，在宋以前作为帝王用色，又因被道教推崇而与仙家结缘，紫气东来预示祥瑞。《红楼梦》中的紫色如藕合、莲青、玫瑰紫、茄色，均以自然之物命名，表现实物与色彩的通感。（如图 3-193）

1. 藕荷色

C:11 M:27 Y:10 K:0
R:228 G:198 B:208
#e4c6d0

藕荷色也称藕合色，浅紫而略带红，最直观的就是莲藕煮熟后的颜色。藕荷色是中国历代均容许庶民穿着的服色，色彩柔和，男女皆适用。《红楼梦》中出现的藕荷色，一为黛玉初到贾府时，王熙凤为黛玉送来的藕合色花帐；二为宝玉穿的簇新藕合纱衫；三是贾母的丫环鸳鸯穿着一件半新的藕合色绫袄。作为一名资深"红迷"，慈禧太后甚喜藕荷色，中年以后常穿。她过世时所穿的三件寿衣中，就有一件是藕荷色的。（如图 3-194、图 3-195）

图 3-191
靛青花布盒子

图 3-192
靛青色用以形容年轻人乌黑的头发（平儿）

图 3-193
紫气东来预示祥瑞

图 3-194
莲藕煮熟后的颜色

图 3-195
藕荷色绫袄、青缎背心、水绿裙子

2. 莲青色

青莲　C:69 M:91 Y:0 K:0
R:128 G:29 B:174
#801dae

　　莲青色作为色彩词较为少见，中国传统色彩里，更常见的是青莲色。《红楼梦大辞典》中记载"莲青即青莲，紫色。"青莲作为服色常为年轻女性所喜，显得精雅高洁。青莲在佛教中被喻为佛眼，象征修行人在滚滚红尘中应持有的洁净无染。唐人受佛教的影响，以紫色为贵，官吏朝服三品以上衣色为紫，自此直到宋代，青莲紫色僧袍成为中国僧人的特色法衣。(如图 3-196、图 3-197)

　　莲青色在《红楼梦》中仅出现过一次，用在了薛宝钗身上。第四十九回中，天寒下雪，宝钗莲青色的鹤氅在白雪映衬下华美清冷。

六、黑色系

　　黑色在古代称玄色，清代因避玄烨讳，曾改为"玄"为"元"。元色、玄色就是今天所说的黑色，是大自然的基本色调。《说文解字》云："黑，火所熏之色也。"又有"黑，晦也，如晦冥时色也"，指北方天空黯然深邃与神秘的色调。这里对黑色的定义有物相和天相两种来源，因自然界的千变万化，出现了许多以黑为基本色系的名目：玄色、皂色、墨色、漆黑、乌黑、黛色等。

　　天地玄黄，宇宙洪荒。黑色，作为宇宙静止到极致而产生的色彩，包含有无比广阔的意蕴，引人入无涯之境。道教以一张黑白两色的太极图来象征循环往复的宇宙天地与万事万物。黑色有大地般的沉静深邃，遂成为道教信仰的颜色，黑色袍服是道士常穿的。秦始皇统一中国后，选定黑色为秦朝的代表色，朝内上下都穿黑色，平民百姓只能用黑头巾包头，以区别身份。汉、魏、晋诸朝文官官服仍为黑色。三国时代，佛门僧服多为缁黑色，"缁衣"就此成为出家人的代称。(图 3-198、图 3-199)

　　《红楼梦》中惜春"缁衣顿改旧年装，独坐青灯古佛旁"，孤寂而清冷。

1. 灰鼠色

　　冬天时灰鼠的黑灰色，带点暖色调，有点黑棕，是灰鼠毛皮本来的颜色，雅致高贵。长白山松林中多灰鼠，这是满族人冬天穿用的珍贵服色。下雪天，贾母穿着一件大斗篷，带着灰鼠暖兜逛大观园，好看又暖和。灰鼠的高贵与沉稳，贾母很当得起。(图 3-200、图 3-201)

图 3-196
紫色官服

图 3-197
青莲色袈裟

图 3-198
道士常穿黑色袍服

图 3-199
秦始皇着黑色

图 3-200
灰鼠

图 3-201
红楼梦绘本中的灰鼠色

2. 皂色

皂色是黑色的一种。"皂"古通"早",形容大地未亮时的自然色彩,为浓紫的黑色。中国古籍中皂色出现频繁,为衣色、旗色、药色、染色等。有一种皂荚树,其果实可榨取汁液,以洗衣涤垢。因这种树木夏天长出的果实为绿色,秋后转黑,所以黑色又称皂色。(图3-202)

宋元两代服饰等级严明,皂衫是贫民的穿衣着色。明代,皂色是管理囚犯的狱卒及杂役的服色,故又称衙役为皂役。俗语说"不分青红皂白",这里的"青红皂白"原指多种不同的颜色,后来被引申为是非曲直之意,用以比喻事情的对错情由。

《红楼梦》中出现的皂色,是法师做法事时用的七星皂旗,为法器,其色彩凝重威严。《西游记》《水浒传》《三国演义》中都有皂旗的出现,在战场上使用,有震慑之意,也有死亡的隐喻。(图3-203)

七、白色系

"白"字本义为"虚空",也是象形文字,日上加撇,喻"太阳之明为白"。白色的文化意蕴也非常丰富。殷代崇尚白色,祭天拜祖的礼服里规定要穿白纱制成的长衣,这种礼制一直沿用到明代,还流传到日本、朝鲜。到了秦代,白色变成了庶民的服色。"谈笑有鸿儒,往来无白丁",所以到今天还有"白衣"或"白身"之谓,指代没有功名的人。到了唐代,士子们多穿麻质白袍,"一品白衫"是对进士的雅称。宋代很纠结,一方面,只有低级官吏才能穿黑白两色,但是北宋的文人士大夫为了显得清高儒雅,又很喜欢白色的衣服,苏东坡有云"门外白袍如立鹄",描述的就是当时文人们都穿白袍。(图3-204)

《红楼梦》中的白色是作者最深刻的意象,归于白之本意——"虚空"。白色为万色归总之色,正如贾府百年,赫赫扬扬,荣华富贵,功名奕世,最后却"落了片白茫茫大地真干净"。(图3-205)

1. 素白色

素白　C:15 M:0 Y:11 K:0
R:224 G:240 B:233
#e0f0e9

"素"意为厚密的白色丝帛,后来表示白色。在《红楼梦》中,素白是对银器自然色彩的描述,此种白色应为金属银的天然光泽,柔和而低调。(如图3-206、图3-207)

图 3-202
皂荚

图 3-203
红楼梦绘本中的皂色

图 3-204
文人雅士多穿白衣

图 3-205
着白衣的林黛玉

图 3-206
白色丝帛

图 3-207
红楼梦绘本中的素白色

2. 缟素色

缟素 C:6 M:7 Y:15 K:0
R:242 G:236 B:222
#f2ecde

"缟"本意为细白的生绢,"缟""素"均指未经染色的绢,二字连用引申为白色,有时特指丧服。"缟"在《红楼梦》中,有表示白衣的"缟袂",有表示白色绢带的"缟带",有比喻白衣仙子的"缟仙"。"缟素"作为色彩词在《红楼梦》中出现,宝玉浑身缟素,寓意洁白无染。(如图3-208、图3-209)

图3-208
白衣仙子(缟仙)

图3-209
宝玉浑身缟素

第四章 体验色彩

第一节 色彩的混合构成体验

(一) 三原色

所谓三原色,就是说其中的任何一色,都不能用另外两种原色混合产生,而其他色可由这三色按一定的比例混合而得,这三个独立的颜色称之为三原色,或三基色。色光和色料的原色及混合规律是不同的。色光的三原色是红、绿、蓝,色料的三原色是红、黄、蓝。色光混合变亮,称为加色混合。色料混合变暗,称为减色混合。(如图4-1、图4-2)

(二) 加色混合

从光学试验中得出:红、绿、蓝(蓝紫)三种色光是其他色光所混合不出来的。而这三种色光以不同比例的混合几乎可以得出自然界所有的色光。所以红、绿、蓝(蓝紫)是加色混合的色光三原色。由于加色混合是色光的混合,因此随着不同色光混合量的增加,所得新色光的明度也会加强,所以也被称为加光混合。全色光混合时可趋向于白色光,它较任何色光都明亮。加色混合效果是由人的视觉器官来完成的,是一种视觉混合。(如图4-3)

(三) 减色混合

印染染料、绘画颜料、印刷油墨等各种色料的混合或重叠,属于减色混合。当两种以上的色料相混或重叠时,相当于从照在上面的白光中减去各种色料的吸收光,剩余部分的反射光的混合结果就是色料混合和重叠所产生的颜色。混合的色料种类越多,白光中被减去的吸收光量就越多,相应的反射光量就越少,最后将趋近于黑色。

从色彩学上讲,理想的色料三原色是品红(明亮的玫瑰红)、黄(柠檬黄)、青(湖蓝),用减色混合法可得出:品红+黄=红;青+黄=绿;青+洋红=蓝;品红+青+黄=黑。品红、黄、青三原色在色彩学上称为一次色;两种不同的原色相混所得的色称为二次色,即间色;两种不同间色相混所得的色称为第三次色,也称复色。洋红、黄、青按不同的比例混合,理论上讲可以混合出一切颜色。(如图4-4)

从两组叠色混色图中可以看出:加色混合的三原色恰好是减色混合的三间色,而减色混合的三原色又恰好是加色混合的三间色。

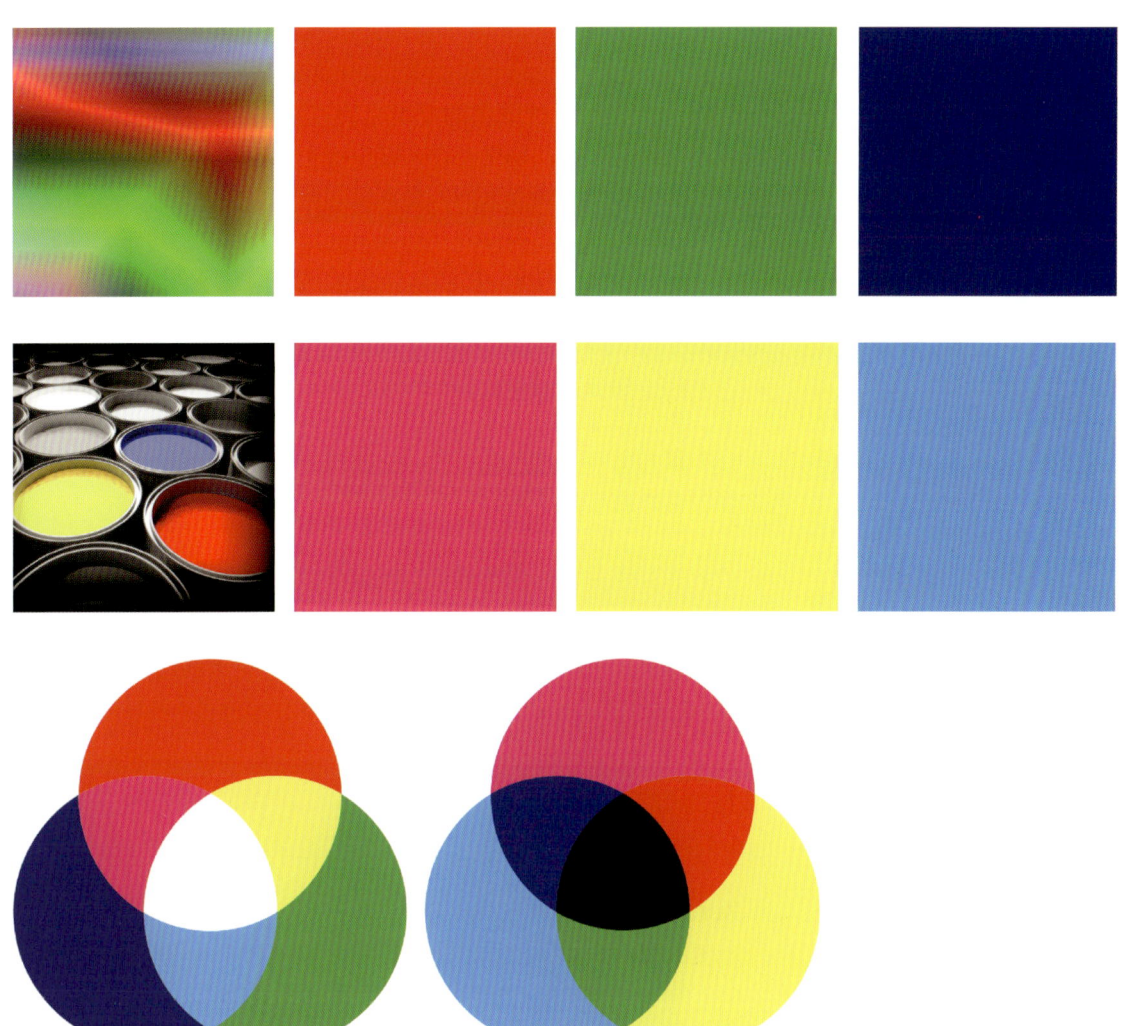

—
图 4-1
色光三原色—红、绿、蓝

—
图 4-2
色料三原色—洋红、黄、青

—
图 4-3
加色法混合

—
图 4-4
减色法混合

（四）空间混合

空间混合是指各种颜色的反射光快速地先后刺激或同时刺激人眼。这里所说的先后，是指光在人眼中留下的印象在视觉中混合，同时或几乎同时将信息传入人的大脑皮层，使人们的色彩感觉成为混合后的效果。空间混合也被称为并列混合、色彩的并置，所得色感的明度是被混合色的平均明度，因此也可被称为中间混合、中性混合。（如图4-5）

图 4-5
点画法素描（修拉）

色彩的空间混合的规律：

（1）将互补色关系的色彩按一定比例进行空间混合，可得到无彩色系的灰和有彩色系的灰；

（2）非补色关系的色彩进行空间混合，会产生两色的中间色；

（3）有彩色系色与无彩色系色混合时，也会产生两色的中间色；

（4）色彩进行空间混合所得到的新色，其明度相当于所混合色的中间明度。

（如图4-6）

图 4-6
空间混合构成（一）

色彩并置产生空间混合的条件：

（1）混合色应是细点或细线，同时要求密集状，点与线越密，混合的效果越明显。色点的大小，一般在画面的1/2000。

（2）色彩并置产生的空间混合效果与视觉距离有关，必须在一定的视觉距离之外，才能产生混合。一般为混合单位大小的1000倍以外，否则很难达到混合效果。

色彩空间混合的特点：

（1）近看色彩丰富，远看色调统一。不同的视觉距离，可以看到不同的色彩效果；

（2）色彩有颤动感、闪烁感，适于表现光感，印象派画家惯用这种手法；

（3）变化各种色彩的比例，少套色可以得到多套色的效果，电子分色印刷就是利用了该原理。

（如图4-7）

图 4-7
空间混合构成（二）

减色混合其实是空间混合的一种形式。色料是由许多细小的色微粒组成，而这些色微粒较色块更细微，人的肉眼分辨不出。但借助显微镜观察，便可发现其规律是相同的。所以说，空间混合是放大了颗粒的减色混合，它的色光，也是减色混合的平均值。

（五）补色混合

理论上讲，凡两种色光相加呈现白光，两种颜色相混呈现灰黑色，那么这两种色光和这两种颜色即互为补色。补色在色相环上位于同一直径的两端。互补色相混，原则上可得到中性5号黑灰，但互补色色料的混合实际上所得的黑灰是有彩黑灰，而不同于黑白两色料混合后所得到的中性5号黑灰。（如图4-8~图4-10）

（六）调色

1. 色相与色调的调制方法

调色，就是将数种色彩进行混合，以调制出另一种新色彩的行为。使用色料进行调色，首先是要弄清楚目的色是什么，其次是要掌握其调配的方法。这里要介绍的是通过把握目的色的色彩属性来进行有效调色的方法。

色彩是色相与色调的组合。色相是指色彩的"相貌"，如红色、黄色、蓝色等；色调则是指色彩的基调，如明亮的调子、暗淡的调子等。日本色彩研究所的配色体系PCCS就是囊括了色相与色调这两个色彩基本属性的代表性色彩体系。（如图4-11）

通过色相与色调的组合，可以获得区别更为细腻的不同色彩。图中，横方向上展现了色相的变化；纵方向上显示了色调的不同；上下方向排列的色为同一色相的色，都含有某同一纯色；左右方向排列的色为同一色调的色，都含有基本等量的黑与（或）白。（如图4-12）

将色彩按色调大致划分，可以得到纯色、明清色、暗清色、浊色等几个大类。其中，纯色属于纯色调；纯色加白的明清色中有明色调、浅色调、灰白色调（白色含量由少到多）；纯色加黑的暗清色中有深色调、暗色调、灰色调（黑色含量由多到少）；纯色加黑与白的浊色中有软色调、钝色调、浅灰色调、灰色调。

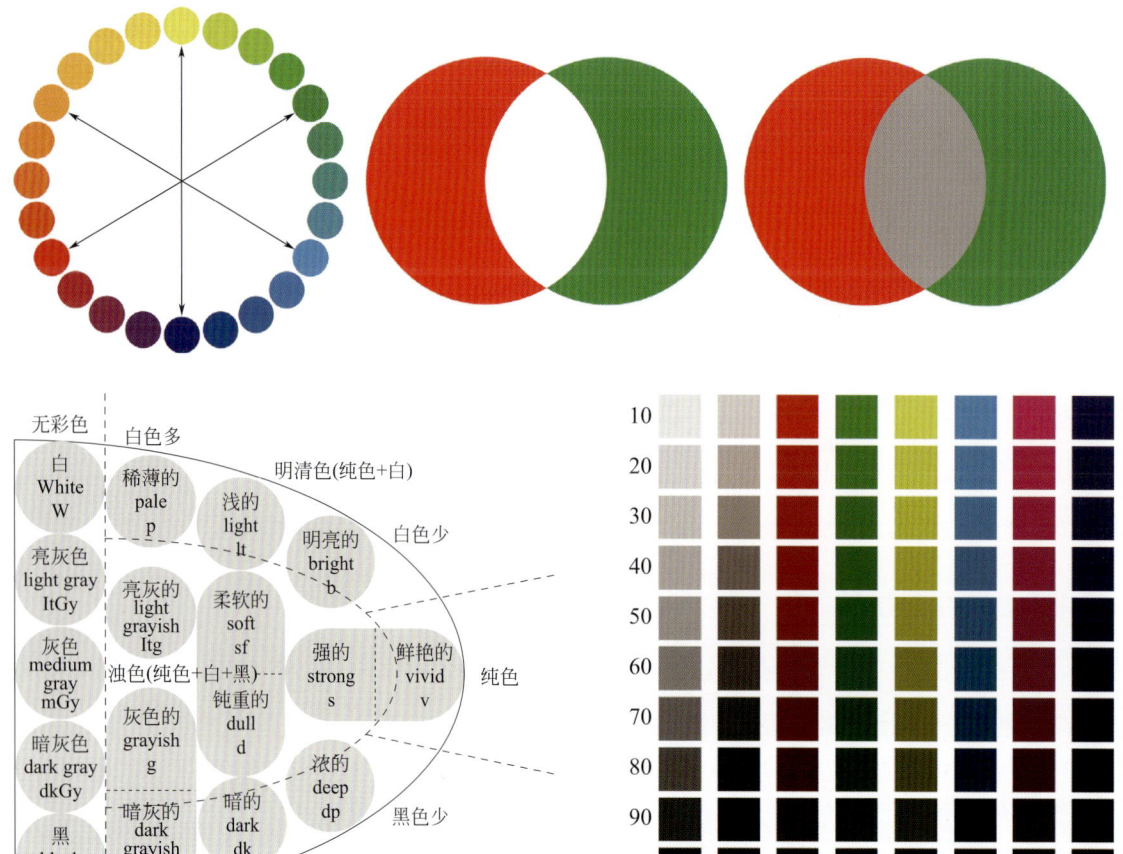

图 4-8
互补色

图 4-9
色光补色的混合

图 4-10
色料补色的混合

图 4-11
PCCS 的色调区分

图 4-12
色调系列

调色时，应从色彩的色相与色调来把握。调色的具体步骤为：

（1）首先判别目标色属于什么色相。如果已有该色相的纯色，可直接选用，如果没有，用其他纯色调制。

（2）在此纯色中加入适量的黑与（或）白，进行色调的调制。

（3）与目标色反复对比和修正，调整黑、白色料的用量，最终调制出目标色。

2. 调色的要点

（1）纯色在加进黑与白时，其色相会发生微妙的变化。

（2）黑色在稍微加进别的纯色时，色彩会立刻发生很大的变化。

（3）白色是一个不易改变其他纯色的色，即使向纯色中加进大量的白色，色彩的变化也很有限。

3. 调色的原则

（1）调色时所使用的色彩种类应控制在 4 种以内。

（2）四色中有两色应该是黑色与白色，用另外两色进行色相的调制。

（3）用来调制色相的两色应该是与目标色的色相极为相近的纯色。

（4）尽量不要使用荧光色进行调色。

（如图 4-13）

图 4-13
调色

第二节
色彩的对比构成体验

色彩的对比,就是不同色彩并置后,它们之间存在的差别。各种色彩的色相、明度、纯度和构图中的形状、面积、位置以及对观者心理刺激的差异共同构成了色彩之间的对比。当几种色彩进行组合搭配时,如果它们之间含有相同的或者是近似的要素,那将会比较容易地得到调和的配色。但如果色块与色块之间的差异不易识别,其形体又含糊不清的时候,处理技巧的选择与操作就成为解决问题的关键。此时,色彩的对比是最常用的解决手段。比如加大色相之间的距离就是方法之一,但即便是在色相差异很小的时候,也要学会如何去处理。(如图 4-14、图 4-15)

一、无彩色系的对比

1. 白与黑

(1) 白

纯白色具有清洁、清纯、高贵、明晰、纯粹、透明等形象。白色如果被明度较低的色彩所包围,则给人一种清爽、鲜明的感觉,而且白色的背景可以使整个画面清晰、明亮。(如图 4-16)

(2) 黑

纯黑色具有黑暗、夜、死亡、庄重、阴郁、厚重等形象。大面积的黑色背景可使整个画面收敛统一,同时显得厚重有力。如果使用有光泽的效果表现黑色,则闪亮发光,散发出一种豪华感。(如图 4-17)

对形与色进行适当的处理,会使设计中的黑白关系十分和谐。(如图 4-18)

图 4-14
色相差别较大的色彩构成

图 4-15
色相差别较小的色彩构成

图 4-16
白色背景—室内设计

图 4-17
大面积的黑色背景—平面设计

图 4-18
黑与白的搭配处理—工业设计

2. 米色和棕色

（1）米色

米色是一种略微偏离了白色的，稍带色感的，极具鲜明白色倾向的颜色。如果让这种近似白色的颜色占据画面中的大部分面积，再配以部分发暗的、接近黑色的深色，会形成非常杰出的对比配色，从而使画面看起来很舒服。（如图 4-19）

（2）棕色

棕色是指从纯黑色稍微偏离开一点，与黑色非常接近的深颜色。在色调上，棕色与暗灰色很类似。如果使用大面积的棕色表现作品，由于色彩的明度与纯度过分接近，有时会很难区别图案的形状。此时，可以在图案的色块间用灰色进行勾线处理，使色块的形体够得到若隐若现的体现。（如图 4-20）

米色与棕色组合的效果有时也非常出彩。（如图 4-21）

3. 无彩色系配有彩色系

在无彩色系中加进有彩色系的色彩构成，主要有以下两种情况：

（1）无彩色系 + 高纯度有彩色系（小面积）

在以无彩色系为主的设计中，可以通过添加高纯度有彩色系的方法从而简单方便地得到调和的配色效果。需要强调的是，使用小面积的有彩色系是取得画面协调的关键。少量的有彩色系的使用，会使大面积的无彩色系瞬间获得生气。（如图 4-22）

（2）无彩色系 + 低纯度有彩色系（大面积）

如果一定要将大面积的有彩色放入黑、白、灰的无彩色系配色中，那么最好是选择低纯度的有彩色，这样可以得到沉稳、厚重、协调的视效。在选择有彩色系时，可以从一种色开始试，逐渐增加色彩的数量，要尽量避免土气和过分幼稚的配色。（如图 4-23）

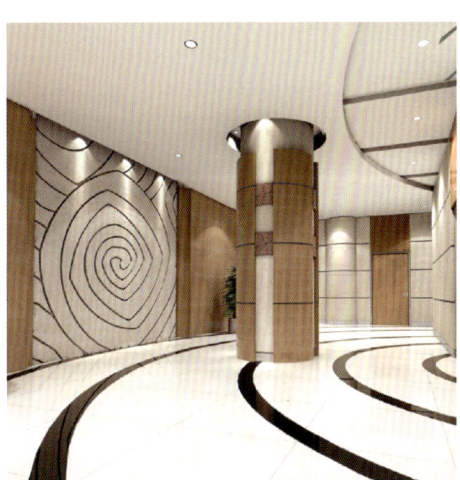

图 4-19
米色概念车—工业设计

图 4-20
巧克力色—平面设计

图 4-21
米色与棕色的组合—室内设计

图 4-22
黑白灰 + 红色—服装设计

图 4-23
黑白 + 浅黄色—室内设计

二、色相对比

色相对比是利用各色相的差别而形成的对比。色相对比的强弱可以用色相环上的角度数值来表示。这里以 PCCS（24 色）色相环为标准进行研究，每相邻的两个色相之间间隔为 15°。

1. 强对比系列色相的配色（120°～180°）（如图 4-24）

（1）最强对比色相（补色色相）的配色（165°～180°）

要想得到最强的色相对比，就要使用补色。如果觉得对比太强烈而需要减弱的话，可以在对比的纯色中加进黑色或白色。

中国传统配色中有"红间绿，花簇簇。红配绿，一块玉"的说法。互补色的规则是色彩和谐布局的基础，遵守这种规则会在视觉中建立起一种精神的平衡。互补色相对比的特点是强烈、鲜明、充实、有运动感，但是也容易产生不协调、杂乱、过分刺激、动荡不安、粗俗、生硬等缺点。

① 纯色的补色配色

如红与绿、黄与紫、蓝与橙。互补色相配，能使色彩对比达到最大的鲜艳程度，强烈刺激感官，从而引起人们视觉上的足够重视，达到生理上的满足。（如图 4-25）

② 补色（纯色）的稀释

由于被稀释的色的存在，整个画面获得了一种稳定感。降低色彩的纯度，反而使得成对的补色获得了良好的对比关系。（如图 4-26）

③ 补色加其他色

在一对补色中加进其他的颜色，可以削弱其对比关系。如果添加的颜色为黑、白，或者具有强烈的明度对比关系，那么整个画面的对比关系仍然强烈。（如图 4-27）

④ 多对补色

两组以上的补色关系在画面上同时出现时，可以获得一种更为强烈的对比关系。（如图 4-28）

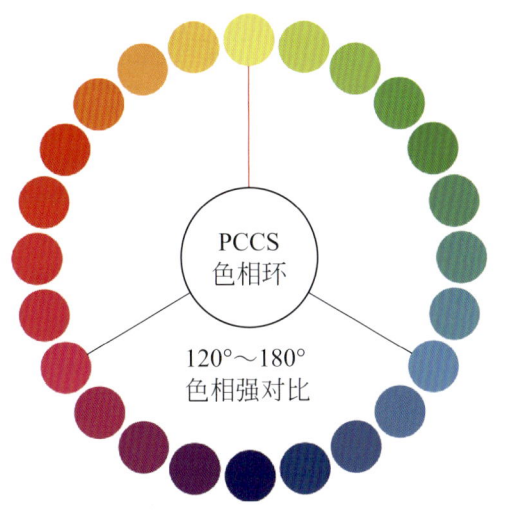
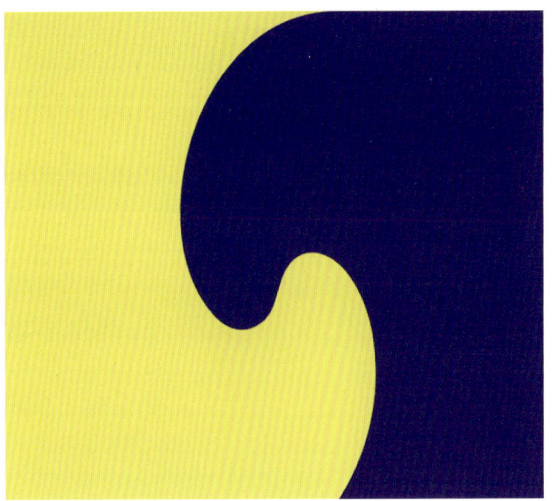

图 4-24
色相强对比

图 4-25
纯色的补色对比（黄 - 紫）—室内设计

图 4-26
稀释后的补色对比（黄 - 蓝）—平面设计（乌克兰国旗）

图 4-27
补色加其他色的对比（红、绿 + 蓝）—建筑设计

图 4-28
两对补色（红 - 绿，黄 - 紫）—摄影艺术

(2) 次强对比色相（近似补色色相）的配色（150°～165°）

① 纯色的近似补色配色

纯色的近似补色配色虽没有补色那样有力的对比关系，但仍可获得一定的对比配色效果。如果再加入很强的明度差，则会使画面上产生一种愉快的对比紧张感。（如图4-29）

② 纯色与非纯色

因为纯色被稀释，它们之间的对比效果也被大大减弱，但如果有强烈的明度对比关系，画面上的对比效果将仍然很强烈。（如图4-30）

③ 非纯色间的配色

色彩在色相与明度上都有较大距离，因而有一种强烈的对比关系。对于需要在视觉上有强烈刺激的广告来说，这种配色很奏效。（如图4-31）

④ 分裂补色色相的配色

使用补色色相一端上相邻的两个色与另一端上的色彩进行三色的配合，叫分裂补色配色。近似色相与补色色相的两种色彩关系同时展现，画面上产生了一种绝妙的美感。（如图4-32）

(3) 强对比色相的配色（120°～150°）

① 纯色的配色

这是强烈对比的纯色的组合。虽然角度范围是在120°～150°，但对比效果仍然十分强烈。（如图4-33）

② 加入非纯色的配色

对比强烈的纯色在其他浊色的映衬下，形成一种非常清爽的配色效果。（如图4-34）

图 4-29
纯色的近似补色对比（蓝 - 绿）—服装设计

图 4-30
加入非纯色的近似补色对比（红、蓝 + 黑、白）—绘画艺术

图 4-31
非纯色的补色对比（红 - 绿）—建筑设计

图 4-32
分裂补色的对比（红 - 紫 - 绿）—平面设计

图 4-33
纯色的强对比色（红 - 蓝）—摄影艺术

图 4-34
加入非纯色的强对比色（红 - 蓝 - 灰）—工业设计

③ 三等分色相的配色

这是将色相环三等分后，找出两两之间夹角均为120°的三色组成的配色。色相环上，品红／黄／青为三原色的对比，橙／绿／青紫是由原色混合而得的间色的对比。间色的对比较三原色的对比要缓和些。（如图 4-35）

④ 印刷三原色的配色

印刷三原色为红、黄、蓝，所有的颜色都是由这三原色按照一定的比例混合而成的。但在实际印刷过程当中，还要加上黑色，即采用四色进行印刷。（如图 4-36）

2. 中对比系列色相的配色（60°～120°）（如图 4-37）

（1）中强度对比色相的配色（90°～120°）

24色色相环上间隔120°左右的三色，如品红／黄／青等，间隔90°左右的四色，如红／黄／蓝绿／蓝紫等，都属于对比色。对比色相的对比，色感要比类似色相对比更具有鲜明、活跃的感情特点，容易使人兴奋。

① 两色的配色

这类配色虽然在色相距离与明度上没有太大的差别，但纯度高的画面却也有着独特而强烈的对比感受。由此可见，色彩对比不仅产生于色彩的色相与明度，纯度也有着举足轻重的作用。（如图 4-38）

② 三色以上的配色

如果不再限制只能用两种纯色，而是再增加进其他色的话，则可以使画面的配色更加丰富。注意处理好背景与图之间的有彩色与无彩色之间的关系，效果将更好。（如图 4-39）

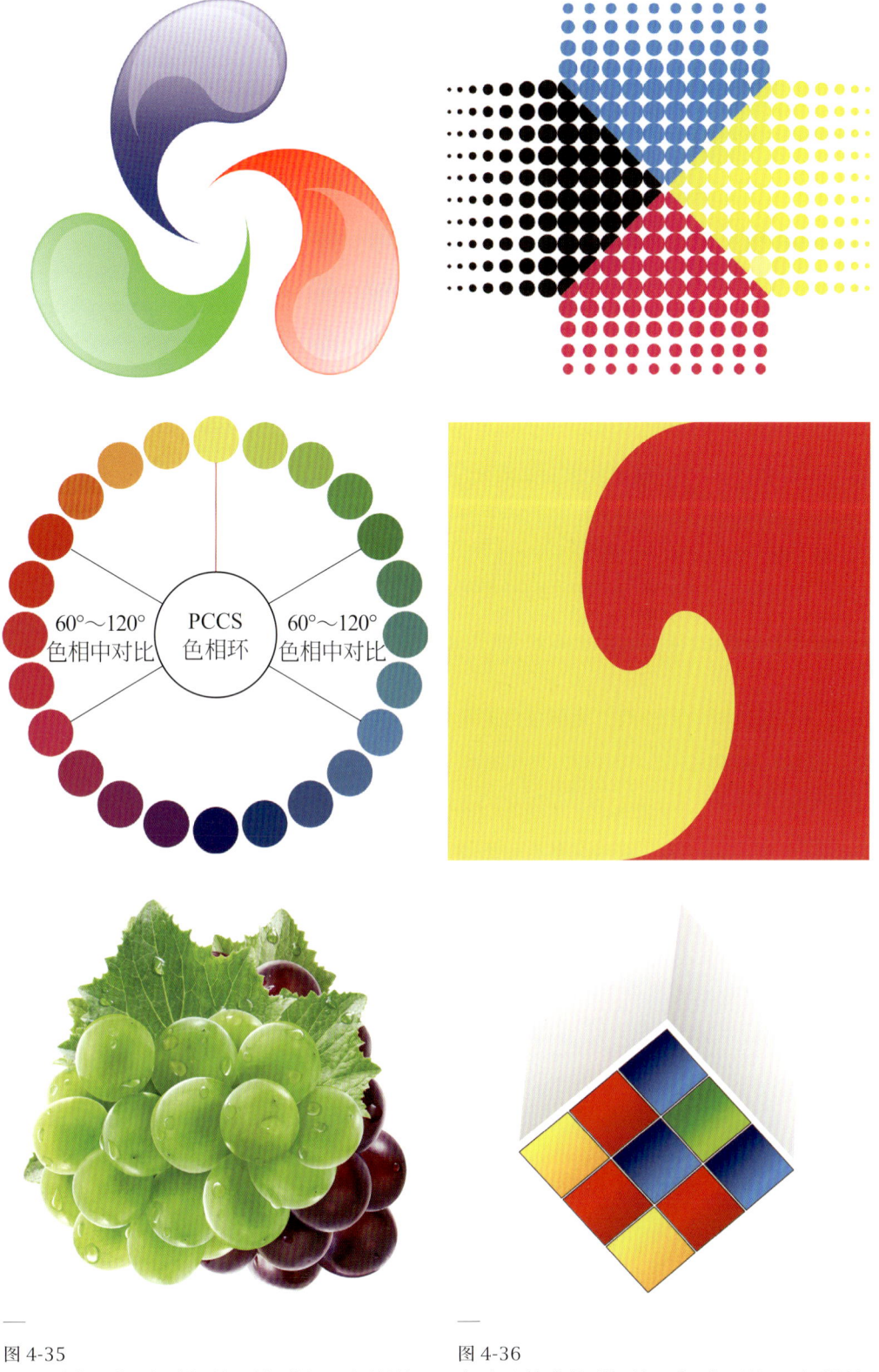

图 4-35
三等分色相环的强色对比（红 - 绿 - 蓝）—平面设计

图 4-36
印刷三原色的强对比（红 - 黄 - 蓝 - 黑）—平面设计

图 4-37
色相中对比

图 4-38
两色中强度对比（绿 - 紫）—摄影艺术

图 4-39
多色中强度对比（红 - 黄 - 蓝 - 绿 - 灰）—平面设计

101

(2) 中弱度对比色相的配色（60°～90°）

① 两色的配色

如果使用纯色进行配色，那么应该使两色间具有适当的明度差。如果采用非纯色的配色，则最好使两色都为中纯度的色。(如图 4-40)

② 再加入其他的色

如果以纯色为主体，还可以在画面上加入黑、白及另一种浊色，使明度、纯度的层次更加丰富。如果以非纯色为主体，再加上明度与面积上的对比，会使整个画面显示出一种较强的对比关系。(如图 4-41)

3. 弱对比系列色相的配色（15°～60°）

这是较弱的一种色相对比。色相间隔距离比较接近的色在进行搭配时，由于对比较弱，色彩很难区分开。但是一旦解决了邻接色、近似色的区分问题，这种配色方法便很容易取得色彩的调和。(如图 4-42)

(1) 近似色相的配色（30°～60°）

例如红与橙、黄与黄绿等配色。近似色相对比要比邻接色相对比明显些，近似色相含有共同的因素，它既保持了邻接色的统一等特点，同时又具有耐看的优点。(如图 4-43)

(2) 邻接色相的配色（15°～30°）

色相差别小，色彩对比非常弱，易于单调，必须借助明度、纯度对比的变化来弥补色相区别的不足。但也很容易取得调和、微妙的配色效果。可以用黑、白线条来勾画形象，使形象鲜明地显现出来。(如图 4-44)

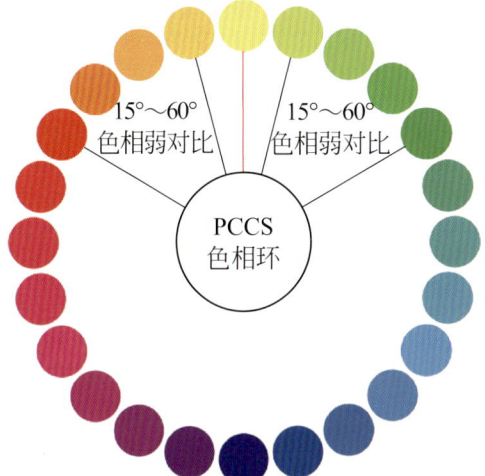

图 4-40
两色中弱度对比（黄 - 绿）—平面设计

图 4-41
多色中弱度对比（黄 - 绿 - 蓝 - 黑）—服装设计

图 4-42
色相弱对比

图 4-43
近似色相的配色—平面设计

图 4-44
邻接色相的配色—绘画艺术（达·芬奇）

4. 同类色相的配色（0°～15°）

在色相环上间隔距离15°以内的色相属于较难区分的色相。这样的色相对比称为同类色相对比，是最弱的色相对比。此类色彩的搭配有明度及纯度变化即可，一般没有冷暖之分。（如图4-45）

（1）含有纯色的配色

选用某一纯色，向其中加白、加黑或加上灰色，可以简单地调制出同色相的各种颜色来。但为了使配色更具吸引力，对色彩明度、纯度的处理就显得格外重要。（如图4-46）

（2）不含有纯色的配色（如图4-47）

三、明度对比

明度对比是色彩的明暗程度的对比。画面中色彩的层次与空间关系主要就是依靠色彩的明度对比来表现的。研究表明，色彩明度对比的效力要比纯度对比大三倍。基本色相之间混合出新的色相，新色相的明度在混合用的基本色相的明度范围内变化，并决定于各基本色相量的不同。（如图4-48）

色彩间明度差别的大小，决定了明度对比的强弱，以11阶明度标尺为准：3阶以内的对比称为明度的弱对比，又称短调对比；4～7阶的对比称为中对比，又称中调对比；8阶以上的对比称为强对比，又称长调对比。在明度对比中，如果其中面积大，作用也最大的色彩或色组属高调色，而且和另外色的对比属长调对比，整组对比就称为高长调。用这种方法可以把明度对比大体划分为高长调、高短调、中长调、中短调、低长调、低短调等6种。（如图2-6、图4-49）

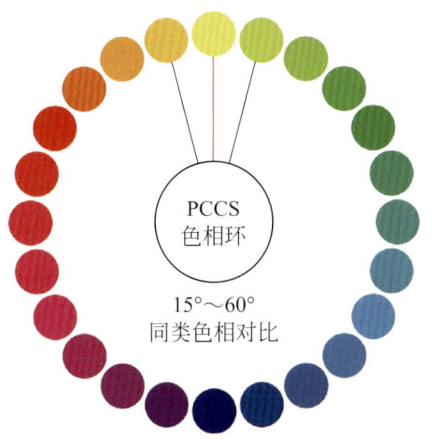

—

图 4-45
同类色相对比

—

图 4-46
含有纯色的同类色相配色—网页设计

—

图 4-47
不含纯色的同类色相配色—室内设计

—

图 4-48
CMYK 明度标尺

—

图 4-49
单色明度标尺

1. 高长调

显得积极、明快、强烈、清晰。但由于明暗反差较大,如果处理不好容易单调,贫乏。(如图 4—50、图 4—51)

2. 高短调

显得淡雅、温柔、柔弱、较女性化。如果处理不好,既容易色彩贫乏,也容易使画面无精打采。(如图 4—52、图 4—53)

3. 中长调

明度适中,对比又强,稳静而坚实,不眩目又具有注目性。显得明朗、有力,较男性化,富阳刚之气,极易产生理想效果。(如图 4—54、图 4—55)

图 4-50　　　图 4-51
高长调　　　高长调—摄影艺术

图 4-52　　　图 4-53
高短调　　　高短调—工业设计

图 4-54　　　图 4-55
中长调　　　中长调—网页设计

4. 中短调

显得沉着、含糊、丰富、柔和、朦胧而稳重,像梦境而又不失根基。(如图 4-56、图 4-57)

5. 低长调

大面积深沉色调中有极亮的色彩,具有极强的视觉冲击力。显得强烈、明快、威严、庄重。明亮的色彩要注意节奏和呼应,否则不协调。(如图 4-58、图 4-59)

6. 低短调

显得沉闷、忧郁、缺乏生气、厚重。(如图 4-60、图 4-61)

四、纯度对比

纯度对比,是指纯净的有彩色与含有不同比例的黑、白、灰的色彩的对比,即鲜艳的纯色与模糊的浊色的对比。可以是一种色相纯度鲜浊对比,也可以是不同色相间的纯度对比。(如图 2-6、图 4-62)

图 4-56　　　　图 4-57
中短调　　　　中短调—平面设计

图 4-58　　　　图 4-59
低长调　　　　低长调—摄影艺术

图 4-60　　　　图 4-61
低短调　　　　低短调—影视动画设计

图 4-62
纯度对比

常用的有 4 种方法可以降低色彩的纯度：

① 加白色

纯色可以用白色掺淡，以提高明度，同时使色性偏冷。纯色混合白色以后会产生一定的色相偏差。（如图 4-63、图 4-64）

② 加黑色

纯色可以用黑色掺合，从而降低纯度和明度，使色彩脱离光亮。纯色加黑色后，会失去原来的鲜亮感，而变得沉着、幽暗。（如图 4-65、图 4-66）

③ 加灰色

纯色可以加入灰色，使色味变得浑浊，使色彩变得暗淡和中性化，同时呈现出"高级灰"的效果。相同明度的纯色与灰色相混，可以得到相同明度而不同纯度的含灰色，显得柔和。（如图 4-67、图 4-68）

④ 加互补色

纯色还可以调以相应的互补色来掺淡，得到介于两种颜色之间的一种颜色。加互补色等同于加中灰色，因为三原色相混合得深灰色，而一种色如果加它的补色，其补色正是其他两种原色相混所得的间色，所以也就等于三原色相加。（如图 4-69、图 4-70）

将某一纯色与同明度的灰色等比例混合，建立一个 9 级纯度色标并据此划分三个纯度基调。低纯度基调，易产生脏、含混、无力等弊端；中纯度基调，具有温和、柔软、沉静的特点；高纯度基调，具有强烈、鲜明、色相感强的特点。纯色相为全纯度基调，是最鲜亮的配色。（如图 4-71）

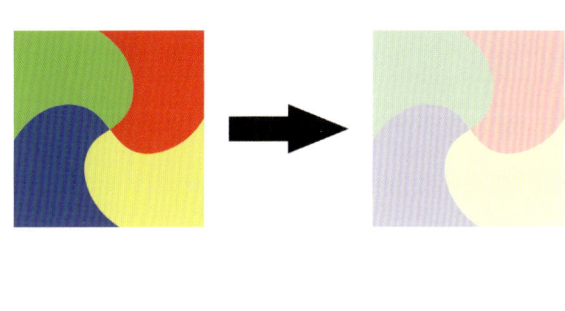

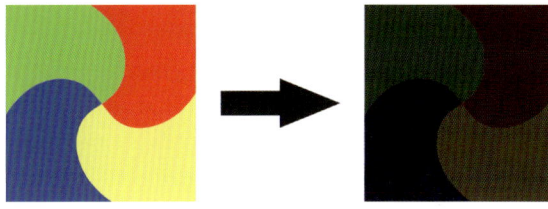

图 4-63　　　　　图 4-64
纯色加白　　　　纯色加白（清色调）配色—服装设计

图 4-65　　　　　图 4-66
纯色加黑　　　　纯色加黑（暗色调）配色—服装设计

图 4-67　　　　　图 4-68
纯色加灰　　　　纯色加灰（灰色调）配色—服装设计

图 4-69　　　　　图 4-70
纯色加补色　　　纯色加补色（深灰色调）配色—服装设计

图 4-71
纯度标尺

但如果是对比色相的全纯度基调，则容易产生炫目、杂乱和生硬的弊病。纯度对比强弱决定于纯度差。

① 纯度弱对比的纯度相差比较小，大约在3级以内。(如图4-72、图4-73)

② 纯度中对比是纯度差间隔在4～6级之间。(如图4-74、图4-75)

③ 纯度强对比是纯度差大于6级的对比，如高纯色相与接近无彩色系的对比。(如图4-76、图4-77)

五、色彩的其他形式对比

(一) 面积对比

面积对比是指各种色彩在画面中所占的面积比例差别所引起的色彩属性等方面的变化。同一组色，面积大小不同，给人的感觉大不相同。如面积很小的红、绿色点进行空间混合，在一定距离之外的感觉接近金黄色。而面积很大的红、绿色块并置，则给人以强烈的补色对比的感觉。(如图4-78、图4-79)

图 4-72
纯度弱对比

图 4-73
纯度弱对比—绘画艺术

图 4-74
纯度中对比

图 4-75
纯度中对比—绘画艺术

图 4-76
纯度强对比

图 4-77
纯度强对比—绘画艺术

图 4-78
红色与绿色的空间混合构成

图 4-79
红色与绿色的对比

大片红色会使人燥热；大片黑色会使人沉闷、恐惧；大片白色会使人空虚。（如图 4-80 ～图 4-82）

1. 面积对比色相环

歌德认为：色彩的力量决定于其明度与面积。他将一个圆环等分为 36 个扇形，用以表示太阳纯色的 6 色相（青、蓝合并为一色）的力量比，其中黄占 3 份，橙占 4 份，红占 6 份、绿占 6 份，蓝占 8 份，紫占 9 份。只有这种比例的色光混合后才能是白光，如果 6 种色光都是均等的 6 份，混合出的光不是白光，而是橙黄色，白炽灯光就是这样的。我们可以从太阳光的色散光谱中看出，它的七色并非等量分解，的确与歌德所说的比例相当。这就是著名的歌德面积对比色相环。（如图 4-83）

2. 面积与色调

两种颜色面积相等时，色彩的对比最强烈；两种颜色中的任一色面积缩小，另一色就会增强其色彩的力量；其中一色缩到足够小，两色形成悬殊对比，色彩的对比效果次强，将转化为某一色面积占优势的统一色调；双方颜色相同面积也相同时，对比效果最弱。（如图 4-84）

由此可见，面积与色彩在画面对比中可互为弥补，相辅相成。

（二）形状对比

1. 色彩与形态

色彩的出现必定是以一定的形态显现的。（如表 4-1）

图 4-80
大面积的黑色—平面设计

图 4-81
大面积的白色—摄影艺术

图 4-82
大面积的红色—绘画艺术

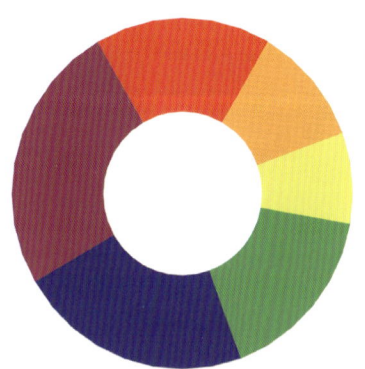

图 4-83
面积对比色相环

图 4-84
面积与色调

表 4-1　色彩与形态的对应关系

色	线	面	角度
黄	任意直线	三角形	30°
橙	—	—	60°
红	对角线	正方形	90°
紫	—	—	120°
蓝	任意直线	圆形	150°
黑	水平线	—	180°
白	垂直线	—	—
绿	对角线	—	—
灰	对角线	—	—

图 4-85
红色正方形

图 4-86
黄色三角形

图 4-87
蓝色圆形

这些关系,并不能作为完全相等的价值来理解,而是作为内心的对应感受理解的。(如图 4-85~图 4-87)

2. 形状与色彩的心理效应

(1) 形状的心理效应

圆——非常愉快、暖、软、湿、扩大、高尚、运动
半圆——暖、湿、纯
扇形——锐、冷、轻、华丽
正三角形——冷、锐、硬、干、强、收缩、轻、华丽
等腰梯形——重、硬、质朴、高尚、愉快
正方形——硬、强、质朴、高尚、愉快
长方形——冷、干、硬、强
正六边形——无特别感受
椭圆形——暖、钝、软、愉快、湿、扩大
菱形——硬、锐、冷、干、收缩、质朴

(2) 色彩的心理效应

红——很暖、很强、很华丽、锐、重、高尚、愉快、扩大
橙——很暖、扩大、华丽、软、强
黄——暖、扩大、华丽、软、强
黄绿——软、湿、弱、扩大、轻、愉快
绿——湿润、年轻、幼稚
蓝绿——冷、湿、高尚、愉快
蓝——很冷、湿、硬、锐、收缩、重、高尚、流动
青紫——冷、硬、收缩、重
紫——纯、软、弱、高贵
紫红——暖、软、华丽

形与色的对应关系有规律性,也有特殊性,有共性也有个性。在实际设计过程中,如果想要通过形与色的搭配组合来加强某一种心理效应,可以选用具有相同或相似心理效应的形与色。如果想要减弱某种心理效应,则要选用具有相对甚至完全相反心理效应的形与色。

（三）冷暖对比

在色彩的世界里，根据人的心理效应，可以将色彩分为暖色和冷色，这种区分是以色相为出发点的。暖色是以橘黄色为中心的色群，指在色相环上按顺时针方向从紫色开始，到绿色为止的色区。冷色是以蓝色为中心的色群，指在色相环上按顺时针方向从绿色开始，到紫色为止的色区。绿色和紫色被称为中性色。暖色和冷色均包含了色群中的非纯色。（如图4-88）

利用冷暖差别形成的色彩对比称为冷暖对比。"冷""暖"本来是用来形容人们的皮肤对外界温度高低的感觉。视觉变成了触觉的先导，一看见红色，就会联想到热，心里也感到温暖。一看到蓝色，心里会产生冷的感觉，似乎皮肤也感觉到凉。（如图4-89、图4-90）

色彩的温度感对人的心理有很强的影响力。实验证明，蓝色能降低血压，使人血流变缓，因此有冷的感觉。相反，红橙色能引起血压升高，血液循环加快，使身体有暖的感觉。日常生活中，人们看到蓝色标记的水龙头自然就会想到是凉水管，如果是红橙色标记，则会想到的是热水管。（如图4-91）

从色彩心理来考虑，把红色称为暖极，把蓝色称为冷极。在夏天，人们习惯穿白色或浅色服装，主要原因是白色、浅色反射率高，所以有凉爽感。冬天人们习惯穿黑色或深色服装，是因为黑色、深色反射率低，吸光率高，所以有温暖感。在无彩色系中，把白色称为冷极，把黑色称为暖极。（如图4-92）

（四）聚散对比

画面中的图形通常被称为图，背景被称为底。由于图的形状不同，有的集中，有的分散；集中的色块少而大，并且醒目，对比效果好；分散的色块多而小，由于图底相切，分散视线，对比效果差，但调和效果好。图中几种色块，如果总面积相当，而且对比效果不明显，那么调和效果肯定就会比较好。（如图4-93）

由此可见：

（1）色彩在色相、明度、纯度、面积、冷暖不变的情况下，圆形、三角形、矩形、多边形中，聚集程度最高的是圆；点、线、面、体中，分散程度最高的是点。（如图4-94）

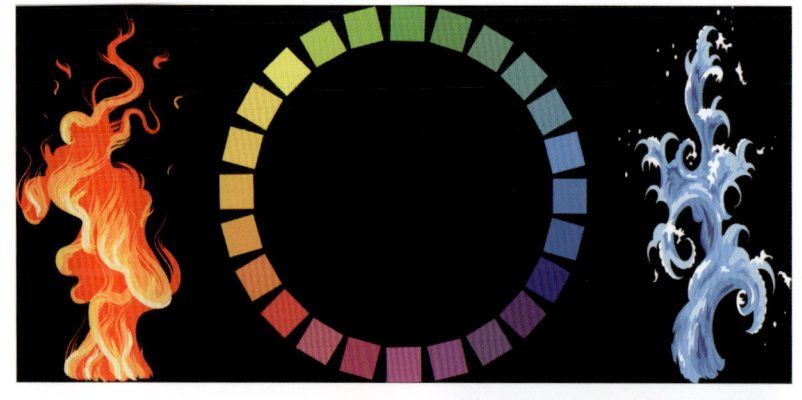

图 4-88
冷暖色

 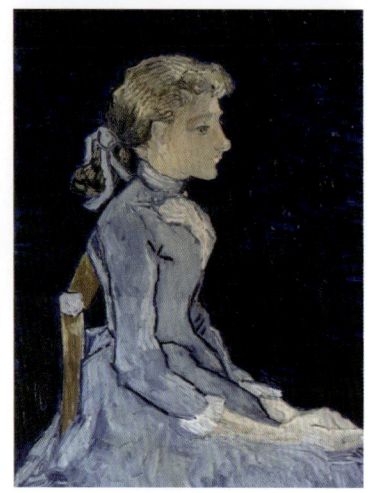

图 4-89
暖色调的梅花—绘画艺术（齐白石）

图 4-90
冷色调的少女—绘画艺术（梵高）

图 4-91
暖色调—室内设计

图 4-92
蓝色（有彩色系中的冷极色）—服装设计

图 4-93
聚散调和效果较好的色彩构成作品

图 4-94
圆形色块的聚集程度最高

（2）色彩在画面中的对比、调和关系与形状的聚集、分散程度关系很大。聚集程度高时，与其他色混合的部分少，色彩稳定性高；分散的程度高时，与其他色混合部分多，色彩稳定性低。(如图 4-95)

图 4-95
聚集的色块稳定性高—室内设计

（3）形状聚集程度高时，受边缘错视影响的边缘相对短，稳定性相对高；形状聚集程度低时，受边缘错视影响的边缘相对长，甚至色彩形状全部都在边缘错视的影响之下，稳定性相对低。(如图 4-96)

（4）色彩的形状是通过色彩对比表现出来的。如果图的颜色聚集，那么底的颜色也相应地聚集；如果图的颜色分散，那么底的颜色也相应地分散。双方聚集时对比效果强，分散时对比效果弱。(如图 4-97)

图 4-96
色块分散程度高的椅子—工业设计

（5）色彩形状聚集程度越高，注目程度也越高，对人的心理影响越明显；集聚程度低，注目程度低，对人的心理影响也随之降低。(如图 4-98)

（五）位置对比

作为在客观世界中真实存在的色彩，它不仅具有色相、明度、纯度、面积和形状的对比，还有距离、位置的对比关系。在色相对比、明度对比、纯度对比中，对比的两色的距离远，对比效果弱，调和效果强；两色的距离不断接近，对比效果逐渐加强；两色边缘相切，对比效果更为加强，调和效果相应地进一步减弱；两色相交，或一色包围另一色，对比效果最强，调和效果最弱。(如图 4-99)

图 4-97
如果图分散，则底也分散—平面设计

图 4-98
小面积的聚集—平面设计（利比里亚国旗）

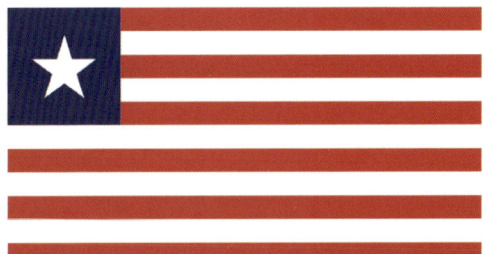

图 4-99
色彩的位置对比

第三节
色彩的调和构成体验

一、色彩调和概述

在色彩的搭配与设计中,没有对比,就没有组合。

1. 色彩调和的概念

色彩调和的概念有两种解释:一种指有差别、有对比的色彩,为了构成和谐而统一的整体所进行的调整与组合的过程;另一种是指有明显差别的色彩,或不同的对比色组合在一起能给人以不带尖锐刺激的和谐与美感的色彩关系,这个关系就是色彩的色相、明度、纯度之间的组合的协调关系。

对比就是一种刺激,视觉上的美感或不适实际上决定于形与色对视神经刺激的方式。设计上所追求的视觉美的效果,恰恰就是寻求这种恰到好处的刺激所带来的快感。

和谐就是美,和谐来自对比。没有对比就无法刺激神经兴奋,但只有兴奋而没有休息,则会造成过分疲劳和精神的紧张,和谐也就无从谈起。由此可见,既要有对比来产生一定的刺激,又要有适当的调和来抑制过度的兴奋,从而产生一种恰到好处的对比与调和,形成美的享受。在艺术设计领域,色彩的对比是绝对的,统一是相对的,和谐是目的,调和是手段。(如图4-100)

2. 色彩调和的原则

(1)和谐来自对比

从色彩视觉的生理角度上讲,互补色的配合是调和的,因为人在看某一色时总是期望与此相对应的补色来取得生理上的平衡。伊顿认为:"眼睛对任何一种特定的色彩同时要求它的相对补色,如果这种补色还没有出现,那么眼睛会自动地将它产生出来。正是靠这种事实的力量,色彩和谐的基本原理才包含了补色的规律。"孟塞尔色彩调和论也是以互补色的理论为依据的。该理论认为如果把构成画面的各种颜色全部混合,或放在旋转盘上高速旋转,若能产生第五级明度的灰,则色彩配合是调和的。孟塞尔曾用各种名画做过色彩分析试验来证明这个理论的正确性。但如果将色彩调子的倾向性考虑进去,就不一定产生五级明度的灰。(如图4-101)

图 4-100
色彩的对比与调和

（2）和谐来自平衡

配色的调和与色相、明度、纯度和面积有关。不同的颜色知觉度也不同，按照歌德的色彩面积对比色相环，用黄与紫两个纯色来构成图案色彩的话，面积比是1∶3。用红与绿两纯色来构成图案的话，它们的比是1∶1。但孟塞尔认为，色彩和谐的面积比还与纯度有关。如：同等面积的红（R5/10）与青绿（BG5/5）在旋转盘上旋转混合不会得到五级明度的正灰，这是因为红的纯度为青绿的2倍，把红色纯度降低或将红的面积减为青绿的一半，就能取得和谐。（如图4-102）

这证明，配色中较强（纯度较高）的色要缩小面积，较弱（纯度较低）的色要扩大其面积，这是色彩面积均衡的一般法则。色彩的面积均衡的取得是一种创造色彩静态美的方法，如果在一幅色彩构图中使用了与和谐比例不同的配色，有意识地让一种色彩占支配地位，那么将取得各种富有感染力的配色效果，即画面色调的倾向性。（如图4-103）

（3）秩序产生和谐

人生活在自然中，因此来自自然界色调的配色和连续性，就成为人视觉色彩的习惯和审美经验。自然界景物的明暗、光影、强弱、冷暖、灰艳、色相等色彩的变化和相互关系都有一定的自然规律。人们会不知不觉地用自然界的色彩秩序去判断色彩艺术的优劣。因此，色彩的调和是一种色彩的秩序。（如图4-104）

（4）节律产生和谐

在视觉上，既不过分刺激、又不过分暧昧的配色才是调和的。配色好像谱曲，没有起伏的节奏，则平板单调，一味高昂紧张，则杂乱、反常。配色的调和取决于是否和谐，过分刺激的配色容易使人产生视觉疲劳、精神紧张、烦躁不安，过分暧昧的配色由于过分接近模糊，以致分不出颜色的差别，同样也容易使人产生视觉疲劳，使之感觉不满足、乏味、无兴趣。因此，变化与统一是配色的基本法则。变化里面求统一，统一里面求变化，各种色彩相辅相成才能取得配色美。（如图4-105、图4-106）

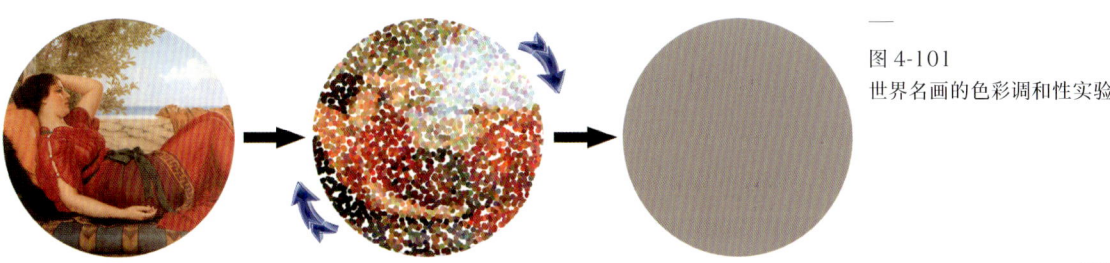

图4-101
世界名画的色彩调和性实验

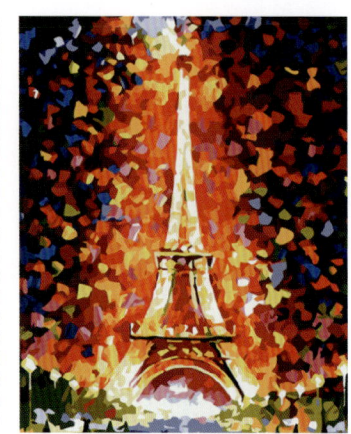

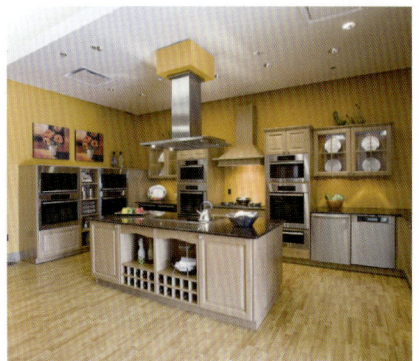

—
图 4-102
红色、青绿色构成的平衡配色

—
图 4-103
蓝色调的平衡配色

—
图 4-104
埃菲尔铁塔数字油画

—
图 4-105
变化统一的配色

—
图 4-106
变化统一的配色—室内设计

(5) 满足需求即是和谐

能引起观者审美心理共鸣的配色是调和的。由于各个民族以至每个人的生理特点、心理变化和所处的社会条件与自然环境不同，从而表现在气质、性格、爱好、兴趣以及风俗习惯等方面也有所不同，因此在色彩方面各有偏爱。不同时代、不同地区、不同时期，人们对色彩的审美要求、审美理想也是不一样的。例如一定区域内的人们在某一段时间内对某类流行色的追捧。当配色反映的情趣与人的思想情绪发生共鸣时，也就是当色彩配合的形式结构与人的心理形式结构相对应时，那么人们将感到色彩和谐的愉快。因此，色彩设计必须研究不同对象的色彩喜好心理，根据情况区别对待，做到有的放矢。（如图4-107、图4-108）

(6) 实用即是和谐

配色必须考虑到实用性和目的性。用于交通信号、路标的色彩要求突出、醒目，因此对比强烈的色彩搭配是适用的；用于工作场所的色彩一般应选柔和明亮的配色，避免过分刺激，从而导致视觉疲劳，降低工作效率。建筑设计、室内设计、服装设计、展示设计、工业设计等由于使用功能各异，都对配色有特定的要求。（如图4-109、图4-110）

色彩的调和与色彩的色相、明度、纯度、形状、位置、组合形式、表现内容等各种因素有关，是一个十分复杂的问题。

图 4-107
维吾尔族的人物画—绘画艺术

图 4-108
土家族的男女服装—服装设计

图 4-109
交通信号的醒目色彩—环境设计

图 4-110
办公室的柔和色彩—室内设计

二、色彩调和理论

1. 孟塞尔的色彩调和理论

孟塞尔色彩调和理论也叫色彩的定量秩序调和。作为重要的基础色彩调和法则之一，该法则认为在色立体中，不论按照什么方向、什么系列选色，只要保持一定间隔就能令配色协调。

① 垂直调和

明度变化，色相和纯度不变。（如图 4–111）

图 4-111
垂直调和

② 水平调和

明度一致，纯度变化。（如图 4–112）

图 4-112
水平调和

③ 斜内面调和

色相不变，明度和纯度变化。（如图 4–113）

④ 椭圆调和

纯度不变，明度的变化在补色间调和。（如图 4–114）

⑤ 横斜内面调和

明度和纯度变化，类似邻近色的调和色彩。（如图 4–115）

图 4-113
斜内面调和

⑥ 圆周调和

明度和纯度调和一致，色相变化，具有各色相的彩虹般的秩序感。（如图 4–116）

2. 伊顿的色彩调和理论

① 两色调和

凡是连线通过色立体中心的两个相对的颜色，即互补色，都可以组成调和的配色组。（如图 4–117、图 4–118）

② 三色调和

凡是在色相环中构成等边或等腰三角形的三个色就是调和的配色组。可以将这些等边或等腰三角形以色相环的中心点为旋转中心转动，从而找到无数个调和配色组。（如图 4–119、图 4–120）

图 4-114　椭圆调和

图 4-115　横斜内面调和

图 4-116　圆周调和

图 4-117　两色调和

图 4-118　红、绿两色调和—绘画艺术

图 4-119　三色调和

图 4-120　红、黄、蓝三色调和—平面设计

③ 四色调和

凡是在色相环中构成正方形或长方形的四个色就是调和的配色组，将矩形绕中心点旋转，同样可以获得无数个调和配色组。（如图 4-121、图 4-122）

④ 五色以上调和

凡在色相环中构成正五边形、六边形、八角形等五、六、八个色就是调和配色组。（如图 4-123、图 4-124）

理想的选择调和色彩的方法就是在色相环内选择正确的对偶。

三、基于色相的色彩调和

1. 无彩色系调和

以 11 级明度标尺为准，近看时不需要过于对比，应采用 1～3 级明度差的小间隔，即弱对比；远看时就不要过于含蓄，需 4 级以上明度差的大间隔，即强对比。（如图 4-125）

2. 无彩色系与有彩色系调和

不需考虑色相，因为任何有彩色与无彩色都很容易取得调和，但明度对比必须要大些，一般要在 5 级以上。（如图 4-126）

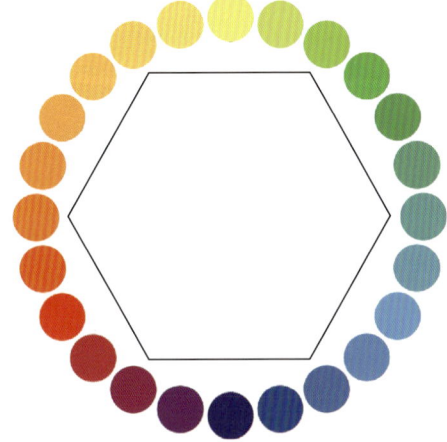

图 4-121
四色调和

图 4-122
红、黄、蓝、绿四色调和—摄影艺术

图 4-123
多色调和

图 4-124
多色调和—平面设计

图 4-125
黑白灰的调和—摄影艺术

图 4-126
红色与黑色的调和—摄影艺术

3. 同色相调和

要考虑明度对比和纯度对比,近看时间隔不要过大,远看时需加大间隔。(如图 4-127)

4. 邻接色调和

需要有主次关系,又要有纯度变化。明度上,近看时用弱对比和中对比,远看时用强对比。(如图 4-128)

5. 类似色调和

类似色本身在色相上有一定的弱对比关系,也就具有了一定的调和因素,因此比较容易处理,只需稍注意纯度,多注意明度即可。明度处理同邻接色。(如图 4-129)

6. 中差色调和

色相上属于中对比关系。如果在色相处理上需要再柔和些,可在两者之间加入一过渡色。如果不需柔和色相,明度上的弱、中、强对比都可以。(如图 4-130)

7. 对比色调和

对比色在色相上属于强对比。调和的方法有:①利用面积调和法,即大面积冷对小面积暖;②用聚散调和法,即冷聚热散;③利用中性色作间隔法,如黑、白、灰;④利用间色序列推移法;⑤降低双方或一方的纯度;⑥提高一方的明度。(如图 4-131)

8. 互补色调和

属于色相中的最强对比,调和方法同对比色。(如图 4-132)

图 4-127
黄色的调和—服装设计

图 4-128
邻接色的调和—服装设计

图 4-129
类似色的调和—绘画艺术

图 4-130
中差色的调和—绘画艺术

图 4-131
对比色的调和（红-蓝）—平面设计

图 4-132
互补色的调和（红-绿，黄-蓝）—平面设计

四、不同明度的色彩调和

对明度阶梯的处理，各色彩体系大致一样，一般都是分为9～10个阶梯。色彩明度差越大，对比越强，图形越清晰；明度差越小，对比越弱，图形越模糊。

1. 明调配色

"明调"一词出自摄影用语，是指具有大面积明亮色的画面。这是由多种发白的色彩构成的高明度配色，可以获得明亮的视觉效果，具有清洁、柔和、理性的感觉。如果加入少量暗色，可以为画面增添紧张感，使之更富变化，更具魅力。（如图4-133）

2. 暗调配色

是指由多种接近黑色的低明度色彩构成的配色，可以得到浓暗的效果，常用来表现阴郁、悲伤等沉重的情感。如果少量加入一些高明度的亮色，则可以形成对比，使画面更加充实、生动。（如图4-134）

五、不同纯度的色彩调和

在实际配色过程中，很难将色彩纯度的高低差别进行详细、准确的划分，所以只是做一个大致的处理。

1. 高纯度配色

高纯度色是指纯色调的色彩。这种色调的配色给人带来灿烂、华丽、炫目、生气勃勃的印象，使作品富有活力。如果能够合理地加入大的明度差，则可以使画面完美生动。（如图4-135）

2. 低纯度配色

低纯度色是指各种浅色调、近灰色调的色，包括浅灰色调、软色调、钝色调、暗色调等类型。用这一类的色进行组合，可以得到非常沉稳的配色。素雅、庄重、意味深长是这类配色的特征。这类配色容易取得色彩的调和，但如果想使作品更有魅力，则必须做适度的明度对比，或添加少量高纯度色。（如图4-136）

图 4-133
在明调配色中加入少量暗色—室内设计

图 4-134
在暗调配色中加入少量亮色—室内设计

图 4-135
与无彩色系配合使用的高纯度色彩—工业设计

图 4-136
在低纯度色彩中加入适度明度对比—网页设计

六、不同色调的色彩调和

把色立体水平切开，可以看见切断面的各种色相。在奥斯特·瓦尔德色立体上，沿着色立体的"赤道"整齐地排列着纯色的色相坏。在 PCCS 色立体上，虽然明度并不在同一水平上，但纯度却是均匀分布的，无论什么色相的纯色，其半径长度均相同，这一特征为色彩构成的研究提供了很大的方便。从色立体的纵断面可以看到：色彩的明度，色彩的纯度，从明度与纯度综合考虑的色调。(如图 4-137)

把明度与纯度相组合的区域按其"感觉"与"形象"进行分类，就可以得到 PCCS 色彩体系的色调分类表。表中所示各区域中色彩的具体色相虽然不同，但却具有共同的色彩形象，即色彩的色调。(如图 4-11)

1. 高纯度色的配色

（1）纯色调

最高纯度的纯色，这个色调中的色彩非常鲜明、明快、充满活力，而且具有强烈的对比性。

① 纯色调的配色

不含其他种类色彩的纯色配色很容易取得调和，最宜表现豪爽、强烈的感情。(如图 4-138)

② 与其他色彩的配合

高纯度色彩的集中可以产生的一种辉光现象，如果用高明度背景加以配合，则显得鲜亮明快。如果画面大量使用低明度色，则强调了高纯度色彩的鲜明性，同时又将画面整体导向凝重的境界。(如图 4-139)

（2）亮色调

亮色调比纯色调更明亮，但纯度略低于纯色调，显得光辉、晴朗、鲜明。

① 亮色调的配色（如图 4-140）

② 与其他色彩的配合

加入近似灰色的浅色调色彩，可以使各自不同色相的色彩能够集中统一。相反，如果加入对比色的浅灰色调，则会形成对比因素。此类配色通常用来表现少年儿童充满活力的朝气与想象力。(如图 4-141)

图 4-137
红色与黄色的色调变化

图 4-138
纯色调的配色—建筑设计

图 4-139
纯色调与黑、白色的搭配—绘画艺术

图 4-140
亮色调的配色—建筑设计

图 4-141
亮色调加入对比色的浅灰色调（儿童玩具）—工业设计

（3）强色调

强色调的明度与纯色调大体相同，虽然纯度略有降低，但在总体上仍是很"强"的色彩。

① 强色调的配色（如图4-142）

② 与其他色彩的配合（如图4-143）

（4）深色调

深色调离纯色调较近，明度、纯度均比纯色调要低，具有深沉、浓烈的效果。

① 深色调的配色（如图4-144）

② 与其他色彩的配合

深色调善于表现深邃意念，因此而受到许多画家和设计师的偏爱。在配色中加进一点明度高的色彩，可以为这种配色增添一些刺激，但画面整体仍有一种明朗的感觉。（如图4-145）

2. 中纯度色的配色

（1）浅色调

浅色调比深色调要明亮，但纯度要低一些，它是轻快明亮、浅淡悦目的色调。

① 浅色调的配色

浅色调的配色给人明亮、清爽的感觉，适合淡雅、明快的色彩表现。（如图4-146）

② 与其他色彩的配合

使用与其相对立的色，可以增强与浅色调的对比效果。尽量使用低明度的色，最好是黑色。如果使用灰色调，画面将呈现出柔和、朦胧的气氛。（如图4-147）

图 4-142
强色调的配色—平面设计

图 4-143
强色调与其他色彩的配合—工业设计

图 4-144
深色调的配色—室内设计

图 4-145
深色调中加入高明度的色彩—网页设计

图 4-146
浅色调的配色—服装设计

图 4-147
浅色调与黑色的搭配—服装设计

(2) 软色调

软色调与低明度色调、高纯度色调相比，会显得很柔和。但是与浅色调、灰白色调等高明度的色彩相比，软的程度就不明显了。

① 软色调的配色

在纯色中加进灰色，显得柔和、稳定、非刺激性。与软色调色彩相配合，可以创造出柔美动人的色彩效果。（如图 4-148）

② 与其他色彩的配合

软色调显得柔和稳定，所以如果给画面加进少量强烈的色彩，比如红色与黑色，可以使色彩活泼悦目，充满生气。这些少量的颜色在画面中却发挥着举足轻重的作用。也可以运用小面积多种类的强色搭配，从而在软色调的画面上创造出非常热烈的气氛。（如图 4-149）

(3) 钝色调

钝色调的色彩含有大量的灰色，但与浅色调具有同样的纯度，具有一定的色相特性，给人一种中性、中和的心理感受。

① 钝色调的配色

钝色调中从明到暗有较丰富的层次，配色时应注意强调色彩间的明度对比关系和纯度差异，使色块间界线清晰，层次分明。（如图 4-150）

② 与其他色彩的配合（如图 4-151）

(4) 暗色调

暗色调的色彩明度都比较低，其中最明亮的是明度为 4 的黄色，最暗的是明度为 2 的蓝紫色，最大明度差只有两个阶梯。

① 暗色调的配色

由于明度差太小，要达到画面色块形体清晰可辨的话，必须发挥色相的对比作用。此外，使用色彩分界线的办法也非常有效。（如图 4-152）

② 与其他色彩的配合

主要是邻近色调的组合。弱对比的着色手法，创造出一种深刻、神秘的色彩气氛。（如图 4-153）

图 4-148
软色调的配色—室内设计

图 4-149
软色调与黑色的搭配—平面设计（纸巾包装设计）

图 4-150
钝色调的配色—绘画艺术

图 4-151
钝色调中加入少量高纯度色—绘画艺术（日本浮世绘）

图 4-152
在暗色调配色中使用色彩分界线

图 4-153
暗色调的弱对比造成神秘感—摄影艺术

3. 低纯度色的配色

（1）灰白色调

灰白色调是一种发白、浅淡的色彩。此类色调显得非常明亮，有一定的品位感，所以受到女性的喜爱，常用于化妆品的包装设计。为了丰富画面、追求变化与醒目，也可以加进少量其他色调的色。（如图 4-154）

（2）浅灰色调

浅灰色调加进了一定量的灰色，显得朴素、沉着。在配色上要留意色彩之间的明度差，或加入一些灰白色调与黑色调的色，丰富画面的变化。（如图 4-155）

（3）灰色调

混入了大量的灰色，乍一看会感觉脏，但如果近距离细细观察，则是很有魅力的色彩。（如图 4-156）

（4）暗灰色调

暗灰色调的明度变化范围很小，明度又很低，接近黑色，所以在配色中很难发现到色相间的对比关系。但如果将这种特性运用得好，则会得到一种特殊的配色效果。在画面中添加适量的高明度色彩，可以使整体色彩气氛变得明快有力。（如图 4-157）

4. 高明度 / 高纯度配色

此类配色，可以创作出明亮、鲜艳的作品。（如图 4-158）

5. 高明度 / 低纯度配色

这样可以调出明亮、沉着的配色，由于色彩的纯度并不高，所以不会显得太花哨，但处理得好，也绝不会死气沉沉。使用一些略显典雅的色彩，可以创造出润泽、朦胧、有趣的美感。如果加入少量浓重的色彩，比如黑色，则可以使画面变得生机勃勃。（如图 4-159）

图 4-154
灰白色调—平面设计

图 4-155
浅灰色调-绘画艺术（莫奈《日出·印象》）

图 4-156
灰色调—界面设计（手机人机操作界面设计）

图 4-157
在暗灰色调中添加高明度色彩—绘画艺术

图 4-158
高明度高纯度配色—摄影艺术

图 4-159
高低配色加入少量黑色—室内设计

6. 低明度 / 高纯度配色

这是一种将鲜艳隐藏于厚重的配色。因为色彩的明度被大大降低，所以配色效果显得比较浓暗。但由于又纳入了许多纯度极高的颜色，因此完全可以获得充满活力的配色。（如图 4-160）

7. 低明度 / 低纯度配色

这类配色比较昏暗、钝重，所以很容易营造一种沉闷、阴郁的气氛。但如果能够巧妙地运用此特点，就可以成功表现出深刻、厚重的感情世界。假如能选用一点相反的高明度且高纯度的色彩加以点缀，则可以使画面顿时变得清晰、悦目。（如图 4-161）

8. 清色与浊色

色立体的表面是清色，内部则是浊色。

（1）明清色的配色

在纯色中加进纯白调制出来的色彩称为明清色。这类色彩可以配制出透明、纯粹和具有清新感的配色。（如图 4-162）

（2）暗清色的配色

在纯色中加进黑色调制出的色彩称为暗清色。纯色因其色相不同而明度也有相应的变化，所以暗清色从纯色到黑色，有着广阔的范围，可以构成明度差别很大的配色。（如图 4-163）

（3）浊色的配色

混入灰色的纯色为浊色。浊色的配色容易得到一种沉着、优雅的色彩效果。仅用浊色就可以得到效果不错的色彩构成，如果在画面中引入一些强烈而鲜明的色彩，则会使配色更加鲜烈、生动。（如图 4-164）

图 4-160
低明度高纯度配色—平面设计

图 4-161
低低配色加入少量点缀色—服装设计

图 4-162
明清色的配色—服装设计

图 4-163
暗清色的配色—服装设计

图 4-164
浊色的配色—服装设计

七、其他形式的色彩调和

以下对之前的章节中没能提及的一些常用的配色方法进行补充介绍。

1. 渐变色

将逐渐变化的色彩按一定的顺序连续排列就是色彩渐变。可分为三属性的单一渐变以及各要素任意组合后的复合渐变。在"量"和"度"上，以能呈现出有规律性的、层次感的变化最为理想。

① 色相渐变构成

这是色彩色相的等步变化构成。（如图4-165）

② 明度渐变构成

在某种色彩中逐渐加入黑色、灰色或白色，可以得到明度渐变构成。（如图4-166）

③ 纯度渐变构成

色彩的纯度变化与明度变化往往同时存在，加入黑色或白色，都可以使有彩色的纯度降低。（如图4-167）

④ 复合渐变构成

掌握了色彩单一属性渐变的基础之后，将开始研究在基础色彩渐变上的多种要素的复合渐变。可以把明度与纯度作统一处理，得到色调的渐变配色，也可以将多种色彩形态做综合处理。（如图4-168）

2. 重点色

在没有生气的配色里加入对比强烈的色彩，使画面有亮点，加入的这个色就是重点色。重点色应尽量在色相、明度、纯度上都与原来的配色产生较大的差异，从而具有醒目的视觉特征。（如图4-169、图4-170）

图 4-165
色相渐变

图 4-166
明度渐变

图 4-167
纯度渐变

图 4-168
复合渐变

图 4-169
红色为重点色—室内设计

图 4-170
红色为重点色—建筑设计

3. 支配色

支配色是指画面上的主调色、统治色。某个色彩在画面上占优势,可以左右整体色彩效果,这个色彩就是支配色。当画面中存在支配色时,整体配色必定是调和的。色相统一是取得色彩调和最常用的方法,但在很多情况下,并不需要强求色相一致,只要存在一个占支配地位的色彩倾向就可以了。(如图 4-171)

4. 光泽色

与一般的色料不同,金色、银色是有光泽的色彩。由于是贵金属色,所以能产生很强的豪华感。

(1) 含有金色的配色

从古至今,金箔在造型艺术中被广泛使用。金色的种类其实很多,其色相也非常丰富,但准确地说,它更接近橙色。在孟塞尔色彩体系中,金色的明度值大约在 5～6 之间,纯度值大约在 4～9 之间。(如图 4-172)

(2) 含有银色的配色

和灰色一样,银色与许多颜色都能很好地进行调和。配色中,银色常被用作背景色,用以烘托画面的主体部分。(如图 4-173)

(3) 色料的金、银色表现

使用没有光泽的色料也能表现出金、银色的效果,这种表现的关键是巧妙地利用色彩的渐变。表现金色,图形的色相通常以黄、橙为中心稍做变化。底的色相则应具有更加宽广的范围,但最好是以亮色调为中心的明清色。在较高明度冷色系的色群中加进灰色的渐变,会产生银色的感觉。使用近似无彩色的灰色,并进行巧妙的渐变处理,也可以创造出一种富丽堂皇的金属感。(如图 4-174、图 4-175)

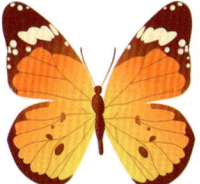

—
图 4-171
红、黄、蓝、绿色调的蝴蝶—平面设计

—
图 4-172
黄金饰物

—
图 4-173
银色的背景色—平面设计（电脑桌面）

—
图 4-174
材质的金色表现—工业设计

—
图 4-175
材质的银色表现—工业设计

(4) 光的表现

将薄铝片等光的造型素材放在光线下，就可以看到高纯度的色彩光辉。这是一种特殊的色彩感觉，它不同于用色料涂抹出来的色彩形象，而是材料表面对光线进行折射而产生的色彩现象。在广告色中，光色表现经常被运用，通常是以红、黄色相为中心，以色彩渐变形式来创造光色效果。（如图4-176、图4-177）

5. 色彩的重叠与分割

(1) 色彩的重叠

色彩的重叠可以产生出人意料的配色效果。可以运用摄影手段得到多重曝光作品。光的加法混合原理使得重叠后的色彩比原来的色彩更加明亮，甚至部分区域已接近白色。（如图4-178）

(2) 色彩的分割

色彩设计中，当色块间对比过弱使得形体分辨困难，或色彩对比过分强烈而显得生硬时，可以在色块之间加入线条，以明确区别。此线条要有一定的宽度，甚至可以有一定的样式，多使用黑、白、灰等无彩色，也可以使用金色。（如图4-179）

6. 面积、位置、数量

(1) 面积与配色

色彩面积的比例关系对画面效果起着举足轻重的作用。同样的色彩组合，如果面积关系不同，配色给人的印象甚至会完全不一样。高明度色彩的面积大，画面会显得明亮；低明度色彩的面积大，画面就会显得阴暗、沉重；大面积低纯度高明度的色彩，使画面显得沉着、稳定；大面积的暗色块与并置的高明度色块形成强烈对比，使画面醒目、明快。（如图4-180）

(2) 位置与配色

色彩位置的不同，其实就是指色彩所处环境的不同。同属性、同面积的色彩，由于所处环境的不同，往往使画面效果迥异。（如图4-181）

图 4-176
光感的表现

图 4-177
海报中光感的表现—平面设计

图 4-178
多重曝光中色彩的重叠—摄影艺术

图 4-179
因对比过强而加入黑色线条—平面设计

图 4-180
高明度大面积的色彩

图 4-181
色块的不同位置和形状

（3）数量与配色

在两种色彩的面积相同的前提下，色块的数量少，集中程度高，对比效果就强烈；色块的数量多，分散程度高，对比效果反而会减弱。（如图 4-182、图 4-183）

7. 色彩与形象的统一

约翰·伊顿提出：红暗示正方形；黄暗示三角形；蓝暗示圆形；橙是红与黄的等量混合，暗示梯形；绿是黄与蓝的等量混合，暗示圆弧三角形；紫是红与蓝的等量混合，暗示圆弧方形。

进一步的解释为：正方形的内角都是直角，四边相等，显出稳定感、重量感、确定感、有力感，象征男性，同时垂直线与水平线相交具有显著的紧张感；而红色性质紧张、充实、有重量、确定，两者在给人的心理效应上相吻合。正三角形的三条边加三个 60°的锐角，有尖锐的、激烈的、醒目的效果；而黄色的性质也是明亮、锐利、活跃、缺少重量感，两者同样相吻合。圆形是不可分离的象征，它轻快、柔和、有运动性，使人感到充满流动感；而蓝色容易使人联想到天空、空气、水，显得透明而轻快，有浮动感，与圆形的气质吻合。橙、绿、紫为三间色，分别与相应的混合相吻合。当这些色彩与相吻合的形状相配时，才能最大程度地发挥出其色彩的心理效应。（如图 4-184～图 4-187）

8. 色彩与内容的统一

色调是画面在各方面整体风格的倾向性，它往往对设计内容的表达产生极大的影响，甚至起着决定性的作用。

（1）在色相上

可分为：红调子、绿调子、蓝调子、黄调子等。就色相的倾向性而言，将一幅画通过旋转盘旋转，它的空间混合倾向于什么色就是什么调子。（如图 4-188）

图 4-182
色块的数量少，集中程度高

图 4-183
色块的数量多，分散程度高

图 4-184
红色正方形

图 4-185
黄色三角形

图 4-186
蓝色圆形

图 4-187
紫色圆弧方形

图 4-188
红色调的风景照抽象表现

(2) 在明度上

可分为：亮调子（包括高短调、高中调、高长调）、暗调子（包括低中调、低长调、低短调）、中间调子（中中调、中高短调、中短调、中低短调、中长调）。（如图 4-189）

(3) 在冷暖上

可分为：暖调子、冷调子、中性调子等。（如图 4-190）

(4) 在内容上

可分为：欢乐调子、悲哀调子、恐怖调子、庄严调子、富丽堂皇调子等。（如图 4-191）

色调的划分是为了配合画面内容的表现，如：表现恐怖感，在色相上用蓝、紫调，在明度上用低长调，在冷暖上用冷调。（如图 4-192）

图 4-189
亮色调

图 4-190
暖色调

图 4-191
庄严色调—建筑设计（圣索菲亚大教堂）

图 4-192
恐怖感—影视动画设计

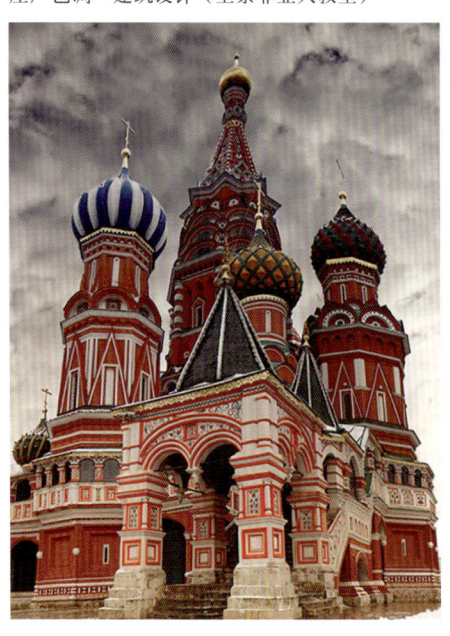

第四节
色彩的时空构成体验

一、时间里的中国色

在使用世界通用的格林威治时间之前，中国古代把一昼夜划分成十二个时段，每一个时段叫一个时辰。十二时辰根据一日间太阳的出没、天色的变化以及人们的生产活动、生活习惯来划分，用十二地支来表示，分别为子时、丑时、寅时、卯时、辰时、巳时、午时、未时、申时、酉时、戌时、亥时。每个时间段可以根据当下的场景和环境进行不同的色彩诠释，每个时间段的颜色会有不同的情绪和视觉感受。（如图 4-193）

子时（24 小时制的 23 时至次日 1 时），名为夜半，又名子夜、中夜。子时是一天中最黑暗的时间。万物在玄黑一色里，寂然悠远。夜深人静，尚未入眠的人囊萤映雪，秉烛夜读。（如图 4-194、图 4-195）

图 4-193
时间里的中国色（一）

图 4-194
子时

图 4-195
玄黑

丑时（1时至3时），名为鸡鸣，又名荒鸡。天色由暗渐明，纯黑中东方渐显青色，称之为"黛色"。(如图4-196、图4-197)

寅时（3时至5时），名为平旦，又称黎明、早晨、日旦等。平旦是指太阳还没出来，停留在地平线上。天空的颜色从黑色过渡到褐色再过渡到深蓝色，然后再过渡到红色、橘色，还带有一点点紫。(如图4-198、图4-199)

卯时（5时至7时），名为日出，又名日始、破晓、旭日等。卯时日出，好像人生之初。阳光从天边一点一点染过去，薄薄嫩嫩，就像肤白的脸上扫上了绯红。(如图4-200、图4-201)

辰时（7时至9时），名为食时，又名早时。这是一天中第一次进食的时间，晨光熹微，炊烟袅袅，一派人间烟火气。(如图4-202、图4-203)

巳时（9时至11时），名为隅中，又名日禺等。临近正午，但还不是正阳，阳光将满未满，既不是黄得雅正，也没有红得正中，半黄半红，像喝醉了酒，此时的色彩该当是"酡颜"。(如图4-204、图4-205)

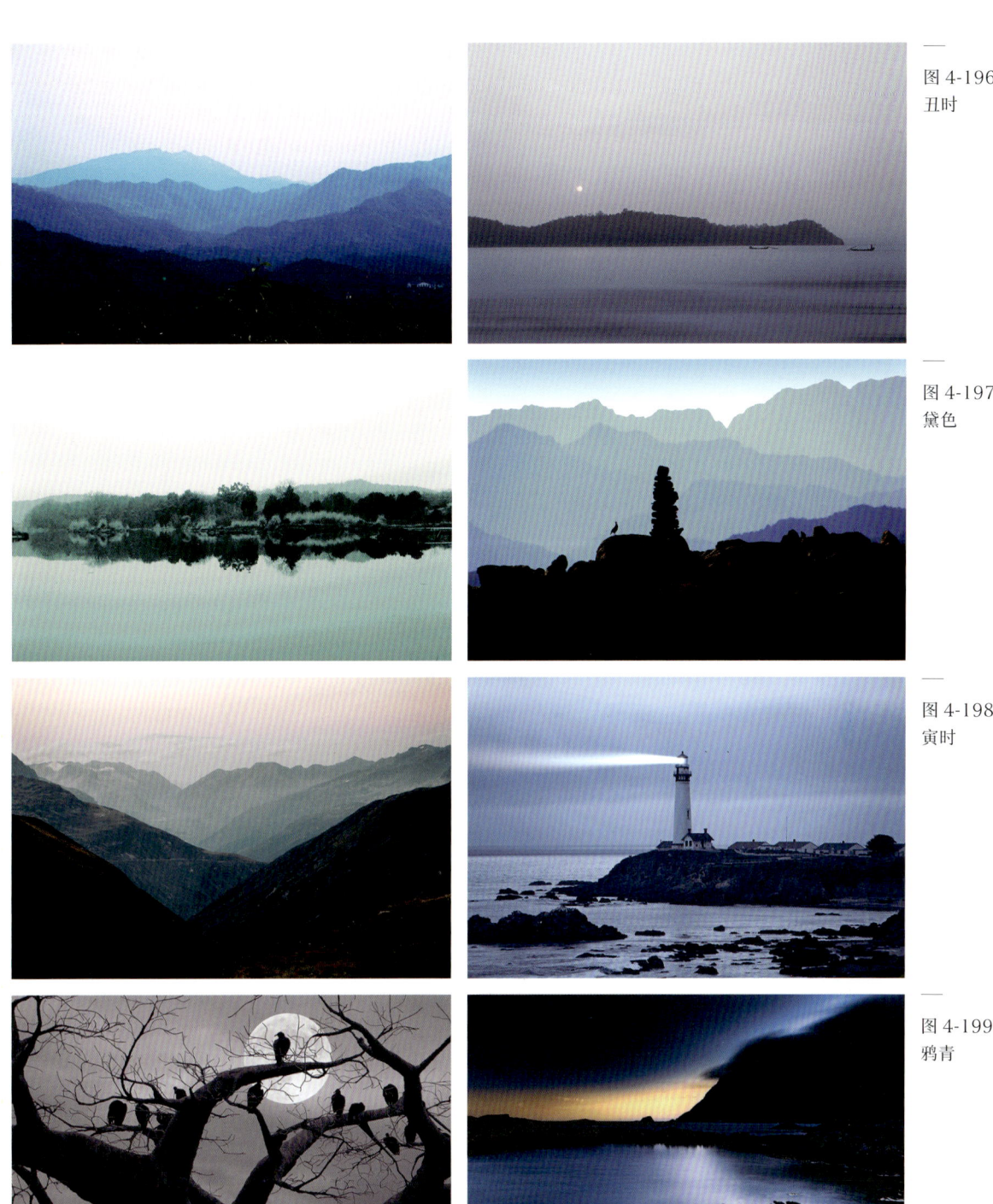

图 4-196 丑时

图 4-197 黛色

图 4-198 寅时

图 4-199 鸦青

图 4-200
卯时

图 4-201
妃色

图 4-202
辰时

图 4-203
藤黄

图 4-204
巳时

图 4-205
酡颜

图 4-206
午时

图 4-207
胭脂

午时（11时至13时），名为日中，又名日正、中午等。午时是一个白天的中点，太阳走到中空，阳气最足，色彩也最雅正，如同正红的胭脂。（如图4-206、图4-207）

未时（13时至15时），名为日昳，又名日跌、日央等。太阳开始西斜，但阳光依然热烈，冷暖交汇时，色彩最迷人。（如图4-208、图4-209）

申时（15时至17时），名为哺时，又名日铺、夕食等。古人习惯第二餐在申时进，故曰哺时。秋香色是一种融于黄绿之间的奇妙之色，如午后日色，温暖而安谧。（如图4-210、图4-211）

酉时（17时至19时），名为日入，又名日落、日沉、傍晚。酉时鸟雀还巢，万物收敛。酉时可比作中国画中的花青色，天地深邃，时光幽远。（如图4-212、图4-213）

戌时（19时至21时），名为黄昏，又名日夕、日暮、日晚等。这时的色彩是相思灰，也叫百草霜。它是锅底灰的颜色，长年累月的火烧使锅底蒙上一层厚实的灰，毛茸茸的像覆了一层霜。（如图4-214、图4-215）

图 4-208
未时

图 4-209
天水碧

图 4-210
申时

图 4-211
秋香色

图 4-212
酉时

图 4-213
花青色

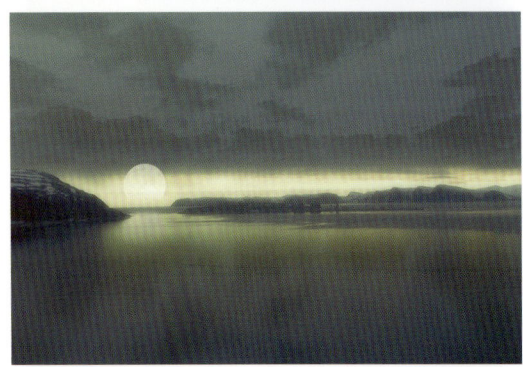

图 4-214
戌时

图 4-215
相思灰

亥时（21时至23时），名为人定，又名定昏等。月升到中天，深秋晴好的夜晚，能看到满地月光。月白之色是沉着安定之色。（如图4—216、图4—217）

生生不息的时辰里，是一个绝色的中国。（如图4—218）

二、空间里的中国色

庭院是中国人的传统居所，温情的建筑空间里诗意与烟火同在。院子里的颜色都是我们的生活记忆。（如图4—219）

红色是张灯结彩的喜庆，是院里染霜的丹枫，是池里游动的锦鲤。（如图4—220）

黄色是土地的颜色，是我们皮肤的颜色。黄色是新岁的迎春，也是晚秋的银杏。（如图4—221）

青色是晨曦中屋顶的炊烟，是日出前结露的屋檐，是春天润物无声的雨，是夏日穿堂而过的风。（如图4—222）

黑色是遮风挡雨的屋瓦，是烟熏火燎的厨房，是书桌案头的墨香。（如图4—223）

白色是庭院夜色里的月光和水光，是雪落寒梅的静谧，是竹影婆娑的一面素墙。（如图4—224）

图 4-216
亥时

图 4-217
月白

图 4-218
时间里的中国色
（二）

图 4-219
空间里的中国色

图 4-220
庭院里的红色

图 4-221
庭院里的黄色

图 4-222
庭院里的青色

图 4-223
庭院里的黑色

图 4-224
庭院里的白色

第五章
运用色彩

第一节
形与色的综合表现

一、色彩的空间感

没有光就没有视觉感知,也就不能感知空间的存在。光与色彩会产生对空间深度的推进,在三维空间深度表现方面起作用的除了透视原理外就是色彩与光。其实色彩也存在空间透视感,比如在自然风景中,近处的色彩鲜艳而真实,远处的色彩则浑浊而模糊。色彩的空间深度感是通过色相、明暗、冷暖、面积、位置等因素的对比表现出来的。(如图 5-1)

如果想让物象产生前凸后凹的空间层次感,可以通过明度的改变、冷暖色调的不同、位置面积的变化来调节。色彩与光的象征性集中体现在教堂里,光是教堂的灵魂所在。在教堂里,光的象征意义远远大于照明意义。在空间设计领域,色彩与光的运用十分广泛。现代装置艺术作品中的光色设计,在有限的空间里将色彩的质感进行了最大程度的传达。(如图 5-2 ~ 图 5-4)

色彩空间感的表现主要有以下三种形式。

1. 利用渐变因素

利用色彩明暗渐变层次关系,依据秩序排列色彩,让其自然有序。同时利用透视关系和渐变形态排列手法,制造多层次空间幻觉效果。(如图 5-5)

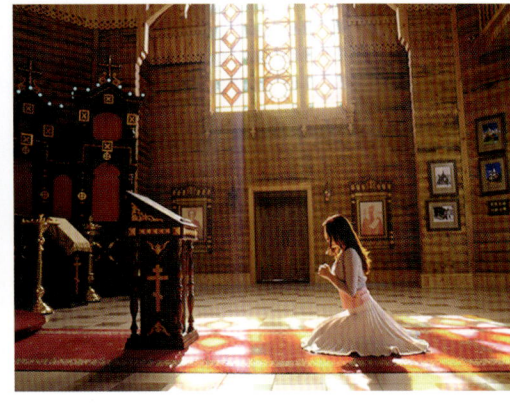

图 5-1
色彩的层次与透视感—绘画艺术

图 5-2
色彩与光线—平面设计

图 5-3
教堂中的色彩与光线

图 5-4
现代装置艺术—环境设计

图 5-5
利用色彩渐变营造的立体感—界面设计

2. 利用对比因素

应用前进色、后退色、扩张感、收缩感原理，利用明色、暗色、暖色、冷色相间相衬或明色衬托暗色的逆光反衬效果，塑造前后空间层次感。(如图 5-6)

3. 利用模糊空间

应用同明度色彩能够同化形象、隐化图形的原理，编排好清晰图形区域与模糊图形区域，共同塑造灵活多变、起伏有致、虚实结合的模糊空间色彩造型。(如图 5-7)

二、色彩的时间感

时间的流动能改变一切，一切事物都在随着时间的改变而改变，色彩也是如此。时间本身就可以雕琢色彩，泛黄的老照片、斑驳的青铜器、不知年代的瓷片、字迹模糊的线装书，都会让人们清楚地看到时间流失的色彩。(如图 5-8)

设计中有时会以时间来划分色彩。陈旧的色彩焕发着迷人的气息，就像古典风格的插图与传统的色彩结合的包装设计，似乎拥有悠久的历史品质。(如图 5-9)

摄影中的自然影像更能将时间凝固在瞬间，这种光影艺术将自然界中最美好的、稍纵即逝的色彩记录下来，成为永恒。相机是摄影师的"画笔"，而光线则是"颜料"。(如图 5-10、图 5-11)

图 5-6
利用明度及纯度对比营造空间感—平面设计

图 5-7
模糊空间—平面设计

——
图 5-8
泛黄的老照片

——
图 5-9
民国老上海广告年画月份牌—平面设计

图 5-10
黄山日出—摄影艺术

图 5-11
海上日落—摄影艺术

三、色彩的流行感

1. 流行色的定义

所谓流行色，其实是一种社会心理产物，是指某时期、某地域人们对某几种色彩产生共同美感的心理反映。常见的流行色有两类：长期流行的常用色、基本色；特定时期、范围内流行的时髦色。（如图5-12）

2. 流行色的作用

总部设在法国巴黎的国际流行色委员会，每年举行两次会议，确定第二年春夏季和秋冬季的流行色，之后，各国再根据本国的具体情况采纳、修订、发布本国的流行色。除了服装设计外，汽车、家具甚至室内设计都有流行色的应用问题，但是在服装设计中考虑得较多。（如图5-13）

流行色在一定程度上对市场消费起到了积极的引导作用。在国际市场上，尤其是欧美、日本、中国香港等一些消费水平较高的地区，对流行色的敏感性更高，其作用也更明显。

3. 流行色的局限性

流行色变化的时间周期很短，因此它适用于一些使用寿命短、相对便宜的服装。对于一些比较昂贵、正式、使用寿命又较长的服饰，设计时则最好不要考虑流行色，一般以基本色为主。（如图5-14）

4. 流行色的预测

每年都有一大批来自全世界各地的流行色专家携带着众多提案齐聚法国巴黎，共同商讨下一年度各季节的流行色方案。专家们所做的只是分析与归纳总结，而消费者才是流行色的决定者。这些预测出的流行色，为企业提供了重要的信息。流行色是客观存在于社会中的，对于它的研究、预测，难度很大。对流行色的预测原则，归纳起来主要有以下几点。

图5-12
2010春夏开阔马路男装时尚预测—
服装设计

图5-13
2010春夏乌托邦男装时尚预测—
服装设计

图5-14
流行色的标牌—平面设计

(1) 时代性

人们处于不同的时代之中，有着不同时期的精神向往。当一些色彩被赋予时代精神的象征意义，同时又适合人们的认识、理想、兴趣、爱好和欲望时，这些具有特殊感染力的色彩就会在一定范围内流行起来。比如，20世纪70年代，欧洲国家面临能源危机，政局动荡，经济不振，战争爆发的威胁增加，相当一部分民众产生了极强的恐战心理。在此大背景下，国际流行色协会发布了一组卡其色，即军装绿色，被当时的人们广泛接受。（如图5-15）

(2) 自然环境性

人们喜爱的颜色还与其所处的自然环境有关。比如，色彩学家们在欧洲一些国家和地区做了关于日光色光的测定，发现北欧的日光更接近于日光灯色，而南欧的日光则偏向暖色调的灯光色。事实上，意大利人喜爱橙黄色、砖红色，北欧人更偏爱青绿色。这说明太阳光谱成分等自然环境可能对人们的审美标准产生一定的影响，长期生活在一种自然光源下，极易产生习惯性的色彩爱好。（如图5-16）

(3) 视觉的生理和心理性

人体自身具有追求平衡的生理、心理特征，这种规律决定了流行色必须经常变化，新的流行色一般是向相对的方向发展。流行色必须在色相、明度、纯度、冷暖等方面区别于前任，这种区别甚至是成对比关系的，至少有向对比关系方向发展的趋势。（如图5-17）

(4) 地区和民族性

各个国家、地区、民族的社会、政治、经济、文化、科学、教育、生活习惯不同，人们在气质、性格、兴趣、爱好等方面也不尽相同，对色彩也会各有偏爱。（如图5-18）

5. 2020年流行色

在线时尚预测和潮流趋势分析服务提供商WGSN于2019年底发布了2020年春夏流行色趋势，不仅引领着时尚潮人的穿搭，同时也适用于家居设计的搭配。（如图5-19）

图 5-15
卡其色的斜挎包—工业设计

图 5-16
意大利风格的建筑—建筑设计

图 5-17
2010 春夏乌托邦少男装时尚预测—服装设计

图 5-18
伊斯兰教堂内的绿色调

图 5-19
采用流行色的家居设计

5种流行色分别为：薄荷绿、清水蓝、黑加仑紫、蜜瓜橙、古金黄。

(1) 薄荷绿

最能展现青春活力、并且能够展露个性的时尚态度的颜色，一定非薄荷绿莫属。（如图5-20）

和以往常见的马卡龙薄荷绿有所不同，2020年最流行的Neo-Mint薄荷绿融合了浅蓝色的清透与绿色的生命力。（如图5-21）

清清凉凉的薄荷绿饮料无疑是夏日降温的最佳之选。生机盎然的夏季，一抹薄荷绿能够给予你好心情，更是增添一丝有氧的美感。（如图5-22）

(2) 清水蓝

清水蓝，顾名思义是和海水一般澄澈蔚蓝的颜色，给人一种舒适清爽的感觉，自带清凉感。（如图5-23）

干净、纯粹、明度适中，赋予人清新和凉爽，抛却了所有烦恼，尽情奔跑于蓝天大海的交界之处，沉溺于一抹清澈的蓝色当中。（如图5-24）

(3) 黑加仑紫

黑加仑紫是一种色泽比较浓郁又带有粉调的紫色，可以将紫色的高雅与粉色的温柔融合得很完美。（如图5-25）

(4) 蜜瓜橙

盛夏里来一口清甜可口的哈密瓜，瞬间便能拥有缤纷灿烂的愉悦心情。而青春活力的蜜瓜橙色，也绝对是夏天最甜蜜美好的色彩。（如图5-26）

醒目亮眼的蜜瓜橙是少女们的心头好，它与珊瑚橘有些相似，但因为加入了几分粉色调，又显得格外浪漫甜蜜。（如图5-27）

看起来就很甜的蜜瓜橙，大面积的色调给人一种很朝气、很快乐的阳光活力感。（如图5-28）

图 5-20 薄荷绿（一）

图 5-21 薄荷绿（二）

图 5-22 薄荷绿（三）

图 5-23 清水蓝（一）

图 5-24 清水蓝（二）

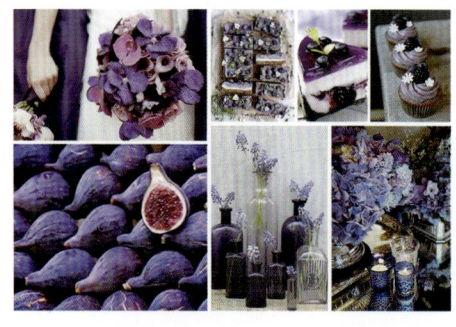

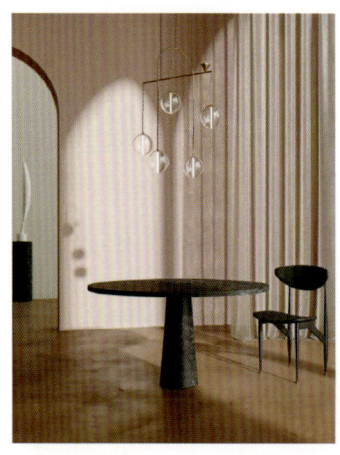
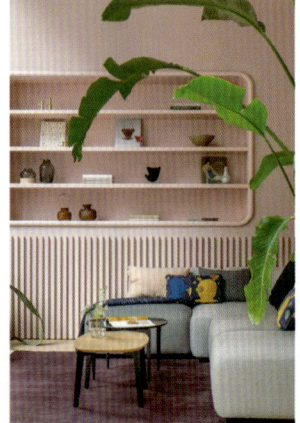
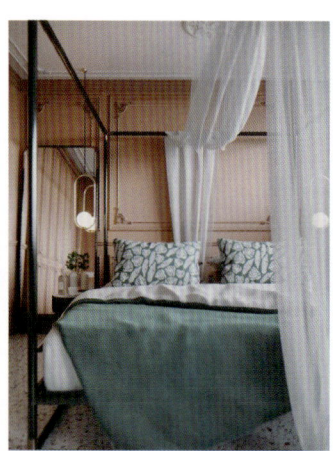
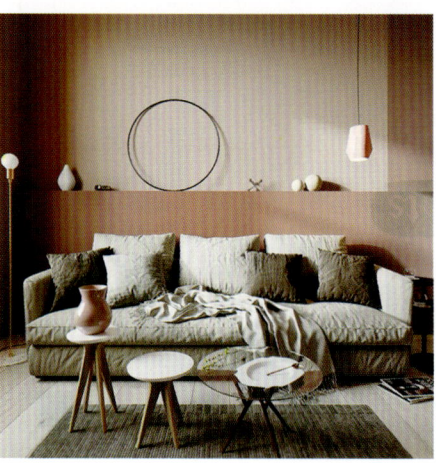

图 5-25 黑加仑紫

图 5-26 蜜瓜橙（一）

图 5-27 蜜瓜橙（二）

图 5-28 蜜瓜橙（三）

（5）古金黄

宛如来自古老国度的古金黄给人高贵、神秘的感觉。古金黄明亮但不过分艳丽，色泽比较轻快而且可以打造轻盈优雅的感觉，更加富有内涵和高档的质感。(如图 5-29)

古金黄与前几种带着清透空气感的流行色不同，它有着成熟的基调。近年来复古风潮兴起，这样复古的金色更加显得高端和充满岁月感。(如图 5-30)

五种 2020 年流行色的组合效果：

① 薄荷绿 + 粉色组合（如图 5-31）

② 薄荷绿 + 蜜瓜橙组合（如图 5-32）

③ 薄荷绿 + 黑加仑紫组合（如图 5-33）

④ 清水蓝 + 雾霾粉组合（如图 5-34）

⑤ 清水蓝 + 蜜瓜橙组合（如图 5-35）

图 5-29 古金黄（一）

图 5-30 古金黄（二）

图 5-31
薄荷绿＋粉色组合

图 5-32
薄荷绿＋蜜瓜橙组合

图 5-33
薄荷绿＋黑加仑紫组合

图 5-34
清水蓝＋雾霾粉组合

图 5-35
清水蓝＋蜜瓜橙组合

第二节
艺术创作中的色彩

（一）绘画艺术中的色彩

绘画中塑造形象，主要是靠形与色。色彩的处理既要服从于典型形象的刻画，更要服从于整个作品的主题思想。中国的绘画在用色的观念上很大程度受到"天人合一"宇宙观的影响。中国画追求的是一种虚静之美，以展示自己的精神境界。西方绘画历来重视光对色彩的影响，自从印象派将外光引进绘画之后，光在绘画中就扮演了重要的角色。尽管中西画家对"色"的理解和运用是不同的，但都是主观性地用"色"来传达画家的精神。（如图5-36、图5-37）

如果想了解颜色，可以看看那些真正经得住时间考验的经典作品。伟大的画家对色彩都有自己独特且敏锐的理解，令人印象深刻、回味无穷。我们通过10幅世界名画体会经典色调的运用。

1. 星夜

《星夜》绘于1889年，作者是当时还不出名的凡·高，一名荷兰后印象派画家。据说，这幅画是凡·高在法国南部的疗养院房间里，望向窗外所看到的。凡·高这个人可能有些怪异、顽固，不过他确实对色彩很有感觉。《星夜》中大胆、冷静的色调占据了帆布画布的大部分面积，同时这些色彩又粗糙地与热情温暖的星光色彩融合为一体。（如图5-38）

2. 蒙娜丽莎

"层次渲染"和"明暗对比"这两个词汇可以用来描述达·芬奇这幅《蒙娜丽莎》有趣的风格。层次渲染是混合色彩而形成的一种微妙的颜色风格，所以这幅画看上去有种微醺的感觉。明暗对比让这幅画在某些特定的部位，比如眼睛和手部有种很深邃的感觉。色调是黑色、成熟和复杂的色彩。（如图5-39）

3. 呐喊

《呐喊》是表现主义派画家爱德华·蒙克在1893年到1910年间创作的。这幅画在1994年和2004年两次被盗，后又都被追回。这幅画很有趣的地方在于它用了友好而平滑的色彩表现了一种紧张和不安的气氛。（如图5-40）

4. 最后的晚餐

有人可能会说："这不是《最后的晚餐》！"这幅作品是威尼斯画家丁托列托所作。丁托列托使用强烈的色彩、有趣的视角和疯狂的照明效果来描绘场景。（如图5-41）

图 5-36
国画中的色彩

图 5-37
油画中的色彩

图 5-38
《星夜》的色彩搭配

图 5-39
《蒙娜丽莎》的色彩搭配

图 5-40
《呐喊》的色彩搭配

图 5-41
《最后的晚餐》的色彩搭配

5. 周日下午在拉·格兰德·加特岛

乔治·修拉于 1884 年用"点画法"创作了这幅作品，近距离看时能看见无数纯色的小点，从远距离观看则形成凝聚效果。显然，修拉也是一位色彩大师。（如图 5-42）

6. 验光师

诺曼·洛克威尔创作了 4000 多幅作品，描绘美国人的日常生活。《验光师》完美地体现了他使用色彩讲故事的能力，他准确描绘了细节之处的色彩。（如图 5-43）

7. 神奈川的大浪

这幅作品通常被简称为《大浪》，是一幅雕版印刷品，是目前为止日本最著名的艺术作品之一，创作于 1830 年到 1833 年间，作者是日本艺术家北斋。《大浪》的形状和色彩都很有特色。（如图 5-44）

图 5-42
《周日下午在拉·格兰德·加特岛》的色彩搭配

图 5-43
《验光师》的色彩搭配

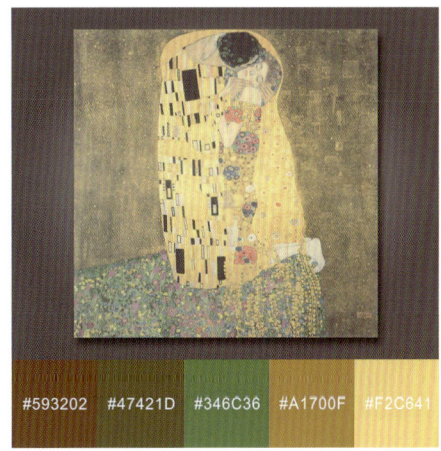

图 5-44
《神奈川的大浪》的色彩搭配

图 5-45
《吻》的色彩搭配

8. 吻

《吻》由奥地利画家克林姆作于1907。原画上金色树叶的辉煌色彩无法再现，但还是可以从其中找到非常漂亮的色调，奇妙的泥土气息表现了完美的旧世界的感觉。（如图5-45）

9. 记忆的永恒

超现实主义是一个令人兴奋的艺术形式，一般是为了描绘某种深层次的概念。这幅1931年由萨尔瓦多·达利创作的油画刻画出了时间和空间的相对感。这片充满阴影效果的土地，也是对色彩的伟大研究。（如图5-46）

10. 睡莲

印象派是19世纪的法国艺术运动，其特点是薄而可见的笔触，那时用人工合成颜料代替青漆，使色彩变得明亮而美丽。印象派画家莫奈的作品《睡莲》具有代表性，为人熟知。其实，睡莲并不是单幅作品，而是多达250幅的系列作品。（如图5-47）

（二）摄影艺术中的色彩

有时五颜六色的照片并不能引起观众对其色彩的注目，而有些照片只有一两种颜色便能给人以鲜明的色彩印象。有些照片仅仅是有色而已，其色彩效果感染不了观众，而有些照片的色彩却能强烈影响观众的情感。原因在于摄影画面的色彩构成是否有特色，摄影者是否懂得运用色彩构成的规律和方法。（如图5-48、图5-49）

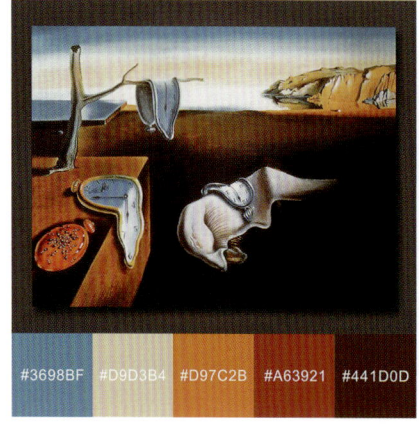

图5-46
《记忆的永恒》的色彩搭配

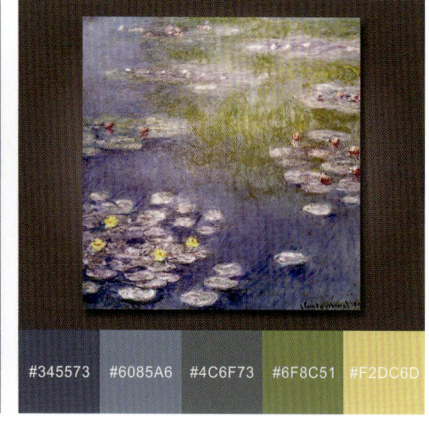

图5-47
《睡莲》的色彩搭配

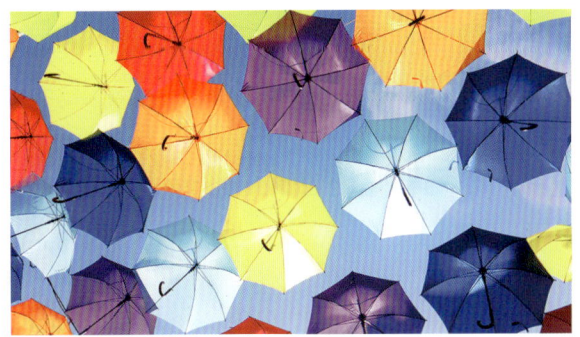

图 5-48
摄影中的色彩

图 5-49
名画与观赏者

第三节 设计表现中的色彩

一、各类设计中的色彩运用

(一) 平面设计中的色彩

在做配色计划时，应该考虑以下几点，以突出视觉效果。

(1) 底色和图形色

图形色要和底色有一定的对比度，要突出的图形色应能够吸引观者的注意，避免喧宾夺主。

(2) 整体色调

设计的风格通常是由整体色调决定的。只有控制好构成整体色调的色相、明度、纯度关系和面积关系等，才可以控制好设计的整体色调。

(3) 配色的平衡

颜色的平衡就是颜色的强弱、轻重、浓淡这些关系的平衡。这些元素在感觉上会左右颜色的平衡关系。即使相同的配色，也将会由于图形的形状和面积大小成为调和色或不调和色。

(4) 配色时要有重点色

配色时，为了弥补调子的单调，可以将某个色作为重点，从而使整体配色平衡。在整体配色的关系不明确时，就需要突出一个重点色来平衡配色关系。

(5) 配色的节奏

由颜色的配置产生整体的调子，而这种配置关系在整体色调中反复出现排列就产生了节奏。配色的节奏和颜色的排放、形状、质感等有关。

(6) 渐变色的调和

两色或两个以上的色不调和时，在其中间插入色相、明度、纯度阶梯变化的几个色，就可以使之调和。

(7) 在配色方面的统调

所谓统调，即为了多色配合的整体统一而用一个色调支配全体，将这个色叫作统调色，也就是支配色调。统调分为色相统调、明度统调、纯度统调。

(8) 在配色方面的分割

如果两色具有过分强烈的对比效果,称为不调和色。为了调节它们,在这些色中用其他色把它们划分开来,即分割,用于分割的色叫作分割色。

(如图 5-50)

(二) 界面设计中的色彩

主页的色彩处理得好,可以锦上添花。色彩总的应用原则应该是"总体协调,局部对比"。可以根据主页内容的需要,分别采用不同的主色调。除了考虑网站本身的特点外,还要遵循一定的艺术规律。

(1) 特色鲜明

一个网站的用色必须要有自己独特的风格,这样才能显得个性鲜明,给浏览者留下深刻的印象。

(2) 讲究艺术性

网站设计应遵循艺术规律,在考虑到网站本身特点的同时,依据内容决定形式,大胆进行艺术创新,设计出既符合网站要求,又有一定艺术特色的网站。

(3) 搭配合理

网页设计在遵从艺术规律的同时,还应考虑人的生理特点,色彩搭配要合理,给人一种和谐、愉快的感觉,避免采用纯度很高的单一色彩,防止视觉疲劳。

(4) 使用单色

尽管网站设计要避免采用单一色彩,以免产生单调的感觉,但通过调整色彩的饱和度和透明度也可以产生变化,使网站避免单调。

(5) 使用邻近色

采用邻近色设计网页可以使网页避免色彩杂乱,易于达到页面的和谐统一。

(6) 使用对比色

对比色可以突出重点,产生强烈的视觉效果,能够使网站特色鲜明、重点突出。一般以一种颜色为主色调,对比色作为点缀,可以起

到画龙点睛的作用。

(7) 黑色的使用

黑色是一种特殊的颜色，如果使用恰当，设计合理，往往产生很强烈的艺术效果，黑色一般用来作背景色，与其他纯度色彩搭配使用。

(8) 背景色的使用

背景色一般采用素淡清雅的色彩，避免采用花纹复杂的图片和纯度很高的色彩作为背景色，同时背景色要与文字的色彩对比强烈一些。

(9) 色彩的数量

网站用色并不是越多越好，一般控制在三种色彩以内，通过调整色彩的各种属性来产生变化。

(如图 5-51)

(三) 服装设计中的色彩

服装的色彩设计应与服装整体的风格相协调，以烘托情感效应和风格。服装的配色不但要满足消费者的审美需求，还要考虑与材料结合后的配色效果。服装的色彩设计应注意到：

① 浅色调和艳丽的色彩有前进感和扩张感，深色调和灰暗的色彩有后退感和收缩感。恰到好处地运用色彩的两种观感，不但可以修正、掩饰身材的不足，而且能强调突出人体的优点。

② 浅色与深色放在邻近的部位会相互影响，使深色更深，浅色更浅。

③ 暖色如红、黄、橙色，给人热情、自信、友爱、爽朗的感觉，有助于结交朋友、增强自信。

④ 冷色及深色的衣服，如黑色、深咖啡色、深蓝色等，能营造严肃气氛，给人以冷淡、神秘等感觉。

⑤ 在应付纷争、缓解敌意时，不宜穿鲜色衣服，原因是这样的颜色能牵动情绪、容易令人激动。穿着中性颜色的衣服，如咖啡色、米色、浅灰色等，可以缓和紧张气氛。

⑥ 服装的色彩应与实用功能相协调，比如生活装应色彩和谐统

一；舞台装应将色彩和环境、灯光、剧情等相结合；制服的色彩要体现制服的标志性；劳保服的色彩在特定的环境应起到保护作用。

（如图 5-52）

（四）工业设计中的色彩

工业产品色彩设计与绘画等艺术品的色彩处理有着不同的特点。总的来说，工业产品的色彩应该是单纯、和谐、简洁，并富于装饰性的。产品的配色必须突出重点：

① 重点色应该选择与整体色调成对比的调和色。

② 重点色应该选择比整体色调更强烈、更艳丽且关注感高的色。

③ 重点色宜用在小面积上。

④ 重点色的配置位置，要有利于整体色彩的调和与平衡。

⑤ 重点色不能对使用者产生不利的影响。

工业产品的配色重点通常设置在下列部位：

① 重要的开关、手把、手轮、旋钮等。

② 运动部件或装置（如连续运动的工作台）。

③ 应急的按钮、开关、手柄。

④ 对人容易产生危害的部位。

⑤ 商标、装饰带、标志等。

（如图 5-53）

（五）室内设计中的色彩

（1）形式和色彩服从功能

室内色彩主要应满足功能和精神要求，目的在于使人们感到舒适。在功能要求方面，首先应认真分析每一空间的使用性质，由于使用对象不同或使用功能有明显区别，空间色彩的设计就必须有所区别。

图 5-50
平面设计中的色彩

图 5-51
界面设计中的色彩

图 5-52
服装设计中的色彩

图 5-53
工业设计中的色彩

(2) 符合空间构图需要

室内色彩配置必须符合空间构图原则，充分发挥室内色彩对空间的美化作用，正确处理协调与对比、统一与变化、主体与背景的关系。

(3) 利用室内色彩，改善空间效果

充分利用色彩的物理性能和色彩对人心理的影响，可在一定程度上改变空间尺度、比例、分隔、渗透，改善空间效果。

(4) 注意民族、地区和气候条件

符合多数人的审美要求是室内设计的基本规律。室内设计时，既要掌握一般规律，又要了解不同民族、不同地理环境的特殊习惯和气候条件。

(如图 5-54)

(六) 建筑设计中的色彩

(1) 与周围的环境色调相协调

在不同的环境中，建筑色彩设计既要使建筑物色彩富于变化，又要使建筑群体的色彩统一，做到统一中有变化，变化中有统一。

(2) 符合建筑要求的功能性

建筑设计首先考虑的是功能性，具有不同使用功能的建筑，采用的色彩也应该不同，这样才能体现出建筑美感，以符合或者反映其功能特点。

(3) 调节建筑的造型效果

色彩具有扩张感、收缩感、前进感、后退感、轻重感，理解色彩的这些特点，可以在设计中通过色彩的合理运用来达到塑造好的建筑形体的目的。色彩为建筑提供了形状再创造的可能。

(4) 建筑色彩与光影相结合

有形体和光的存在，那么阴影的产生就将不可避免，阴影会给我们带来某种不便，但是同样可以充分地利用阴影，以此来加强形体的立体感，同时和其他色彩协调构成更丰富的画面。

(5) 地域性、民族性

建筑具有地方特点，色彩也具有地域性。建筑的民族性、地域性常通过色彩来体现。建筑设计应该在注重功能的前提下，注意民族特色，设计出具有民族风格的建筑。

(6) "调节"气候

气候有冷暖，色彩也有冷暖感。天气是不可调节的，但色彩却是可以人为的。因此，可以通过色彩的搭配让人们在酷热的环境下并不觉得热，在寒冷的环境下并不觉得冷。

(如图5-55、图5-56)

(七) 环境设计中的色彩

环境视觉质量与环境色彩有着直接关系，从根本上说，环境色彩设计和以环境的舒适性、便捷性和观赏性为目的的设计有着共同的目标和追求。因此，环境色彩设计应该作为环境设计的延伸和扩展，成为环境设计学内容的补充和完善，使"色彩"成为环境设计的重要内容。

(1) 服从环境总体设计的原则

色彩作为环境设计语言的一种，与环境空间、体量等共同构成了整体形象。环境色彩作为环境的重要因素，其规划和设计应服从环境设计总体控制的原则和要求。

(2) 注重区域性自然环境特征原则

人类的色彩美感来自大自然对人的陶冶。对人类来说，自然的原生色总是易于接受的，甚至是最美的。因此，在地域性环境色彩的设计中，要尽量注重区域的自然环境特征。将气候特征、地理特征等充分运用到环境色彩之中，以体现环境色彩的地域特色。

(3) 注重区域性文脉延续以及深入历史文化特征原则

城市色彩一旦由历史积淀形成，便成为城市文化的载体，并不断诉说着城市的历史文化意味。因此，历史文化名城、古城，为了延续城市的文脉，应尽量保持其传统色调，以显示其历史文化的真实性。

(4) 色彩调和的原则

设计首先要形成整体的色彩调子，应以一种主要色彩作为主色调来形成景观的色彩倾向，而以其他色作为点缀色，起调节作用，以求

得舒适的整体调子。

(5) 整体和谐原则

城市环境色彩，需要具有整体构思、整体布局、整体组织的观念，色彩的运用要从一栋建筑、一个街区到整个城市，从整体上把握城市环境色彩特征。一个地区的城市环境色彩应大体与该地区的主基调协调。在此基础上可以各自展示新颖的特色，使整个城市既整体和谐又丰富多彩。

(6) 统一多样原则

城市的环境色彩具有统一性，可使城市环境色彩面貌明确，使城市间保持个性差别，避免"千城一面"的现象。但假如没有多样变化，则会单调、僵化、死板、缺少生机和活力。而过分追求多样化，则可能杂乱无章，难以给人高层次的美感。

(如图 5-57、图 5-58)

(八) 影视动漫设计中的色彩

(1) 塑造人物和景物

色彩语言的运用是影视动画造型设计的造型手段之一，影响其他组成内容，是重要的构成因素。它与其他构成内容融汇和结合，使动画影片具有独特感人的艺术魅力和震颤人心的视觉冲击力。影视动画的色彩语言运用在表现景、物、人、影的造型设计中，具有很强的主观性，根据剧情的需要，采用抽象的表现手法。如动画片中孙悟空的造型借鉴中华民族传统文化精髓京剧戏曲中的脸谱和民间版画的色彩语言风格，色彩浓重，线条简练，富有浪漫主义色彩。

场景中色彩的运用，统一中要求变化，采用有虚有实的设计，使用极富装饰性的色彩，能达到"境能夺人"的效果。背景、气氛为人物性格服务，背景的风格与人物性格相统一。强烈地突出神话中的幻境，使整个影片画面妙趣横生。

(2) 渲染情绪色调

色彩语言的艺术运用不仅带给观众颜色本身的魅力，而且参与了剧情的渲染，同时也强化揭示了影片主题。从镜头表现来看，色彩语言的运用作为一种视觉形象信息，根据内容来抒发某种感情、渲染画面的气氛。在影视动画作品中丰富的色彩形态给人留下了深刻的印象，在表达的内容上、在表现的技巧和画面色彩运用上吸引、感染着观众。

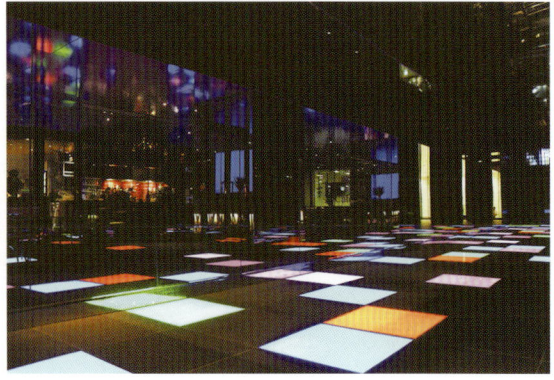

图 5-54
室内设计中的色彩

图 5-55
建筑设计中的色彩（上海世博会爱沙尼亚馆）

图 5-56
建筑设计中的色彩（爱琴海希腊建筑群）

图 5-57
环境设计中的色彩—地铁站

图 5-58
环境设计中的色彩—步行街

（3）形成视觉风格

色彩语言的运用有助于揭示整部动画片的内容与内涵，有助于形成影片色彩形式的风格、意蕴，有助于深化影片的主题与哲理。画面色彩组合的审美要求与人们生存的自然界有着密切的关系，当按照这种审美要求进行艺术创作的时候，要通过与具体内容的结合在运用上灵活变通。运用的色彩语言元素要与影片表现的内容相符合，因为离开了内容形式就没有意义。

（如图 5-59、图 5-60）

图 5-59
影视动画设计中的色彩—齐天大圣

二、设计配色方案

色彩搭配是设计中的重要要素之一。要营造设计对象的氛围和定位，靠的就是颜色的搭配。无论是单色、明亮色、冷色或是补色，所有的颜色都可以发挥设计的作用。

1. 单色系

由单一的基本的颜色构成，将黑色、白色或灰色添加到色盘上，可以轻松地制作出具有广泛使用的一贯性的配色。（如图 5-61）

2. 冷色系

在设计上使用这些颜色的配色，可以表现出信赖和平静，营造安静、平静的气氛。这些配色可以有效地表现对比度，与温暖的颜色搭配得很好。（如图 5-62）

图 5-60
影视动画设计中的色彩—变形金刚

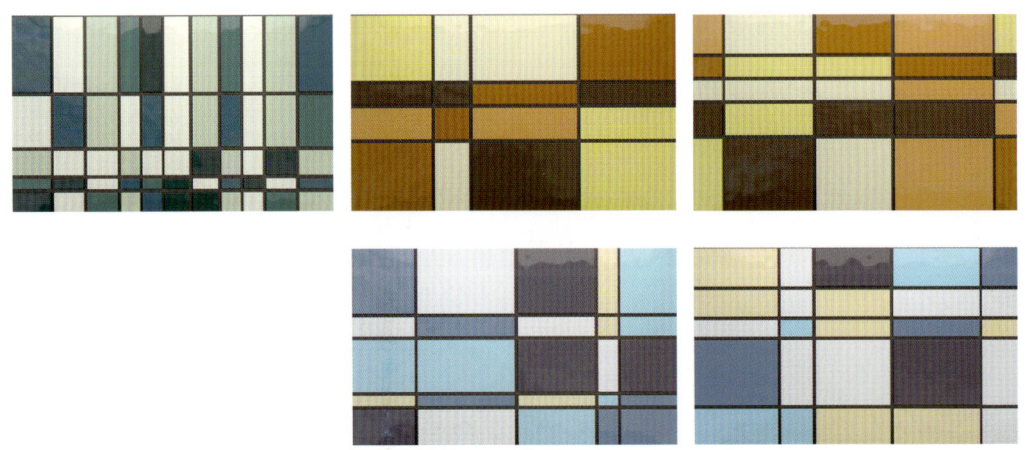

图 5-61
单色系

图 5-62
冷色系

3. 明亮色系

明亮、有着强烈对比的颜色更引人注目。这种大胆的色彩组合要谨慎地利用，所以在明亮色系中的调和色一般用中性色。其中不同的色彩饱和度，表现出不同的氛围和意义。藏青色中性冷淡，霓虹蓝则展现了创造性和开朗的氛围。(如图 5-63)

4. 暖色系

和冷色系冷静放松的印象相比，暖色系表现出温暖、幸福和乐观的印象。(如图 5-64)

5. 补色系

色调环上位于对侧的任何两种颜色互为补色。如黄与紫、青与红、品红和绿均为互补色。这种对比强烈的搭配，会使颜色的组合更加复杂、困难，但通过巧妙的组合，可以有效地表达对比。(如图 5-65)

图 5-63
明亮色系

图 5-64
暖色系

图 5-65
补色系

第四节
文化传承中的色彩

以武汉市文化和旅游局发布的 33 张感恩海报为例。第 1 张海报致谢所有为武汉抗疫付出过的人。图 5-66～图 5-98 则分别向各医疗团队致谢，采用了不同的色彩加以表现。

致谢群体：安徽医疗队

海报文案信息	武汉元素 （海报图片元素）	致谢元素	信息解读	海报主色调		
				R	G	B
齐奏交响，也谱不尽感激	琴台音乐厅	俞伯牙、黄梅戏	俞伯牙与钟子期相遇结为知音的地方就是武汉的古琴台，而子期墓在湖北，伯牙墓在安徽，所以琴台音乐厅代表的是两地源远流长的缘分。黄梅戏发源于湖北，却在安徽发展壮大，这也是一种奇妙的音乐之缘	182	92	29

致谢群体：北京医疗队

海报文案信息	武汉元素 （海报图片元素）	致谢元素	信息解读	海报主色调		
				R	G	B
热干面谢谢炸酱面！	武汉热干面	炸酱面	热干面是武汉最负盛名的小吃，北京则有大名鼎鼎的炸酱面，一南一北，呼应成趣	150	140	131

致谢群体：重庆医疗队

海报文案信息	武汉元素 （海报图片元素）	致谢元素	信息解读	海报主色调		
				R	G	B
是你们，为生命架了桥	武汉长江大桥	"桥都"、长江大桥	山城重庆的桥梁数量多、规模大、技术水平高、影响力强，这个城市 2005 年被茅以升桥梁委员会认定为中国唯一的"桥都"。重庆与武汉都有非常著名的长江大桥	190	177	161

致谢群体：福建医疗队

海报文案信息	武汉元素 （海报图片元素）	致谢元素	信息解读	海报主色调		
				R	G	B
八闽来助，江城有福	海昌极地海洋公园	八闽、临海、海豚	北宋时期，福建包括一府五州二军，共计八个同级行政机构，故号称为"八闽"。以武汉的海洋公园作为海报画面，是因为福建临海，而且海豚是一种喜欢救人的动物	1	36	74

致谢群体：广东医疗队

海报文案信息	武汉元素 （海报图片元素）	致谢元素	信息解读	海报主色调		
				R	G	B
走，一起克过早	户部巷	早茶文化	同为美食城市，广州和武汉都拥有深厚的吃早饭文化。广州人喝早茶，在武汉吃早餐叫作"过早"，"克"则是武汉话中"去"的发音。海报中的户部巷被誉为"汉味小吃第一巷"，也容易让人联想起广州的北京路、上下九	255	175	0

图 5-66
谢谢你，为武汉拼过命

图 5-67
安徽

图 5-68
北京

图 5-69
重庆

图 5-70
福建

图 5-71
广东

致谢群体：甘肃医疗队

海报文案信息	武汉元素 （海报图片元素）	致谢元素	信息解读	海报主色调		
				R	G	B
没有一个春天不会到来	东湖梅园	梅花、玉门关	武汉东湖梅园里的梅花，对应甘肃的高海拔山梅花。唐诗"春风不度玉门关"中的玉门关就在甘肃。这句诗原是说当地自然环境之艰苦，现在海报用这句谢词回应这一典故，寓意即使环境再艰难，春天也终有一天即将到来			
				26	171	202

致谢群体：广西医疗队

海报文案信息	武汉元素 （海报图片元素）	致谢元素	信息解读	海报主色调		
				R	G	B
错过的三月三，明年一起过	东湖绿道	传统节日	拥有众多少数民族的广西每年都要过"三月三"，今年广西因为疫情取消"三月三"假期，所以海报说明年再一起过节。之所以选择东湖绿道作为背景图，是因为广西森林覆盖率名在全国列前茅，且广西省会南宁别称"绿城"			
				49	110	69

致谢群体：贵州医疗队

海报文案信息	武汉元素 （海报图片元素）	致谢元素	信息解读	海报主色调		
				R	G	B
沅江水长，还是会流到汉阳树下	汉阳树	沅江	沅水是长江流域洞庭湖的支流，发源于贵州，经调弦河流入长江。海报中的这棵汉阳树，位于武汉市汉阳区长江边的一个庭院内，是一株有着530多年树龄的古银杏树。曾经滋养过这棵古树的水分中，也有部分来自沅水，就像援助武汉的各方力量中，也有贵州的一份功劳			
				248	182	59

致谢群体：河北医疗队

海报文案信息	武汉元素 （海报图片元素）	致谢元素	信息解读	海报主色调		
				R	G	B
秋时苇如雪，天涯共苍苍	汉口江滩	白洋淀的芦苇荡	汉口江滩的芦苇，遥相对应河北白洋淀的芦苇荡，配图和诗句连起来看，真的非常美			
				218	170	68

致谢群体：黑龙江医疗队

海报文案信息	武汉元素 （海报图片元素）	致谢元素	信息解读	海报主色调		
				R	G	B
山水迢迢，多谢你来	武汉火车站	路途遥远	黑龙江离武汉很远，远道而来的医疗人员真的非常辛苦。2014年，哈尔滨西站至武汉火车站的高铁开通，全程2446公里，刷新了当时世界最长高铁记录，所以送给黑龙江的海报图就是武汉火车站			
				63	51	51

图 5-72	图 5-73	图 5-74
甘肃	广西	贵州

图 5-75	图 5-76
河北	黑龙江

致谢群体：海南医疗队

海报文案信息	武汉元素 （海报图片元素）	致谢元素	信息解读	海报主色调		
				R	G	B
樱花再开时， 天涯海角也 要请你来	武汉大学、樱花	三亚天涯 海角	天涯海角是海南的地标景点，这句看樱花的邀请不仅只是对海南医疗队说的，也是对全国各地所有医疗队说的，之前有医护人员在采访中表示，遗憾没有看见武汉的樱花，这句谢词就是最好的回应	221	189	200

致谢群体：河南医疗队

海报文案信息	武汉元素 （海报图片元素）	致谢元素	信息解读	海报主色调		
				R	G	B
不舍的眼泪， 换成重逢的 笑容吧！	武汉欢乐谷	郑州方特欢 乐世界	河南首批医疗队驰援武汉时，送行现场一位男士对前去支援的妻子依依不舍，高喊我爱你，感人至深，这句谢词就是对新闻的回应。海报图里的武汉欢乐谷和郑州方特欢乐世界对应，都是给人带来欢笑的地方。重逢就是再次"豫"见	153	186	217

致谢群体：湖南医疗队

海报文案信息	武汉元素 （海报图片元素）	致谢元素	信息解读	海报主色调		
				R	G	B
爱嗦粉的朋友， 记得来武汉 吃虾子	万松园美食街	当地美食	武汉人吃小龙虾，长沙人吃口味虾，日常还爱嗦粉，这张海报一看便让人胃口大开。湖南湖北作为邻省，日常交流十分密切，谢词语气一听就是老熟人，非常亲近。湖北潜江是中国小龙虾之乡，你每年夏天扒的小龙虾，很有可能就来自潜江	163	89	18

致谢群体：吉林医疗队

海报文案信息	武汉元素 （海报图片元素）	致谢元素	信息解读	海报主色调		
				R	G	B
最美不是樱花， 是战斗在一 线的你	东湖樱园	雾凇	海报中东湖樱园樱花盛放的盛况，与吉林雾凇绽放的景象极其相似。之前一个新闻中，吉林援鄂医护人员说："武汉最美的不是樱花，是武汉人感恩的心。"这句谢词则是一个真挚的回应	192	175	168

致谢群体：江苏医疗队

海报文案信息	武汉元素 （海报图片元素）	致谢元素	信息解读	海报主色调		
				R	G	B
下个烟花三月， 一同登楼望 春风	黄鹤楼	烟花三月下 扬州	"故人西辞黄鹤楼，烟花三月下扬州。"当年李白就是在黄鹤楼送别孟浩然去扬州，如今武汉人民也挥泪送别江苏医疗队返乡。这张海报巧化唐诗，典故和情感浑然天成，寓意隽永	117	149	160

图 5-77	图 5-78	图 5-79
海南	河南	湖南

图 5-80	图 5-81
吉林	江苏

致谢群体：江西医疗队

海报文案信息	武汉元素 （海报图片元素）	致谢元素	信息解读	海报主色调		
				R	G	B
雨过天晴后，再来发现新的故事	楚河汉街	陶瓷	"雨过天晴"一语双关，一是表示疫情过去，二是宋诗"雨过天青云破处"是描绘陶瓷烧制的名句，而瓷都景德镇就在江西。图中的楚河汉街，是因为历史上武汉和江西都曾同属楚国领土	145	101	114

致谢群体：辽宁医疗队

海报文案信息	武汉元素 （海报图片元素）	致谢元素	信息解读	海报主色调		
				R	G	B
老铁，谢谢！	戴家湖公园	东北方言	一声"老铁"，东北味儿瞬间有了。你们知道吗，戴家湖公园是武钢旧址，辽宁鞍钢曾经支援武钢建设，海报中的两副手套，正是公园里的炼钢工人手套雕塑，象征着鄂辽的钢铁友谊	55	69	70

致谢群体：内蒙古医疗队

海报文案信息	武汉元素 （海报图片元素）	致谢元素	信息解读	海报主色调		
				R	G	B
格桑花开时，相约再相逢	木兰草原	格桑花、草原	格桑花是内蒙古草原上最常见的植物之一，对应内蒙古医疗队再合适不过了。图中的木兰草原是华中地区唯一的以草原风情为主题的5A级景区，虽然在武汉，但能看到不少极具蒙古特色的内容，而且据说木兰草原的格桑花也是从内蒙古引种的。木兰草原的名字由来是巾帼英雄花木兰，这次抗击疫情中，女性医护人员占到三分之二的比重，因此还有一层对女性医护人员的赞美在里面	174	180	20

致谢群体：宁夏医疗队

海报文案信息	武汉元素 （海报图片元素）	致谢元素	信息解读	海报主色调		
				R	G	B
待春风如期，再高歌一曲	知音号	民歌"花儿"	图中的"知音号"不是一艘普通的轮船，停靠在武汉长江边的这艘二十世纪二三十年代风格的大船其实是一个剧场，观众可以在码头和船舱内自由活动，欣赏一场大型互动文化演出。下次去武汉，不妨买票登船亲自体验一下这场江上的漂移演出。"知音号"和宁夏有什么关系？宁夏的民歌"花儿"高亢爽朗，全国著名，所以海报文案说"高歌一曲"	142	51	86

致谢群体：青海医疗队

海报文案信息	武汉元素 （海报图片元素）	致谢元素	信息解读	海报主色调		
				R	G	B
三江同源，千里同心	武汉长江轮渡	青海三江源	长江流经武汉，而位于青海的三江源是长江、黄河、澜沧江的发源地，这三条大江可以说是中国的母亲河，哺育出同根同源的华夏儿女，在这次抗击疫情中，大家则同心援助湖北及武汉	86	135	165

图 5-82 江西

图 5-83 辽宁

图 5-84 内蒙古

图 5-85 宁夏

图 5-86 青海

致谢群体：四川医疗队

海报文案信息	武汉元素 (海报图片元素)	致谢元素	信息解读	海报主色调		
				R	G	B
春俏和胖妞谢谢四川老乡啦！	武汉动物园	大熊猫	大熊猫是四川的宝贝，春俏和胖妞是武汉动物园的两只大熊猫，2019年7月从四川来到武汉，深受武汉人民喜爱。这句"谢谢四川老乡啦"简单又真挚	9	27	37

致谢群体：山东医疗队

海报文案信息	武汉元素 (海报图片元素)	致谢元素	信息解读	海报主色调		
				R	G	B
硬核搬家式援助，给力！	光谷广场	山东特色及简称	山东在这次援助中可以说是不遗余力，副省长带队支援，除了捐医疗物资、生活物资，连蔬菜、水果甚至大蒜都一批批捐了过来，被誉为"硬核援助""搬家式援助"。选择光谷广场作为海报图，一是因为同济医院光谷院区就是山东医疗队对口支援的医院之一；二是因为光谷广场本名叫"鲁巷广场"，"鲁"就是山东	22	39	47

致谢群体：上海医疗队

海报文案信息	武汉元素 (海报图片元素)	致谢元素	信息解读	海报主色调		
				R	G	B
虽隔千里，一江连心	长江灯光秀	外滩灯光秀	长江流经武汉，最终在上海注入东海，所谓"一江连心"当如是。武汉有长江灯光秀，上海有外滩灯光秀，等疫情结束了，大家可以去这两个地方欣赏长江夜景	46	52	74

致谢群体：山西医疗队

海报文案信息	武汉元素 (海报图片元素)	致谢元素	信息解读	海报主色调		
				R	G	B
你们用血肉之躯守护万家灯火	汉口夜景	煤资源	山西有煤，煤炭资源提供的电力，点燃万家灯火，也为抗疫复工提供能源保障。守护万家灯火，正是对山西作为资源大省倾力付出的肯定和感谢	80	167	158

致谢群体：陕西医疗队

海报文案信息	武汉元素 (海报图片元素)	致谢元素	信息解读	海报主色调		
				R	G	B
秦风送佳音，楚地开胜壤	湖北省博物馆	历史博物馆	陕西是历史上的"秦"地，而武汉属"楚"，因此海报说"秦风""楚地"。以湖北省博物馆为配图，则是因为湖北省博物馆和陕西省博物馆都属于国内一流博物馆，藏品丰富，国宝荟萃，去陕西或者武汉，两个省博物馆都是绝对不能错过的打卡地。"佳音"二字，是指的是两地都曾出土编钟文物	38	65	72

图 5-87 四川
图 5-88 山东
图 5-89 上海
图 5-90 山西
图 5-91 陕西

致谢群体：天津医疗队

海报文案信息	武汉元素 （海报图片元素）	致谢元素	信息解读	海报主色调		
				R	G	B
每一次钟响，都记得你的肝胆相照	江汉关博物馆	历史寓意、新闻事件、地标世纪钟	给天津的海报既有历史寓意，也和最近发生的新闻相关。江汉关博物馆是汉口开埠的见证，而汉口开埠恰恰是因为第二次鸦片战争时期清政府与英国签订《天津条约》，借用此历史背景，有种荣辱与共的意味。而钟楼也与天津地标世纪钟呼应。文案里的"肝胆相照"，则是因为天津中医药大学校长张伯礼大年初三就到武汉支援。由于劳累，他在武汉做了胆囊摘除手术，他说："肝胆相照，我把胆留在这儿了"	134	97	45

致谢群体：新疆医疗队

海报文案信息	武汉元素 （海报图片元素）	致谢元素	信息解读	海报主色调		
				R	G	B
约起，中山公园跳广场舞	中山公园	自然风光、新闻事件、乌鲁木齐红山公园、伊犁八卦城	中山公园的秋景色彩缤纷，让人想起同样色彩浓烈的新疆风光。图里中山公园的景色和摩天轮的造型让人们想起乌鲁木齐的红山公园和伊犁八卦城。文案中"跳广场舞"则来自之前新疆医疗队教方舱患者跳舞的视频	178	96	82

致谢群体：云南医疗队

海报文案信息	武汉元素 （海报图片元素）	致谢元素	信息解读	海报主色调		
				R	G	B
是你们，送来了春天	东湖、楚天台	春城、新闻事件	云南是花的海洋，昆明是春城。有一则新闻，云南花农寄来鲜花送给武汉医护人员，在信里说："我们没法替你们上前线，很难想象你们的压力。但我们想，也许，我们可以把春天送给你们。没有你们，也就没有春天。"这句文案既是对这则新闻的回应，也是向云南人民表示感谢	100	168	67

致谢群体：浙江医疗队

海报文案信息	武汉元素 （海报图片元素）	致谢元素	信息解读	海报主色调		
				R	G	B
天容水色西湖好，十里东湖碧水泷	武汉东湖	杭州西湖	武汉有东湖，浙江杭州有西湖，文案里的两句诗对应的就是东西两湖的醉人风景，图文俱美	0	81	102

致谢群体：人民军队医疗队

海报文案信息	武汉元素 （海报图片元素）	致谢元素	信息解读	海报主色调		
				R	G	B
不动如山，动如雷霆	武汉国际渡江节	渡江战役、1998年洪水	解放战争时期，人民解放军发起渡江战役，解放了包括武汉在内的一批长江中下游城市，因此送给军队医疗队的海报以长江为背景。这张江景图也让人想起1998年长江洪水中前来支援武汉的军队战士	236	111	27

图 5-92 天津

图 5-93 新疆

图 5-94 云南

图 5-95 浙江

图 5-96 人民军队

致谢群体：新疆生产建设兵团医疗队

海报文案信息	武汉元素 （海报图片元素）	致谢元素	信息解读	海报主色调		
				R	G	B
因为有你们， 心里有勇气！	天河国际机场	机场、 距离	新疆是中国拥有机场最多的省份，也是距离武汉最远的省份之一，海报中的飞机寓意新疆援汉医疗队千里迢迢而来，这份深情厚谊武汉将永远铭记。			
				49	73	85

致谢群体：湖北省的医护工作者

海报文案信息	信息解读	海报主色调		
		R	G	B
致敬，湖北白衣天使	最后一张海报送给湖北本省的医护工作者。没有标地点，配图是一张爸爸扛着女儿的生活照，这是用最质朴的话语，向日常守护湖北人民的平凡英雄致敬			
		253	148	65

图 5-97
新疆生产建设兵团

图 5-98
致敬，湖北白衣天使

参考文献

[1] 腾守尧，聂振斌，等．知识经济时代的美学与设计[M]．南京，南京出版社，2006．

[2] 我图网[DB].http://www.ooopic.com/

[3] 赖小娟．色彩构成[M]．北京：北京理工大学出版社，2008．

[4] 约翰内斯·伊顿．造型与形式构成：包豪斯的基础课程及发展[M].曾雪梅，周至禹，译．天津：天津人民美术出版社，1990．

[5] 约翰内斯·伊顿．色彩艺术[M]．杜定宇，译．上海：上海人民美术出版社，1999．

[6] 红糖美学．国之色　中国传统色彩搭配图鉴[M]．北京：中国水利水电出版社，2019．

[7] 曾启雄．绝色：中国人的色彩美学[M]．南京：译林出版社，2019．

[8] 中国美色．中国国家地理中华遗产[G]．北京：中华书局，2019．

[9] 青简．古色之美[M]．长沙：湖南人民出版社，2019．

[10] 红楼梦精雅生活设计中心．红楼梦日历锦色版·二〇一九[M]．北京：中信出版社，2018．

[11] 吴东平．色彩与中国人的生活[M]．北京：团结出版社，2000．

[12] 沈小云．从古典小说中色彩词看色彩的时代性：以清代小说红楼梦为例[D]．台北：云林科技大学，1997．

[13] 赵家芬．色彩词的传达特性：以台湾现代作家张曼娟的作品所展开的探讨[D]．台北：云林科技大学，1997．